欧文組版
タイポグラフィの基礎とマナー

일러두기
타이포그래피 용어의 표기는 한국타이포그라피학회의
『타이포그래피 사전』(안그라픽스, 2012)을 기준으로 했다.

영문 조판 가이드북: 라틴알파벳 조판의 모든 것
欧文組版: タイポグラフィの基礎とマナー

2023년 10월 27일 초판 발행 · **지은이** 다카오카 마사오 · **감수** 김민영 · **옮긴이** 김은혜 · **펴낸이** 안미르, 안마노
편집 김한아 · **일본어판 디자인** 다테노 류이치 · **한국어판 디자인** 안마노, 박민수 · **영업** 이선화
커뮤니케이션 김세영 · **제작** 세걸음 · **글꼴** AG 최정호, Apple SD 산돌고딕 Neo, Garamond Premier Pro

안그라픽스
주소 10881 경기도 파주시 회동길 125-15 · **전화** 031.955.7755 · **팩스** 031.955.7744
이메일 agbook@ag.co.kr · **웹사이트** www.agbook.co.kr · **등록번호** 제2-236(1975.7.7)

ISBN 979.11.6823.041.5 (93600)

영문 조판 가이드북

- 다카오카 마사오 지음
- 김민영 감수
- 김은혜 옮김

안그라픽스

차례

시작하며

나는 신주쿠 한 모퉁이에서 아버지인 다카오카 주조髙岡重藏의 뒤를 이어 금속제 라틴알파벳 활자를 사용하는 활판인쇄소를 운영한다. 인쇄하는 품목은 명함, 초대장 같은 한 장짜리 인쇄물이다. 서적 인쇄는 하지 않지만 라틴알파벳 조판은 금속활자 시대의 서적 조판에서 시작한 것으로 원리를 충분히 이해한 상태에서 일한다.

서적 인쇄는 본문 조판에 어울리는 서체를 몇 페이지부터 수백 페이지까지 짜지만, 한 장짜리 인쇄물은 다양한 서체를 내용에 맞춰 사용한다. 내가 운영하는 가즈이공방嘉瑞工房에는 약 300개의 영문 서체가 있으며 이것을 전부 사용하기 위해 영문 서체 및 영문 조판 지식을 몸에 익혔다.

만약 지금 당신이 "뭐가 좋은 영문 조판인지 모르겠어요."라며 고민한다면 걱정할 필요 없다. 누구나 처음은 그렇게 시작한다. 나도 이 일을 시작했을 당시에는 지식도 경험도 모두 부족했다. 항상 이 조판은 어떤가, 나라면 어떻게 했을까 생각했다. 그러는 사이에 조금씩 무엇이 좋은 조판인지 알게 됐다.

좋은 조판을 만들기 위해 알아야 할 사항이 많은 건 사실이다. 많이 배운 거 같다 싶어도 끝이 보이지 않는 게 조판 지식이다.

그렇다면 좋은 조판이란 무엇일까? 내용을 전달하기 위한 기술? 아니면 그 근본에 있는 사상……. 어쩐지 철학적인 질문이 된 거 같다. 사실은 그렇게 어려운 내용이 아니다. 키워드는 '배려'다. 이 책은 단순히 기술만 해설하지 않으며 반드시 지켜야 하는 조판 규칙을 소개하는 책도, 조판 소프트웨어 매뉴얼 책도 아니다. 말하자면 '배려'를 형태로 만들기 위한 수많은 노하우를 담은 책이다. 1장부터 차례로 조판에 관한 지식과 매너를 소개하고 5장에서는 내 경험을 바탕으로 근본이 되는 개념을 정리했다.

유럽의 활판인쇄는 약 500년의 역사가 있다. 아름다운 조판의 노하우가 있다. 하지만 디지털폰트를 이용한 DTP 시대가 오면서 활판인쇄 기술은 시대의 역할에 마침표를 찍으려 한다. 물론 효율과 채산성을 따지면 어쩔 수 없는 현상이다. 하지만 컴퓨터 조판, 오프셋 인쇄가 되어도 "종이 위에 문자를 나열한다."라는 점에는 변함이 없다. 나는 활판 노하우 중에 컴퓨터 조판에 활용할 수 있는, 혹은 보고 배워야 할 것이 많다고 믿는다.

활판인쇄는 글자크기를 자유롭게 바꾸거나 글자사이를 조절해 미세하게 설정하고 수백 페이지를 순식간에 조판할 수 없다. 한 글자 한 글자씩

활자와 공목(여백을 조절하기 위해 글자나 글줄 사이에 끼우는 나무나 납 조각)을 손으로 채워 정렬이 나쁘면 몇 줄 앞으로 돌아가 다시 고쳐야 하는 활판 조판은 손이 많이 가 매우 비효율적이다.

하지만 나는 활판 조판을 해서 좋다. 새로 다시 짜야 하는 과정을 없애기 위한 노력과 자유롭지 못한 상황에서 최선을 골라내는 집중력을 익히게 됐기 때문이다.

최첨단 컴퓨터와 조판 소프트웨어는 자유롭게 서체와 크기를 선택할 수 있다. 조절과 수정도 간편하다. 하지만 시간을 재촉한 탓일까? 아니면 필요성을 느끼지 못해서일까? 놀라울 정도로 안일하게 생각하고 만들어진 조판이 많다. 조금 더 미세하게 조절할 수 있었을 텐데, 조금 더 읽기 쉽게 만들 수 있었을 텐데, 하는 아쉬움이 남는다. 당신은 더 멋진 영문 조판을 할 수 있을 것이다.

이 영문 조판으로 괜찮을까? 어떻게 하면 좋은 조판을 만들 수 있을까? 모든 사례에 쉽게 적용할 수 있는 만능 처방전은 없다. 하지만 이 책을 읽고 여러 가지 포인트를 깨달으면 당신의 조판은 지금과 달라질 것이다. 자, 실제로 영문을 짜보자.

다카오카 마사오

1장

라틴알파벳
서체의
기초 지식

로마의 아피아 가도 일대에 있는 비문碑文이다.
넓적한 붓으로 초고를 썼다고 알려져 있으며,
독특한 부드러움을 품었다.

경주용 자동차를 타기 전에

매킨토시가 일본에 상륙한 지 얼마 되지 않았던 1996년의 일이다. 미국의 유명 디자이너 루 도르프스맨Lou Dorfsman의 세미나가 도쿄에서 열렸다. 강연 중 그가 "매킨토시의 디자인은 전부 별로입니다!"라고 말하자 세미나장 분위기는 순식간에 얼어붙었다.

강연이 끝나자마자 진지한 얼굴로 맨 앞줄에 앉아 있던 젊은 여성이 가장 먼저 이런 질문을 했다. "저는 미대에 다닙니다. 매킨토시를 사려고 했는데 선생님께서 매킨토시 디자인이 전부 별로라고 하셨어요. 저는 어떻게 해야 하나요?"라며 굉장히 난감하다는 표정을 지었다. 통역을 통해 그 질문을 들은 도르프스맨은 뭐라고 대답했을까?

그는 씽긋 웃으며 "당신 돈으로 매킨토시를 사는 건 자유입니다. 하지만 조심하세요. 매킨토시는 지나치게 빠르니까요! 도쿄의 일반 도로를 경주용 자동차로 달리는 것과 마찬가지죠! 무조건 사고가 날 겁니다!"라고 대답했다. 매킨토시가 만능 디자인 아이템이라는 풍조에 의문을 품었던 나는 마음속으로 손뼉을 쳤다.

현재 그래픽 디자인은 대부분 디지털폰트로 문자를 취급한다. 글꼴 메뉴에서 원하는 문자를 선택하면 놀라울 정도로 쉽고 빠르게 문자가 나열된다. 하지만 여기서 잠깐 생각해 보자.

문자는 원래 붓이나 펜으로 쓰고, 돌에 새기며, 나무나 금속을 조각해 써왔다. 문자의 형태도 도구에 따라 모양이 결정됐다. 손글씨나 새겨 쓰던 글자는 활판인쇄가 발명되면서 마침내 문자의 형태가 금속활자로 옮겨졌다. 서적을 인쇄하기 위해 자그마한 금속활자를 하나하나 모아 문장을 완성하던 시대가 그리 오래된 이야기는 아니다. 금속활자의 물리적 제약 속에서 문자의 형태와 조판 체재가 갖춰졌고 그 노하우가 현재의 데스크톱퍼블리싱desktop publishing, DTP으로 이어졌다.

DTP 시대가 되면서 물리적으로나 시간적으로 불가능했던 손글씨나 활자의 일들이 순식간에 가능해졌다. 그러나 활자 시대에서 당연하게 여겼던 조판의 관습이 컴퓨터의 효율과 속도가 우선시되면서 소홀해졌다. 조판의 관습은 손글씨와 금속활자 시대의 오랜 지식의 축적이 기초가 됐다.

'경주용 자동차'로 일하는 당신, 잠시 멈춰 5,000년 전 문자에 대해 먼저 이야기해 보는 건 어떤가? 다음 페이지에서 용어를 해설한 후 간단히 서체의 역사에 대해 이야기한다.

아래에 쓴 O와 A의 그림은 손으로 쓴 글자다. 디지털폰트와 닮은 형태의 서체다. 제1장을 읽은 후에 직접 손으로 써보길 바란다. 그리고 다시 한번 디지털폰트를 천천히 살펴보길 바란다. 지금까지 그저 데이터라고 생각했던 디지털폰트가 다른 표정으로 보이며, 분명 고개를 끄덕이게 될 것이다.

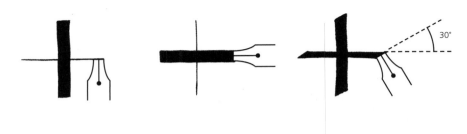

넓은 펜을 사용해 다양한 각도로 십자(十)를 쓴다. 0°나 90°면 글자선의 굵기가 심하게 가늘거나 굵지만, 30° 정도로 기울이면 세로선과 가로선의 굵기가 적당해진다.

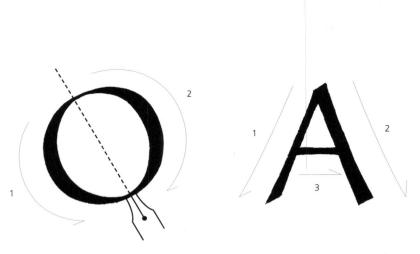

30° 정도로 기울여 O와 A를 쓴다. A의 오른쪽 선이 왼쪽보다 굵어지는 이유를 알 수 있다.

영문 타이포그래피 세계에서 사용하는 기본적인 용어를 확실히 이해하자.

◎ 라틴알파벳

일반적으로 유럽과 미국에서 사용하는 문자를 가리킨다. 우리가 로마자나 영어로 배우는 문자다. 그 외에도 프랑스어, 독일어, 이탈리아어, 스페인어, 포르투갈어 등이 있으며 모두 라틴어에서 파생된 언어의 문자를 '라틴알파벳'이라고 총칭한다. 단순히 '알파벳'이라고 하면 그리스문자, 아랍문자까지 포함한 표음문자 전반을 가리키는 경우가 있으므로 여기서는 '라틴알파벳'으로 구별한다.

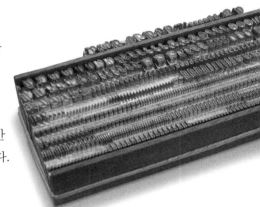

◎ 글꼴

글꼴font은 대문자 소문자, 숫자, 구두점 등의 약물, 악센트 기호 등 서체에서 사용한 한 벌을 총칭하는 말이다. 인쇄되지 않은 공간도 글꼴의 일부다. 글꼴의 구성 요소를 글리프glyph라고 한다. 어도비 일러스트레이터Illustrator나 인디자인InDesign에서 '글리프'를 선택하면 해당 서체에 준비된 모든 글리프를 볼 수 있다. 아래 그림은 표준 글꼴의 예로 최근에는 글리프 수가 더욱 많은 글꼴도 늘어났다.

원래는 금속활자와 같은 크기의 한 벌을 가리키며, 판매하는 패키지 단위기도 했다. 패키지 단위로 쓰일 때는 이 세트를 1폰트(글꼴)라고 불렀다. 1폰트는 사용 빈도에 따라 각각의 문자 수가 다르다. 서체와 크기에 따라서도 달라진다.

	!	"	#	$	%	&	'	()	★	+	,	-	.	/	0	1	2	3	4
5	6	7	8	9	:	;	<	=	>	?	@	A	B	C	D	E	F	G	H	I
J	K	L	M	N	O	P	Q	R	S	T	U	V	W	X	Y	Z	[\]	^
_	'	a	b	c	d	e	f	g	h	i	j	k	l	m	n	o	p	q	r	s
t	u	v	w	x	y	z	{	\|	}	~	¡	¢	£	⁄	¥	ƒ	§	¤	'	"
«	‹	›	fi	fl	–	†	‡	·	¶	•	,	„	»	…	‰	¿	`	´	^	
~	¯	˘	¨	°	¸	˝	˛	—	Æ	ª	Ł	Ø	Œ	º	æ	ı	ł	ø		
œ	ß	÷	¾	¼	¹	×	®	Þ	¦	Đ	½	–	ç	ð	±	Ç	þ	©	¬	²
³	TM	°	µ	Á	Â	Ä	À	Å	Ã	É	Ê	Ë	È	Í	Î	Ï	Ì	Ñ	Ó	Ô
Ö	Ò	Õ	Š	Ú	Û	Ü	Ù	Ý	Ÿ	Ž	á	â	ä	à	å	ã	é	ê	ë	è
í	î	ï	ì	ñ	ó	ô	ö	ò	õ	š	ú	û	ü	ù	ý	ÿ	ž			

그림 1

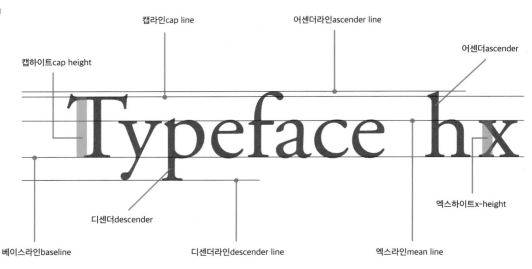

캡하이트cap height
캡라인cap line
어센더라인ascender line
어센더ascender
베이스라인baseline
디센더descender
디센더라인descender line
엑스라인mean line
엑스하이트x-height

그림 2

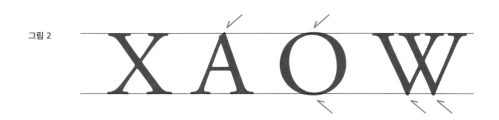

◎ 각 부분의 명칭

대문자 H나 소문자 x 아랫부분을 지나는 가상선을 베이스라인, 대문자 윗
부분을 지나는 선을 캡라인, 소문자 x의 윗부분을 지나는 선을 엑스라인이
라고 한다. 베이스라인에서 캡라인까지의 높이를 캡하이트, 베이스라인에
서 엑스라인까지의 높이를 엑스하이트라고 한다. b, d, f, h, k, l처럼 엑스라
인에서 위로 튀어나온 부분을 어센더, g, j, p, q, y처럼 베이스라인에서 아
래로 내려간 부분을 디센더라고 하며 각각의 상단과 하단을 지나는 라인을
어센더라인, 디센더라인이라고 한다. 캡라인과 어센더라인은 서로 다르며
보통 어센더라인이 조금 더 높다(그림 1). 산세리프체(16쪽)에는 캡라인과
어센더라인이 똑같은 높이의 서체도 있다.

높이가 같아 보이도록 A, O, W 등은 선에서 살짝 벗어나게 만들기도
한다(그림 2).

그림 3 세리프serif

그림 4 세리프 종류

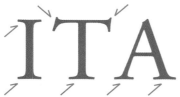

브래킷세리프
bracketed serif

헤어라인세리프
hairline serif

슬랩세리프
slab serif

그림 5 속공간counter

그림 6 스템stem

그림 7 볼bowl

그림 8 테일tail

그림 9 크로스바crossbar

그림 10 헤어라인hairline

서체 중에는 글자선 끝부분에 특히 튀어나와 있는 곳이 있다. 이 부분을 세리프라고 한다. 그림 3의 I, T, A에서 화살표로 가리키는 곳이 모두 세리프다. 세리프에는 그림 4처럼 브래킷세리프, 헤어라인세리프, 슬랩세리프 등의 종류가 있다.

글자의 안쪽 공간을 속공간이라고 한다(그림 5). H나 c처럼 바깥으로 열린 형태도 속공간이 있다.

문자를 구성하는 선 중에서 수직선 부분을 스템(그림 6), 둥근 부분을 볼이라고 한다(그림 7).

Q나 R처럼 오른쪽 아래로 길게 뻗은 선을 테일(그림 8), 십자로 교차하는 수평선을 크로스바라고 한다(그림 9).

헤어라인은 그림 10처럼 굵은 선과 얇은 선으로 구성된 일부 로만체(16쪽)에서 볼 수 있다.

Roman
Italic

◎ **로만체**roman

로만체는 넓은 펜으로 글씨를 썼을 때 굵은 부분과 얇은 부분이 남게 되는 데 선 끝에 세리프가 있는 서체를 총칭한다. 일반적으로 로만체는 세리프가 문자의 형태를 강조하기에 가독성이 좋아 서적같이 장문을 엮을 때 적합하다. 또한 로만체에는 또 다른 의미가 있는데 이탤릭체(기울임체)와 반대로 반듯한 직립체를 나타낸다.

Roman

Blackletter

블랙레터

◎ **산세리프체**sans serif

산세리프체는 프랑스어 sans의 '없다'에서 가져와 '세리프가 없다'는 의미의 서체다. 이 서체를 미국이나 일본에서는 고딕체gothic라고 부르지만, 유럽 등지에서 고딕체는 일반적으로 블랙레터blackletter를 가리키는 단어이므로 혼동을 피하고자 산세리프라고 구별하기로 한다.

Sanserif

◎ **이탤릭체**italic

*
오블리크체라는 명칭이 일반적이지 않으므로 기울임체를 이탤릭이라고 부르기도 한다.

이탤릭체는 손글씨의 특징이 진하게 남은 기울임체다. 직립체를 단순히 기울인 게 아니며 소문자 a, f, e, w는 로만체와 달리 독특한 형태를 지녔다. 수직 형태를 그대로 기울인 오블리크체oblique도 있다.*

Italic afew

Oblique afew

◎ **스크립트체** script

스크립트체란 손글씨 서체를 말하는데 크게 구별하면 다음의 두 가지 종류
로 나뉜다. 하나는 전통 스타일의 코퍼플레이트 스크립트체(그림 왼쪽)로
원래는 펜으로 쓴 서체를 동판에 새겨 음각 인쇄한 것이다. 이후에 금속활
자가 됐다. 다른 하나는 현대적인 느낌을 주는 손글씨 서체(그림 오른쪽)로
사용한 필기도구에 따라 다양한 표정을 볼 수 있다.

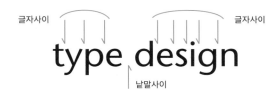

◎ **글자사이** letter space，**낱말사이** word space

글자사이는 글자 하나하나의 간격을 말한다. 낱말사이는 단어 간의 간격이
다. '글자사이(자간)'와 '낱말사이(어간)'는 혼동하기 쉬우므로 이 책에서는
'글자사이'와 '낱말사이'로 표기했다.

◎ **글줄사이** line space

글줄과 글줄의 간격을 '글줄사이(행간)'라고 한다. 디지털폰트에서는 일반
적으로 영문의 베이스라인에서 다음 줄의 베이스라인까지의 거리를 '글줄
보내기(행송)'라고 한다. 이 책에서는 글줄사이와 글줄보내기를 아래 그림
처럼 구별해서 사용한다.*

*
"우리가 입력하는 인디자인의 '글줄사이'
값은 실제로 '글줄보내기' 값이다."
김의래, 「글줄사이」, 타이포그래피
야학, 2020년 4월 29일. https://
brunch.co.kr/@typecode/5 (2023년
10월 16일 접속)

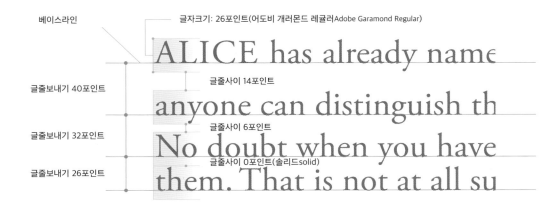

◎ 글자가족 family

같은 글꼴 중에 로만체, 이탤릭체, 볼드체, 컨덴스트체(장체), 익스텐디드체
(평체) 등 여러 종류를 가진 서체가 있다. 이 서체들을 모아 글자가족이라
고 한다. 서체에 따라 글자가족의 구성이 다르며 굵기의 변형(웨이트)이 있
거나 인라인·아웃라인 등을 꾸민 서체, 사용하는 크기에 맞춘 서체(왼쪽 아
래 그림, 93쪽) 등 다양한 종류의 글자가족이 있다. 웨이트에는 라이트 light,
레귤러 regular, 미디엄 medium, 볼드 bold, 블랙 black 등이 있고 서체에 따라 레
귤러가 아닌 로만, 미디엄을 세미볼드 semi bold로 말하는 등 웨이트의 기준
이나 명칭이 다르다.

Roman **Semibold** **Bold**
Italic ***Semibold Italic*** ***Bold Italic***

어도비 개러몬드 프로 글자가족 Adobe Garamond Pro family

Light	Regular	Medium	**Bold**	**Black**
Light Italic	*Italic*	*Medium Italic*	***Bold Italic***	***Black Italic***
Light Condensed	*Condensed Oblique*	Medium Condensed	**Bold Condensed**	**Black Condensed**
Light Extended	Extended	Medium Extended	**Bold Extended**	**Black Extended**

헬베티카 노이에 글자가족 Helvetica Neue family Bold Outline

Arno Pro Display
Arno Pro Subhead
Arno Pro Regular
Arno Pro Small Text
Arno Pro Caption

아르노 프로 Arno Pro 사용 크기에 맞춘 글자가족

활자 시대 제목용 서체(위)
대문자밖에 없고, 두 줄 이상이 돼도 글줄사이를
채울 수 있게 보통의 서체(아래)보다 베이스라인부터
아래의 거리가 좁다.

◎ 스몰캐피털 small caps

소문자 엑스하이트에 맞춘 대문자다. 일반 대문자와 굵기가 어울릴 수 있게 약간 굵고 폭이 넓다. 단순히 대문자를 축소한 것은 아니다(94쪽).

SMALL CAPS abc ABC

◎ 라이닝숫자와 올드스타일숫자 lining figure and old style figure

위아래 높이를 균등하게 맞춘 것이 라이닝숫자, 위아래로 배열이 튀어나와 있어 서적 조판 속 본문에 사용하는 것이 올드스타일숫자다. 일반적으로 라이닝숫자는 글자너비가 맞춰져 있다(96쪽).

0123456789 0123456789

◎ 포인트, 파이카 point and pica

1포인트(약 0.3528mm)란 1/72인치로, 글자크기나 글줄사이 등을 지정하는 단위다. pt로 줄여서 쓰기도 한다. 1파이카는 12포인트로 글줄길이나 인쇄 위치를 지정할 때 사용한다.

◎ 글꼴 크기 font size

글꼴 크기는 오른쪽 그림처럼 가상의 테두리 높이를 나타낸다. 이것은 금속활자의 개념과 같으며 활자의 몸체 부분 높이에 해당한다. 활자는 기술상 제약이 있어 활자의 몸체 크기에 가득 채워 주조할 수 없었지만, 디지털 폰트에서는 어센더에서 디센더까지를 글꼴 크기로 만들거나 가상의 틀 안에서 위아래로 벗어난 디자인 서체도 있다.

◎ 엠, 엔 em and en

글꼴 크기와 같은 거리의 정사각형으로 조절하는 게 전각이다. 금속활자 대문자 M의 상하좌우 크기가 거의 같다고 해서 '전각'을 개념상 엠em, 그의 절반인 '반각'을 엔en이라고 말한다. 글자크기가 8포인트라면 가로세로 8포인트가 1em, 세로 8포인트 가로 4포인트가 1en이다. 예를 들어 엔대시en dash는 한국에서 말하는 짧은줄표, 또는 반각 대시에 해당한다.

엠(전각) 엔(반각)

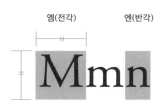

라틴알파벳 서체의 간단 역사

이번에는 라틴알파벳 5,000년의 서체 역사를 Q&A 형태로 정리했다.

◎ 서체 종류는 왜 그렇게 많은가

라틴알파벳 서체의 종류는 매우 다양하다. 서체를 선택할 때 모양이나 분위기만으로 고르거나 익숙한 서체만 사용하지 않는가? 라틴알파벳 활자 서체에는 약 500년 이상의 역사가 있으며 각각의 시대와 지역, 사용 목적에 따라 다양하게 만들어졌다. 거기에는 어떤 목적이 있다. 역사적 배경을 알면 궁금했던 문자의 형태와 사용 방법의 기초 지식을 이해할 수 있으며 선택의 폭이 넓어진다. 이 책에서는 라틴알파벳의 역사를 불과 몇 페이지에 함축해서 소개한다. 모두 읽고 나면 몇 가지 의문이 풀릴 것이다.

◎ 왜 알파벳이라고 하는가

이집트 상형문자를 본 적이 있는가? 어떤 형태가 그대로 문자가 된 표의문자다. 기원전 3000년경 이집트에서는 이런 문자를 만들어 사용했다. 하지만 이 방법으로는 형태가 있는 것만 표현할 수 있었다. 시간이 흘러 문명이 발달하자 서서히 문자와 소리를 대응시켰고 오늘날의 알파벳처럼 사용하게 됐다. 표의문자에서 표음문자로, 이것이 이집트 상형문자의 변천이다.

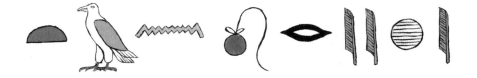

기원전 1000년경 지중해 동쪽 연안에 살며 해상 교역으로 번영을 이뤘던 페니키아 사람들은 이집트의 상형문자와 토착 문자를 융합시킨 페니키아문자를 만들었고 교역과 함께 문자는 지중해 연안까지 퍼졌다.

마침내 기원전 800년경 그리스인은 페니키아문자를 이용해 현재 그리스문자의 기원을 만들었다. 물론 하루아침에 문자가 완성된 것은 아니고 토착 문자와 융합하거나 사라지기도 하고 붙거나 떨어지면서 서서히 완성됐다. 조금씩 변천을 거듭하다 기원전 100년경, 우리에게 익숙한 그리스문자에 가까워졌다. 참고로 '알파벳'이라는 단어는 그리스어 최초의 두 글자, 알파alpha, α와 베타beta, β에서 따왔다. 일본의 가나를 '이로하'라고 하는 것과 같다.

ΒΑΣΙΛΕΥΣ ΑΛΕΞΑΝΔΡΟΣ

◎ 왜 로마자라고 하는가

이 문자가 이탈리아반도에도 전해졌고, 기원전 600년경 그리스문자에서 스무 글자를 빌려 라틴문자(로마자)가 만들어졌다. 이후 고대 로마제국(기원전 27년 성립)이 라틴어를 공용어로 채택할 즈음 G, Y, Z가 더해지며 스물세 글자가 됐다. 로마자란 고대 로마제국에서 유래한 것이다. 고대 로마제국의 세력범위가 유럽으로 넓어지면서 문화와 함께 문자도 유럽 전역으로 확산했다.

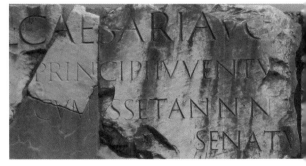

로마, 포로 로마노Roman Forum 비석

◎ 왜 J, U, W 디자인이 다양한가

로만체 대문자의 견본이 된 고대 로마 시대 비석에는 J, U, W가 없다. 세 글자가 더해져 스물

J J J U U W W W

다양한 대문자 J, U, W

여섯 글자가 된 시기는 16세기경이다. 오래된 서적에는 Johann이 Iohann, Queen이 Qveen이라고 적혀 있는데, I에서 파생한 J와 V의 이체異體글자* 였던 U가 다른 문자로 구별되면서 V를 두 번 겹쳐 W가 만들어지기 전이었던 시대의 흔적이다. 지금은 U라고 쓰는 글자를 V로 표기하거나 W라고 써야 할 글자를 VV로 쓰기도 한다. 이후 타입 디자이너가 로만체를 만들 때 견본이 없었기에 다양한 형태를 고안했다.

*
'변형된 글자'를 뜻하며, 의미 또는 소리가 같거나 비슷하지만 형태와 용도가 다르게 사용되는 글자. 영문의 s와 ß, 한자의 亜와 亞를 예로 들 수 있다.

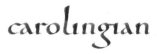

UNCIAL

4세기경 언셜체 Uncial

half-uncial

5세기경 반언셜체 Half-uncial

carolingian

9세기경 카롤링거체 Carolingian

◎ 왜 대문자와 소문자가 있는가

로마 비문을 보면 알 수 있듯이 고대 로마에서 만든 문자는 대문자뿐이다. 시대가 흘러 글자를 쓰기 위해 필기도구(파피루스, 양피지, 갈대 펜, 깃털 펜)가 보급되고 사용 빈도도 높아졌다. 그 결과 대문자를 흘려 써 동그래졌고, 붓의 힘과 문자를 쉽게 구별하기 위해 위아래로 튀어나온 어센더와 디센더가 생기면서 소문자가 탄생했다. 한 번에 모두 바뀐 게 아니라 4세기경부터 9세기경에 걸쳐 조금씩 변화했다. 라틴알파벳 중에는 C와 c, O와 o처럼 형태가 크게 변하지 않은 것도 있지만 A와 a, D와 d처럼 크게 바뀐 예도 있다. 지금도 대문자 표기가 전통이자 정식이라고 말하는 이유는 대문자가 먼저 생기고 이후에 소문자가 만들어졌기 때문이다.

◎ 활판인쇄가 탄생한 이유는

15세기경 유럽에서 책은 매우 귀중한 물건이었다. 그리스도교 교회에서는 한 권의 성경을 만드는 데 식자공이 한 글자씩 정성스럽게 손으로 썼다. 많은 시간과 수고가 드는 작업이다. 자연스럽게 성경의 가격은 비싸졌고 왕후와 귀족에게 기부의 대가로 헌상했다. 말하자면 교회를 윤택하게 만들기 위한 고가의 인기 상품이었다. 이를 눈여겨본 사람이 요하네스 구텐베르크 Johannes Gutenberg였다.

독일의 귀족이자 금속가공 기술이 있던 구텐베르크는 성경을 좀 더 빠르고 쉽게 만들면 큰돈을 벌 수 있다고 생각했는지는 모르겠으나 금속활자, 인쇄기, 잉크 등을 연구했고 마침내 1450년경 활판인쇄술을 발명했다. 그리스도교 선교 활동의 동기가 되었을지도 모른다. 하지만 활판인쇄가 이후 르네상스 3대 발명 중 하나라 불리며 종교개혁까지 이어지고, 미디어 혁명을 일으키며 중세에서 근세를 잇는 다리 역할의 기술이 될 줄은 상상도 하지 못했을 것이다.

구텐베르크는 성경을 단순히 인쇄한 게 아니었다. 인쇄본 성경을 사본과 똑같이 만들어 조금이라도 더 비싸게 팔려고 했던 것인지 식자공이 한 글자씩 써 내려간 사본을 충실하게 재현했다.

구텐베르크가 만든 서체는 고딕체 이른바 블랙레터라 불리는 서체로 당시 식자공이 쓴 성경의 글씨와 닮아 있다. 손글씨를 양끝맞추기(68쪽)로 짤 때 식자공들은 글줄길이를 정확하게 맞추기 위해 다양한 방법을 모색했다. 같은 글자라도 너비를 다르게 하거나 두 개의 문자를 하나씩 조합해 보기도 하고 다양한 라틴어 약자를 사용했다. 구텐베르크는 손글씨 사본을 재현하기 위해 활자로도 수많은 글자를 만들어 글줄길이에 맞춰 인쇄했다.

구텐베르크의 성경

보통 라틴알파벳 문자로만 만들면 100자 정도면 충분하지만, 구텐베르크가 만든 활자는 약 300자에 달한다.

하지만 구텐베르크는 큰돈을 벌지 못했다. 투자가에게 인쇄기와 활자, 인쇄 중인 성경책을 압류당하거나 내란으로 집과 인쇄소에 불이 나는 등 파란만장한 인생을 보냈기 때문이다.

◎ 왜 로마자의 형태는 다양한가? ── 1
〈베네치아풍, 올드페이스〉

사업으로는 잘 풀리지 않았지만 금속활자를 사용한 활판인쇄 기술은 매우 우수했기에 제자들에 의해 유럽 전역으로 퍼졌다. 르네상스 시기 베네치아에서는 활판인쇄 출판이 유행했다. 그때 구텐베르크가 사용했던 고딕체는 이탈리아 사람들의 기호에 맞지 않았던 탓에 당시 베네치아에서 유행하던 고전 로마 서체를 본떠 좀 더 읽기 쉬운 활자 서체가 만들어졌다. 바로 1470년경 니콜라스 젠슨Nicolas Jenson이 만든 베네치아풍venetian 서체라 불리는 로만체다.

알프스보다 북쪽에 있는 독일은 햇빛이 약하고 추워 건물마다 창문이 작은 탓에 실내가 어둡다. 읽기 쉽게 굵고 검은 블랙레터 문자가 필요했을지도 모른다. 반대로 지중해에 접한 이탈리아는 날씨가 화창하고 따뜻해 창문을 활짝 열어 바깥 빛을 충분히 쬘 수 있었다. 베네치아풍 서체처럼 익숙하게 가는 글씨가 읽기 쉬웠을 것이다.

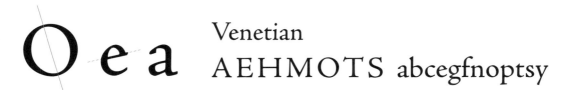

베네치아풍 서체의 특징: 펜으로 직접 쓴 느낌이 강하고 글자의 스트레스stress 축이 기울어져 있다. 소문자 e의 가로선이 기울어져 있는 이유는 고딕체의 흔적이다. 또한 세로선과 가로선의 굵기 차이가 거의 없으며 세리프도 굵고 투박하다. 베네치아풍 서체 M의 윗부분은 보통 안쪽에도 세리프가 늘어져 있는데 최근 디지털폰트에서는 생략된 경우가 많다.

어도비 젠슨 프로Adobe Jenson Pro

마침내 15세기 말 베네치아의 인쇄가 알두스 마누티우스Aldus Manutius가 직접 쓴 느낌을 내면서도 인쇄용 서체의 기능을 고려한 서체를 제작한다. 올드페이스old face라고 불리는 서체다. 1540년에는 프랑스의 클로드 가라몽Claude Garamond이 올드페이스의 결정판이라고도 불리는 서체를 제작한다. 전 세계 다양한 폰트 회사에서 판매하는 개러몬드Garamond 서체는 이 인물의 이름에서 유래했다.

O e a Old face 어도비 개러몬드 프로Adobe Garamond Pro
AEHMOTS abcegfnoptsy

올드페이스 서체의 특징: 문자의 스트레스 축은 베네치아풍과 똑같이 기울어져 있으나 각도가 거의 수직에 가깝다. 굵은 선과 가는 선의 강약이 강하고, 세리프의 양쪽 끝이 가늘며 가운데가 다소 굵다. e의 가로선은 수평이고 M의 윗부분 세리프는 바깥쪽으로 뻗어 있다. 손글씨 모방이 아닌 인쇄를 목적으로 고안한 서체라는 증거다.

◎ 왜 이탈리아체라고 할까?

알두스 마누티우스의 이탤릭

알두스 마누티우스는 이탤릭체italic를 만든 사람으로도 유명하다. 1500년경 교황청 서체에서 힌트를 얻어 고안한 흘려 쓴 서체로 이런 서체를 다른 유럽에서는 '이탈리아풍=이탤릭'이라고 불렀다. 지금은 이탤릭이 일반명사가 됐다. 처음에는 소문자로 만들어졌고 대문자는 로만체의 소형 대문자인 스몰캐피털을 사용했으나 1545년경 가라몽이 기울인 이탤릭체의 대문자를 만들었다. 이탤릭체는 원래 독립된 본문용 서체였으나 16세기 중반부터 부분적으로 강조하거나 외국어를 표기하는 데 사용하는 등 로만체의 보조 서체로 사용했다(90쪽).

◎ 왜 로마자의 형태는 다양한가? —— 2
〈트랜지셔널, 모던페이스〉

18세기에는 주조 기술과 인쇄기가 더욱 진보했고 잉크와 용지가 좋아지면서 헤어라인처럼 정밀하고 아름다운 인쇄 표현이 가능해졌다. 이런 발전과 함께 더욱 세련된 로만체가 탄생했다. 이후에 등장한 모던페이스modern face 계열로 가는 과정의 과도기적 서체인 트랜지셔널transitional 계열 서체다. 영국인 존 배스커빌John Baskerville이 만든 이 서체는 올드페이스 계열보다 세련된 글자선으로 손글씨 느낌이 줄어들었다. 서체 전체의 느낌은 올

드페이스 분위기이지만 글자의 스트레스 축은 수직에 가깝다. 올드페이스만큼 오래되지 않았지만 모던페이스처럼 기계적이고 차가운 느낌이 없어여전히 서적 인쇄물에서 인기 있는 서체다.

Oea Transitional
AEHMOTS abcegfnoptsy

트랜지셔널 서체의 특징: 올드페이스 계열보다 굵은 선과 가는 선의 차이가
더욱 강하며 손글씨 느낌이 적지만 전체적인 서체의 느낌은 올드페이스의 분위기다.
글자의 스트레스 축은 수직에 가깝다.

ITC 뉴 배스커빌ITC New Baskerville

트랜지셔널 특징을 더욱 확장한 모던페이스의 막을 연 것은 피에르 시몽 푸르니에Pierre Simon Fournier의 서체다. 이윽고 18세기 후반에 디도Didot 일족과 �잼바티스타 보도니Giambattista Bodoni에 의해 완전한 모던페이스가 만들어졌다. 산업혁명과 함께 공업의 기계화와 근대화 풍조 시대의 기분이 새로운 서체를 갈망한 것이다.

Oea Modern face
AEHMTOS abcegfnoptsy

모던페이스 서체의 특징: 굵은 선과 가는 선의 차이가 더욱 강하고,
세리프는 헤어라인에 글자의 스트레스 축은 수직이다.

바우어 보도니Bauer Bodoni

◎ 이집션과 산세리프가 생긴 이유는 무엇인가?

그런데 모던페이스는 가독성이 나빴고 지나친 근대화의 반동으로 올드페이스가 재평가됐다.

산업화에 의한 근대화는 그 외에도 새로운 서체를 탄생시켰다. 생산성이 높아지면서 더 많은 상품을 팔기 위해 포스터, 전단, 신문, 잡지, 광고 등 홍보에 필요한 인쇄물이 거리에 쏟아졌다. 이때 작은 본문용 서체로 인쇄해도 효과가 떨어지는데, 좀 더 큰 활자는 없을까? 더욱 눈에 띄는 활자는 없을까? 이런 바람이 생기면서 19세기 초 세로선이 매우 굵은 팻 페이스fat face와 검은 부분을 강조한 이집션egyptian, 그로테스크grotesque 외에도 색다

Black

팻 페이스

A SHEEP

이집션

OINTMENT

산세리프

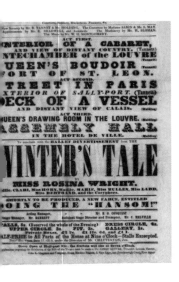

른 모양의 서체가 많아졌다. 더욱이 그로테스크는 나중에 산세리프라 불리게 된다.

19세기 후반 빅토리아 시대 영국에서는 같은 지면에 수많은 서체를 나열한 강렬한 포스터와 전단이 넘쳐났다. 거리에 화려한 인쇄물이 범람하자 반대로 눈에 띄지 않게 됐다. 그때 눈에 띄는 서체를 단순히 나열한 것보다 공간을 활용하거나 강약을 조절해 포인트만 강조하는 방식이 오히려 눈길을 끌지 않을까 생각한 사람들이 있었다. 그들이 오늘날 그래픽 디자이너의 조상이라고 할 수 있다. 빅토리안 타이포그래피라 불리는 것들은 오늘날 추악하고 센스 없는 포스터라고 하지만, 오히려 그런 디자인을 지금 만들면 그 시대를 느끼게 하는 포스터가 될 것이다.

◎ 20세기 이후 서체는 어떤 것들이 있는가?

마침내 20세기에 들어서면서 주조소의 근대화와 시대의 요구에 맞춰 세련되고 새로운 감각의 서체가 등장했다. 산세리프에는 푸투라Futura, 카벨Kabel, 길 산스Gill Sans 등이, 이집션은 록웰Rockwell, 팻 페이스에는 울트라 보도니Ultra Bodoni 등이 있다. 로만체에는 우아한 바이스Weiss와 신문용 서체인 타임스Times 등도 생겼다. 제2차 세계대전 후에는 모던 디자인의 조류를 타고 큰 인기를 끌었던 헬베티카와 유니버스Univers 그리고 로만체 바탕에 산세리프의 요소를 채택한 옵티마Optima, 로만체에는 사봉Sabon, 팔라티노Palatino 등이 인기를 끌었다. 금속활자에 의한 활판인쇄가 쇠퇴하자 우수한 서체는 사진식자로 이어지며 프루티거Frutiger 등이 만들어졌고 오늘날 디지털폰트 시대가 됐다.

디지털폰트도 처음에는 금속활자와 식자 문자의 디지털화로 고전을 면치 못했지만, 최근에는 활자 사진식자의 기술적 제약에서 벗어나 지금까지 표현하지 못했던 것들을 시도할 수 있게 됐다. 자피노Zapfino가 대표적이다. 또한 폰트제작 소프트웨어의 보급과 함께 고담Gotham, 스칼라Scala, 아고Akko 같은 새로운 감각의 폰트가 차례로 탄생했다. 더 좋은 글꼴을 궁구하고, 그 사용법을 시험하는 시대가 됐다.

지금까지 라틴알파벳과 서체의 변천을 알아보았다. 변천에는 단순히 디자인의 차이가 아닌 필사 재료나 인쇄 기술의 역사가 깊게 관련돼 있었다. 역사를 알면 서체 선택의 힌트가 되고 디자인의 폭이 넓어진다.

Futura
Kabel
Gill Sans
Rockwell
Ultra Bodoni
Weiss
Times
Helvetica
Univers
Optima
Sabon
Palatino
Frutiger
Zapfino
Gotham
Scala
Akko

게라 게라 게라! 게다 게다 게다!

잘못된 글씨를 확인하는 것을 문자 교정이라고 한다. 지금도 문자 교정을 위해 인쇄나 프린트한 것을 '게라' '교정쇄'라고 한다. 그런데 '게라'가 무엇일까?

물론 웃음소리(게라게라ゲラゲラ는 일본어로 깔깔)는 아니다! 활판 시대에 스틱이라 불리는 휴대용 도구로 한 글자씩 활자를 나열해 가며 몇 줄이 쌓이면 평평한 나무판에 옮긴다. 한 페이지가 끝날 때마다 끈으로 묶어 고정한 다음 교정기에 올려 몇 장만 인쇄해 교정을 본다. 평평한 나무판을 유럽과 미국에서는 갤리galley라고 한다. 원래 갤리는 고대 그리스 로마 시대 때 노예가 노를 젓는 배(갤리선)를 가리키는 말이었지만 활자가 늘어선 모습이 배 밑바닥에서 노예들이 정렬해 노를 젓는 모습과 닮았다 해서 붙여진 이름이라는 설이 있다.

갤리가 일본에서는 게라로 불리게 되었고 인쇄 출판 업계에서 교정쇄 자체를 게라라고 말하게 됐다. 교정쇄로 확인해서 교정이 끝나면 실제 기계에 세팅해 대량 인쇄를 시작한다.

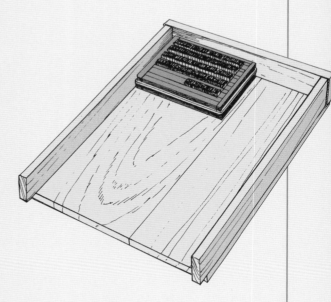

활자의 바닥면

'게다げた'라는 말을 들어본 적이 있는가? 글꼴에 필요한 글자의 종류가 없거나 손글씨 원고가 악필이어서 글씨를 알아볼 수 없을 때 선배 디자이너나 편집자에게 "일단 게다를 털어봐."라는 말을 들어봤을지도 모른다.

일본어 활판 조판에서 필요한 활자가 없어(결자) 곧바로 구하지 못하거나 손으로 쓴 원고의 글자를 판독할 수 없는 상태에서 먼저 조판과 교정을 해야 할 때 일단 같은 크기의 활자를 뒤집어 넣어두었다가 활자를 입수한 후에 교체한다. 뒤집은 부분은 금속활자의 바닥 모양이 왼쪽 그림처럼 가운데가 움푹 패 일본 전통 신발인 게다의 발자국처럼 인쇄된다. 이런 모양 때문에 결자를 '게다'라고 부른다.

디지털 시대에도 일본어 글꼴의 글자 종류에는 들어 있다. 시험 삼아 일본어로 'げた'라고 입력해서 변환하면 이 모양(〓)이 나온다. 필요한 글자가 글꼴 내에 없을 때 나타나는 작은 박스tofu(□)와 같은 개념이다.

다음 장에서 나오는 연습 문제는 1971년경 나의 아버지인 다카오카 주조가
미대 졸업 후 사회인이 되어 현장에서 영문 타이포그래피에 직면한 젊은이들을
대상으로 매주 밤마다 진행한 타이포그래피 실천 교육 '베이직 타이포그래피Basic
Typography'를 바탕으로 한다. 당연히 당시에는 컴퓨터가 없었고 엄청난 수고가
드는 활판인쇄 방식으로 실시했다.

2장

영문 조판의 기초 연습

가즈이공방 서체 견본장에서 실제로 사용한 활자조판이다.
서체는 헬베티카 레귤러Helvetica Regular로 금속활자의
오리지널 헬베티카Helvetica다.

영문 조판의 첫걸음

더 좋은 영문 조판이란 단어, 글줄, 판면의 균형이 알맞게 배열된 조판을 말한다. 이것은 점, 선, 면으로 바꿔 말할 수 있다. 점, 선, 면을 긴밀하게 연계해 파악하는 게 중요하다.

이번 장에서는 조판의 기초인 글자사이, 낱말사이, 글줄사이를 순서대로 배운다. 각각의 개념을 설명한 후 연습 문제로 이어지니 직접 체험하면서 진행한다. 편집 디자인, 패키지 디자인, 광고, 표지판, 웹 디자인 등 모든 그래픽 디자인의 영문 타이포그래피 기초가 여기에 있다. 거대한 강도 한 방울의 물에서 시작한다. 단어 짜기부터 시작해 보자.

글자사이, 낱말사이, 글줄사이를 어떻게 생각하는가? 선조들도 이 법칙을 갈구하며 수많은 도전을 시도했다. 하지만 다양한 서체, 배열, 내용을 조합할 때 따로 정해진 법칙은 없다. 이번 장에서 전하고 싶은 내용은 법칙이 아닌 개념이다. 개념을 이해했다면 이번에는 직접 다양한 방법을 시도해 보자. 여기에 나온 연습 문제가 출발점이 된다. 자신만의 법칙을 찾길 바란다.

우선 다음 문장을 읽어보자. 어떤 느낌이 드는가? 내용이 자연스럽게 머릿속에 들어오는가?

With the rapid progress of Information Technology, the growth in global transactions has prompted us to provide more flexible logistics services.
All our customers have different requirements. Masao Warehouse endeavors to meet each customer's needs and provide optimal service by managing all aspects of logistics, such as product characteristics and local conditions.

읽는 속도와 리듬

우선 조판의 영원한 숙제 "읽기 쉽고 아름다운 조판이란 무엇인가?"에 대해 이야기해 보자. 내가 이 일을 시작하고 스승인 아버지에게서 수없이 들었던 말은 "점, 선, 면을 확실하게 이해하거라!"였다. 지난 수십 년간은 이 과제를 극복하는 여정이었다.

가독성은 모든 전제 조건과 요소(서체, 글자사이, 낱말사이, 글줄사이, 글줄길이, 여백, 종이 질, 종이 색, 글자 색 등)에 따라 크게 달라지며 한두 개 '방정식'으로는 해결할 수 없다. 나도 이리저리 헤매며 고민을 거듭했고 조금 알 것 같은 기분이 들 때까지 수십 년의 시간이 걸렸다. 아니, 여전히 모를 수도 있다. 사람들은 활판 초창기 시절부터 편안한 가독성을 위해 연구를 거듭했다. 가독성과 아름다운 영문 조판이란 무엇일까?

지금부터 점, 선, 면을 중심으로 문장의 가독성에 대해 생각해 보자.

◎ 점: 글자, 단어, 글자사이에 관한 이야기

뛰어난 문자열(단어)은 속공간과 글자사이의 균형이 좋다. 완벽하게 설계한 글꼴은 초기에 설정한 글자사이만으로도 깔끔하게 글자를 나열한다. 그래서 대문자와 소문자가 섞여 있거나(86쪽) 소문자만으로 조판할 때는 원칙적으로 트래킹tracking을 좁히거나 벌리지 않는다(글자를 크게 혹은 작게 사용할 때는 미세하게 조절하기도 한다. 34쪽).

◎ 선: 한 줄, 낱말사이에 관한 이야기

복수의 단어를 나열한 글줄이라도 잘 만들어진 글꼴이라면 스페이스 키를 한 번만 눌러도 해당 글꼴에 알맞은 낱말사이가 입력된다.

그런데 양끝맞추기에서는 균일한 공간이 생기지 않는다. 낱말사이의 최대·최소 폭은 직접 판단해서 설정한다. 예를 들어 영어를 잘 몰라도 일단 눈으로 문장을 읽는다. 시선이 자연스럽게 이동하고 리듬감 있게 글자를 따라가는가? 빽빽하면 단어의 경계가 모호해지고 넓어지면 단어마다 잘게 쪼개지고 시선이 쉽게 끊어져 리듬감 있게 읽을 수 없다.

글줄길이의 영향도 중요하다. 해당 문장을 책처럼 차분히 읽게 할 것인지 아니면 신문, 잡지처럼 빠르게 정보를 전달할 것인지에 따라 글줄길이가 달라진다. 가끔은 낱말사이의 불균형을 모른 척해야 할지도 모른다.

◎ 면: 한 쪽, 글줄사이에 관한 이야기

쪽을 구성하는 것은 글자, 글줄길이와 글줄사이 그리고 지면과 여백이다.

문장을 읽을 때를 떠올려 보자. 첫 번째 글자부터 마지막까지 부드럽게 읽을 수 있는 경우는 거의 없다. 읽다 보면 바로 앞 단어를 다시 보기도 하고 때에 따라서는 몇 줄 앞 단어로 돌아가 문장의 의미를 확인하는 등 시선이 수시로 이동하며 내용을 이해한다. 이때 글자사이와 낱말사이가 글줄마다 다르거나, 글줄사이가 너무 넓어 글을 읽는 속도가 무너지면 내용이 머리에 들어오지 않는다. 작은 어색함이 하나씩 쌓여 읽기 어렵고 이해하기 어려운 조판이 된다.

글자사이와 낱말사이가 잘 만들어진 글꼴을 사용하면 기본은 만들 수 있는 시대다. 나는 일본인의 영문 조판에서 가장 큰 걸림돌은 글줄사이 조절이라고 생각한다. 핵심은 낱말사이와 글줄사이의 균형이다.

일본의 영문 조판을 보고 내가 느낀 것은 특히 짧은 문장을 조판할 때 글자선이 가는 글꼴을 작은 크기로, 게다가 한 줄의 길이는 길고 글줄사이는 넓게 짜는 경우가 많다는 것이다. 언뜻 보기에 여백이 있어 깔끔해 보이지만 실제로는 눈을 크게 뜨고 온 신경을 집중해서 글줄을 쫓아야 한다. 그 외에도 짜임새가 산만하고 종이의 흰 배경에 시선을 뺏겨 가볍게 읽기 어렵다. 특히 번들거림이 있는 아트지라면 더더욱 읽기 어렵다.

읽기 쉬운 영문 조판은 읽는 속도와 리듬이 좋아야 한다. 이 책의 모든 항목을 활용해 '연습'에 매진하길 바란다. 또한 서양에서 출판한 훌륭한 조판을 많이 찾아보고 자신의 연습 성과와 비교해 본다. 분명 무엇이 좋은 조판인지 알게 될 것이다.

아버지와 내가 라틴알파벳의 아름다움 속에서 특히 마음을 빼앗긴 것은 짜임새의 아름다움이었다. 내용에 알맞은 속도로 리듬감 있게 글자를 따라가는 읽기 쉬운 아름다운 영문 조판을 목표로 하길 바란다.

소문자의 글자사이

문장 조판에서 소문자의 글자사이는 띄우거나 좁히지 않는 게 원칙이다. 잘 만들어진 글꼴은 타입 디자이너가 글자사이를 표준으로 설정했기에 대부분 수정하지 않아도 된다. 그렇다면 우수한 글꼴의 글자사이는 어떤 개념으로 설정됐을까?

이번 장 시작에서 이야기했듯이 소문자의 글자사이가 지나치게 좁거나 떨어져 있으면 문장이 자연스럽게 머리에 들어오지 않는다. 적정한 글자사이가 균등하게 정렬됐을 때 비로소 단어의 형태가 자연스럽게 인식되고 편안하게 문장을 읽을 수 있다.

● 흑과 백의 균형

중요한 것은 글자의 검은색 부분과 글자의 속공간이나 글자사이의 하얀색 부분의 리드미컬한 균형이다. n, u나 o의 속공간값은 일정하므로 속공간의 값과 글자사이의 값이 비슷하면 균형이 좋다고 말한다(그림 1, 3). 글자사이와 속공간을 알기 위해서는 흑백을 반전시키면 이해하기 쉽다(그림 2).

이 개념은 산세리프체와 이탤릭체, 볼드체와 고딕체에서도 동일하게 적용한다. 이탤릭과 컨덴스트체에서는 속공간이 좁아지는 만큼 글자사이도 좁아진다. 블랙레터도 기본적인 개념은 같다(그림 4). 이 내용은 오리지널 로고를 만들 때 큰 도움이 된다.*

아주 가늘고 폭이 넓은 글꼴처럼 처음부터 표제에 사용할 목적으로 만든 서체는 글자사이를 좁게 설계하기도 한다(그림 5). 광고에서 큰 글씨로 사용하면 하나의 덩어리로 인식하기 쉽기 때문이다. 또한 본문용 글꼴을 확대해서 사용할 때는 글자사이를 좁히고, 반대로 각주처럼 작은 글씨로 사용할 때는 조금 벌려야 읽기 쉽다. 이것을 해결한 게 옵티컬 사이즈를 적용한 글꼴(93쪽)인데 아직은 부족한 상황이다.

소문자 글자사이의 기본적인 개념을 이해하면 조판 소프트웨어로 단순히 글자를 입력했을 때 나타나는 글자사이의 불균형도 금세 눈치챌 수 있다. 소문자의 글자사이를 보는 관점은 좋은 글꼴을 판별하는 데도 도움이 된다. 가끔 글꼴의 좋고 나쁨에 관한 감상을 알려달라는 요청을 받는데 나는 타입 디자이너가 아니라서 글자의 세세한 요소만으로 판단할 수 없다. 문장을 조판한 상태를 보고 소문자가 적절하게 나열되어 있는지가 하나의 평가 기준이다(그림 6).

*
광고나 로고에서 글꼴의 글자사이를 넓히거나 좁히는 경우가 있는데 함부로 사용하면 글꼴의 장점을 잃어버릴 수 있다. 중요한 것은 리듬과 균형이다.

그림 1

niuo

그림 2

niuo

그림 3

millennium

strawberry

모든 글자사이를 완벽하게
정렬한 게 아니며 r과 y 사이는
살짝 공간이 생기기 마련이다.

그림 4

niuo niuo

niuo niuo

그림 5

niuo niuo

그림 6

The terms typographer and letterpress printer
cannot be used as synonyms. The real typographer
should be an 'engineer' who has considerable
knowledge of every stage of the printing process;
he should also be an artist, capable of handling
his type as a painter does his brushes and colours.

낱말사이 설정이 잘된
본문용 서체의 예

알두스 노바 북Aldus Nova Book

대문자의 글자사이

대문자의 글자사이 조절은 두 글자 사이의 문제만이 아니라 단어 속 복수의 글자사이가 얼마나 균일하게 배치되어 있는가의 문제다.

대문자를 단순히 나열하면 글자사이가 평등해 보이지 않을 때가 있으며 소문자와 달리 벌리거나 좁게 짜기에 미세한 조절이 필요하다.

서체, 조판의 폭, 문자 조합 등 복잡하게 변형된 글자사이 조절은 결국 '눈으로 봤을 때' 균등하게 보이는지 각자 생각해야 한다. 자신만의 기준이 없으면 작업을 할 때마다 개념이 달라져 곤란해질 수 있다.

아래 내용은 내 생각을 구체적으로 설명한 것이다. 그 외에도 다양한 방법이 있으므로 그중 하나로 참고하길 바란다.

● 거리를 생각한다

그림 1은 아무것도 조절하지 않고 두 글자의 거리를 균등하게 띄운 것이다. 대문자에서는 획stroke의 형태가 다양해 글자사이를 '거리'로 해결하기 어렵다. H와 I 사이처럼 직선 획이 나란히 세로로 뻗으면 공간이 좁아 답답해 보인다. K와 A도 낱말사이 거리는 같지만 윗부분의 흰 공간이 비어 보인다. 또한 K는 오른쪽이 움푹 파여 훨씬 더 비어 있는 느낌이 든다. O와 C는 글자사이의 위아래 공간에 흰 부분이 생겨 살짝 비어 보인다. 특히 A, K, L, R, T, V, W, Y처럼 획이 다양한 방향으로 뻗은 글자는 뾰족한 끝부분부터의 거리를 해결할 수 없다.

금속활자는 글자사이에 아무것도 넣지 않아도 깔끔하게 나열되도록 사이드베어링side bearing이라는 공간(활자의 몸체와 글자면의 좌우 공간)이 있다.

반대로 A와 W처럼 사이드 베어링이 거의 없는 글자를 나열한 경우에는 그 공간에 맞춰 다른 글자사이를 넓히는 방향으로 조절한다.

디지털폰트에서는 페어 커닝 pair kerning으로 특정 두 글자 사이의 설정을 좁히거나 넓혀 세밀하게 조절할 수 있다. '가상보디'를 설정한 곳에도 활판에서 말하는 사이드베어링의 개념이 살아 있는 것 같다.

● 면적을 생각한다

그림 2는 인접해 있는 글자사이의 흰색 '면적'을 똑같게 설정한 것이다(물론 수치가 아니라 눈으로 봤을 때다). C의 안쪽과 K의 움푹 패인 곳까지 면적이라고 생각하면 HIK의 글자사이는 훨씬 넓게 설정해야 한다. 면적만 생각하면 앞뒤가 맞지 않는 경우가 생긴다.

● 영역을 생각한다

면적만으로 해결할 수 없지만 나는 그림 3처럼 글자 고유의 영역(색이 칠해져 있는 부분)을 설정한다. 각각의 글자가 가진 침범해서는 안 되는 공간이라고 해야 할까? 다른 두 글자 사이의 면적이 아닌 글자 고유의 영역을 줄여 회색 영역의 면적을 균일하게 만드는 개념이다(그림 4). 영역 설정에 특별한 법칙과 수치는 없다. 나는 그림처럼 설정했지만 각자의 경험과 생각으로 판단하길 바란다. 이 방법이라면 좁히거나 벌릴 때 그림 5처럼 회색

그림 1

HI KA OC ×

그림 2

CHIKA ×

그림 3

TSPACING

그림 4

SPACING

SPACING

그림 5

SPACING

영역의 면적을 증감해 어느 정도 해결할 수 있다.

영역 기준이든, 거리·면적 기준이든 조판 관계자에 따라 다양한 방식과 생각이 존재한다. 여러 생각을 조합하면 좋은 결과가 나올지도 모른다.

대문자의 글자사이를 설정하는 방법은 이외에도 다양하다. 이것은 해외에서도 소개된 방법 중 하나다.

● 세 글자씩 조절한다

옛부터 전해지는 조절 방법으로 세 글자씩 글자사이를 보는 방법이 있다.

　　왼쪽부터 순서대로 세 글자 사이에 있는 두 개의 글자사이를 생각한다(그림 6). 우선 첫 번째 글자와 세 번째 글자의 양쪽 끝을 종이나 손가락으로 가린다. 두 번째 글자를 놓고 양쪽의 글자사이를 본다. 고르게 보이는가? 조절해서 균등해지면 오른쪽으로 한 글자 이동한다. 이번에는 세 번째 글자를 놓고 양쪽의 글자사이를 확인한다. 이런 방식으로 마지막까지 균등하게 정리하면 전체가 고르게 완성된다. 글자 자체만 보지 말고 세로로 나열해 인접한 글자사이와 흑백의 균형을 객관적으로 살피자.

　　대문자의 글자사이는 대문자와 소문자가 섞인 조판과 다르므로 일률적으로 조절하면 안 된다. 각각의 글자사이 조절이 필요하다. 또한 두세 단어가 하나의 그룹인 로고의 경우 하나의 단어가 아닌 전체 글자사이의 균형을 조절해야 한다.

● 검증 방식

당신도 여러 방식을 통해 글자사이 조절letter spacing을 설정할 텐데 적정한 방법인지 검증할 필요가 있다. 물론 선배나 선생이 봐주는 것도 좋지만 다른 사람에게 보여주기 전에 스스로 검증해 보자.

　　소문자 때처럼 흑백을 반전시켜 리드미컬한 공간이 만들어졌는지 확인하는 방법도 있다. 종이를 뒤집고 눈을 가늘게 떠서 보는 방법도 좋다. 종이를 반대쪽으로 기울여 볼 수도 있다(그림 7). 계속 보다 보면 익숙해져 잘 모를 수 있지만 반대로 기울여 보면 객관적으로 볼 수 있다. 특히 M, I, L, A의 관계가 새롭게 느껴진다.

다양한 방법을 시도해 보고 자신만의 검증 방법을 정해두면 서체별 견해의 차이도 줄어든다.

그림 6

SPACING

글자사이 조절 없음(기본값)

SPACING

세 글자씩 순서대로 글자사이 조절

SPACING

SPACING

⋮

SPACING

그림 7

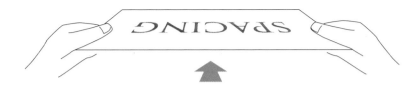

글자사이 1 (수작업)

이번에는 손으로 직접 글자사이 조절을 연습해 보자. A4용지 여섯 장을 준비한 후 가운데에 연필로 가로선을 긋는다. 이것이 베이스라인이다. 아래 그림을 복사해 여섯 개 단어의 글씨를 한 글자씩 잘라 붙여 가로로 나열한다.

붙였다 뗄 수 있는 테이프를 사용해 여러 번 연습한다. 시간이 걸리겠지만 손을 사용하고 자기 눈으로 판단하는 작업을 반복하면 글자사이를 보는 힘이 생긴다.

one

union

together

milestone

HIGHWAY

FASHION

글자사이 2 (컴퓨터로 작업)

이번에는 컴퓨터를 사용해 작업해 보자. 어도비 일러스트레이터를 켠다. (인디자인을 사용해도 된다.)

키보드 조작은 맥Mac 키보드 사용을 전제로 설명했다.

STEP 1

타임스뉴로만 레귤러Times New Roman Regular로 아래 내용을 입력한다. 크기는 42포인트, 커닝과 트래킹은 모두 0으로 설정한다. 디지털폰트의 대문자는 뒤에 소문자가 오는 것을 전제로 낱말사이가 설정되어 있으므로 대문자만 쓰면 어색해진다.

FLAMBOYANT

STEP 2

글자를 나열한 후 가장 좁아 보이는 부분, 예를 들어 M과 B 사이에 맞춰 다른 부분을 조절한다. 각 글자사이의 커닝값을 바꿔 작업한다. 아래처럼 상당히 좁혀진 느낌이 들고 글자끼리 붙은 곳이 많다. O는 구멍이 뚫린 것처럼 보이고 L과 A 사이는 틈이 없어 보인다.

option + command 키
+ 방향키(→)로 100/1000em씩
option + 방향키(→)로
20/1000em씩 바꾼다.

FLAMBOYANT

STEP 3

이번에는 가장 넓어 보이는 곳, 예를 들어 L과 A 사이에 맞춰 조절한다. 아래처럼 글자사이의 면적은 조절됐지만 산만한 느낌이 든다. 의도적으로 벌린 경우라면 몰라도 일반적인 여백은 아니다.

FLAMBOYANT

STEP 4

이 중에 평균적이고, 전체의 검은색이 균일하게 보이는 적당한 여백을 찾아보자.

FLAMBOYANT

이 작업을 단어를 바꿔가며 반복한다. 직접 생각한 여러 단어로 연습해 보자. 산세리프체로도 연습한다. (예: HIEROGLYPH, RAILROAD, TYPECASTING)

낱말사이

'이상적인 문장 조판에서 낱말사이의 값은 얼마인가요?'라는 질문을 자주 받는다. 서체와 사용 방법, 철자에 따라 다르지만 굳이 말하자면 '낱말사이는 단어와 단어가 명확하게 나뉘어 보이는 최소한의 공간'이다. 추상적이지만 기준은 이것밖에 없다.

문장 조판의 왼끝맞추기에서는 스페이스 키를 누르기만 하면 단순하게 조작된다고 생각하지만, 조판 후 눈에 띄게 넓어 보이는 곳에는 글자사이 조절이 필요하다. 특히 마침표나 쉼표 뒤에 'T'가 오거나 'H' 'T'가 오면 공간이 다르게 보인다(그림 1). 수백 페이지나 되는 책이라면 물리적으로 어렵겠지만 디자이너가 직접 조판하는 정도의 짧은 문장이라면 조절한다.

그림 1

museum, Tokyo, Yokohama, Hakata　?

museum, Tokyo, Yokohama, Hakata　○

원칙적으로 양끝맞추기에서는 글자사이를 바꾸지 않고 낱말사이로만 조절하는데 얼마만큼 낱말사이를 넓혀야 하는지, 좁혀야 하는지에 관한 자신만의 기준이 필요하다. 기준을 가지고 조절하는 것과 별다른 생각 없이 조절한 작업은 완성도에서 분명한 차이가 나타난다.

제목과 표제어 등을 대문자로 짜는 경우, 단어로 끝나는 글자와 다음 글자의 조합에 따라 공간이 달라지므로 균등해 보이도록 조절한다(그림 2).

그림 2

HOTEL ACORN LODGE　?

HOTEL ACORN LODGE　○

대문자 조판의 경우에는 글자사이 조절만 하고 낱말사이 조절을 놓칠 때가 있다. 글자사이를 넓힐 때 낱말사이를 함께 넓히지 않으면 상대적으로 낱말사이가 좁게 느껴진다. 특별한 기준은 없지만 나는 글자사이를 넓힌 값의 두 배를 낱말사이로 추가하는 방법을 자주 사용한다. 물론 이후에 다시 한번 미세한 조절이 필요하다. 낱말사이는 글자 주변의 요소와 마진값에 따라 보는 방식이 달라지기 때문이다. 즉 낱말사이를 보는 방법은 상대적이다. 작업할 때마다 최적의 값을 판단하자.

대문자의 글자사이와 낱말사이

대문자의 글자사이와 낱말사이를 조절해 본다. 글자사이를 벌릴 때 낱말사이를 얼마만큼 조절해야 하는지 알아보자.

STEP 1

프루티거 55 Frutiger 55로 아래 글자를 입력한다. 커닝은 '자동'*, 트래킹은 0이다. 낱말사이는 넣지 않는다. 크기는 적당하게. ▼ 모양 화살표 부분에 커서를 놓고 커닝값을 바꾸고 낱말사이를 넓힌다. 적절한 낱말사이값을 찾는다.

*
인디자인의 경우에는 '메트릭'이다.

MODERNARTMUSEUM
MODERN ART MUSEUM

STEP 2

낱말사이를 넣지 않았던 처음 데이터로 돌아와 이번에는 트래킹값을 '50'으로 설정한다. STEP 1과 마찬가지로 낱말사이 부분을 넓힌다.

MODERNARTMUSEUM
MODERN ART MUSEUM

STEP 3

이번에는 트래킹값을 '150'으로 설정하고 글자사이가 크게 벌어졌을 때의 적절한 낱말사이를 찾는다.

MODERNARTMUSEUM
MODERN ART MUSEUM

소문자의 낱말사이

이번에는 소문자로 쓴 짧은 문장의 낱말사이값을 바꿔가며 어떻게 보이는지
검증하고 체험해 보자. 우선 아래 문장을 낱말사이 없이 입력한다. 타임스뉴로
만 레귤러로 32포인트, 글줄보내기 34포인트, 커닝은 '자동'으로 설정한다. fi 부
분은 리거처ligature(110쪽)가 되도록 option+shift+[5]로 입력한다.

　　화살표 부분에 커서를 놓고 연습 3과 똑같이 낱말사이를 바꾼다.

0/1000em

Packmyboxwith
fivedozenliquorjugs

100/1000em

Pack my box with
five dozen liquor jugs

200/1000em
1/5스페이스
(thin space)

Pack my box with
five dozen liquor jugs

250/1000em
1/4스페이스
(middle space)

Pack my box with
five dozen liquor jugs

300/1000em

Pack my box with
five dozen liquor jugs

333/1000em
1/3스페이스
(thick space)

Pack my box with
five dozen liquor jugs

400/1000em

Pack my box with
five dozen liquor jugs

500/1000em
1/2스페이스
반각(en)

Pack my box with
five dozen liquor jugs

1000/1000em
전각(em)

Pack my box with
five dozen liquor jugs

낱말사이가 없는 상태부터 시작해 전각만큼 벌린 것까지 테스트해 보았다. 각
각의 문장을 읽어보자. 낱말사이가 과도하게 들어가 있으면 문장이 잘려 시선
이 매끄럽게 이어지지 않는 것을 확인할 수 있다.
 마지막으로 같은 문장에 일반적인 낱말사이를 입력한 후 비교해 보자.

소문자의 낱말사이 서체를 바꾸고 양끝맞추기로

대문자와 소문자가 섞인 문장을 왼끝맞추기에서 양끝맞추기로 바꿨을 때를 조절해 보자.

STEP 1
아래 세 줄의 문장을 크기 18포인트, 글줄보내기 24포인트, 커닝은 '자동', 왼끝맞추기로 입력한다. 낱말사이는 보통으로 입력한다. 로만체 중 엑스하이트가 낮은 서체와 높은 서체, 산세리프체 중 엑스하이트가 낮은 서체와 높은 서체 네종류의 서체를 골라 작성한다.

센토 레귤러Centaur Regular(엑스하이트가 낮은 로만체)

For mercy has a human heart, pity a
human face, and love, the human form
divine, and peace, the human dress.

타임스뉴로만 레귤러Times New Roman Regular(엑스하이트가 높은 로만체)

For mercy has a human heart, pity a
human face, and love, the human form
divine, and peace, the human dress.

푸투라 북Futura book(엑스하이트가 낮은 산세리프체)

For mercy has a human heart, pity a
human face, and love, the human form
divine, and peace, the human dress.

프루티거 55 로만Frutiger 55 Roman(엑스하이트가 높은 산세리프체)

For mercy has a human heart, pity a
human face, and love, the human form
divine, and peace, the human dress.

두 번째 줄이 가장 긴 문장에 맞춰 양끝맞추기를 한다.* 대문자는 글자사이와 낱말사이를 조절하지만 소문자는 기본적으로 낱말사이만 조절한다. 이번에는 낱말사이를 연습하기 위한 작업이므로 텍스트 프레임을 만들어 문장을 입력하지 말고 수작업으로 낱말사이를 넓힌다. 'For mercy' 사이나 쉼표 뒤의 낱말사이는 넓어 보이므로 다른 곳과 비슷하게 조절한다. 서체에 따라 판면이나 낱말사이를 보는 방식이 달라지는 것을 이해하자.

실제 조판 작업에서는 가장 긴 줄의 낱말사이를 좁히는 경우도 있다 (58-59쪽).

For mercy has a human heart, pity a human face, and love, the human form divine, and peace, the human dress.

For mercy has a human heart, pity a human face, and love, the human form divine, and peace, the human dress.

For mercy has a human heart, pity a human face, and love, the human form divine, and peace, the human dress.

For mercy has a human heart, pity a human face, and love, the human form divine, and peace, the human dress.

소문자의 글줄사이

글줄사이를 바꿔 대문자와 소문자가 섞인 문장의 판면이 보는 방식이 달라지는 체험을 해보자. 46쪽 문장을 사용하고 글꼴 크기는 같은 값에, 글줄보내기 18포인트*부터 조금씩 글줄사이를 넓힌다. 46쪽과 마찬가지로 네 종류의 서체로 작업해 보자.

* 글꼴 크기와 같은 값의 글줄보내기를 행간 솔리드solid라고 한다.

센토 레귤러
Centaur Regular
크기 18포인트
글줄보내기 18포인트

For mercy has a human heart, pity a human face, and love, the human form divine, and peace, the human dress.

글줄보내기 21포인트

For mercy has a human heart, pity a human face, and love, the human form divine, and peace, the human dress.

글줄보내기 24포인트

For mercy has a human heart, pity a human face, and love, the human form divine, and peace, the human dress.

글줄보내기 28포인트

For mercy has a human heart, pity a human face, and love, the human form divine, and peace, the human dress.

글줄보내기 32포인트

For mercy has a human heart, pity a human face, and love, the human form divine, and peace, the human dress.

이번에는 지면이 한정되어 있어 센토와 프루티거 서체 두 종류만 표시했다. 센토는 엑스하이트가 낮아 글줄보내기가 18포인트여도 충분히 읽을 수 있지만 프루티거는 엑스하이트가 높아 답답하고 읽기 어렵다. 서체마다 보기 좋은 글줄보내기값이 달라야 한다.

또한 글줄사이에 따라 낱말사이가 다르게 보이므로 주의해야 한다.

프루티거 55 로만
Frutiger 55 Roman
크기 18포인트
글줄보내기 18포인트

For mercy has a human heart, pity a human face, and love, the human form divine, and peace, the human dress.

글줄보내기 21포인트

For mercy has a human heart, pity a human face, and love, the human form divine, and peace, the human dress.

글줄보내기 24포인트

For mercy has a human heart, pity a human face, and love, the human form divine, and peace, the human dress.

글줄보내기 28포인트

For mercy has a human heart, pity a human face, and love, the human form divine, and peace, the human dress.

글줄보내기 32포인트

For mercy has a human heart, pity a human face, and love, the human form divine, and peace, the human dress.

긴 문장의 낱말사이

긴 문장 조판에서는 낱말사이 증감에 따라 가독성이 어떻게 달라지는지 알아
본다. 지금부터는 도판을 보기만 해도 된다. 낱말사이값을 0부터 조금씩 벌려
전각까지 넓힌다. 여기에서는 어도비 개러몬드와 프루티거를 비교한다. 자기
눈으로 직접 문장을 읽고 어느 정도가 읽기 편한지 검증해 본다.

어도비 개러몬드 프로 레귤러
Adobe Garamond Pro Regular
크기 12포인트
글줄보내기 16포인트
낱말사이 0

Typedesignisacreativeartreflectingtoday'stechnology
andthefuture.Itisoneofthevisualexpressionsofour
time.'Artbeginswheregeometryend',PaulStandard
said.Thehandandthepersonalityoftheletteringartist
makeageneralimpressiononthereader,andthisisthe
importantdistinctionfromanordinarydesign.Youcan
identifyagoodalphabetatoncewhetheritishistoricor
modern,foreachisanindividualcreativedesign.

100/1000em

※ 이 정도만 돼도 제대로 문장을
읽을 수 있다. 다만 낱말사이만
놓고 보면 매우 좁고 세 번째 줄의
따옴표와 쉼표 사이가 넓어 보인다.

Type design is a creative art reflecting today's technology
and the future. It is one of the visual expressions of our
time. 'Art begins where geometry end', Paul Standard
said. The hand and the personality of the lettering artist
make a general impression on the reader, and this is the
important distinction from an ordinary design. You can
identify a good alphabet at once whether it is historic or
modern, for each is an individual creative design.

200/1000em
(thin space)

Type design is a creative art reflecting today's technology
and the future. It is one of the visual expressions of our
time. 'Art begins where geometry end', Paul Standard
said. The hand and the personality of the lettering artist
make a general impression on the reader, and this is the
important distinction from an ordinary design. You can
identify a good alphabet at once whether it is historic or
modern, for each is an individual creative design.

250/1000em
(middle space)

Type design is a creative art reflecting today's technology and the future. It is one of the visual expressions of our time. 'Art begins where geometry end', Paul Standard said. The hand and the personality of the lettering artist make a general impression on the reader, and this is the important distinction from an ordinary design. You can identify a good alphabet at once whether it is historic or modern, for each is an individual creative design.

333/1000em
(thick space)

Type design is a creative art reflecting today's technology and the future. It is one of the visual expressions of our time. 'Art begins where geometry end', Paul Standard said. The hand and the personality of the lettering artist make a general impression on the reader, and this is the important distinction from an ordinary design. You can identify a good alphabet at once whether it is historic or modern, for each is an individual creative design.

500/1000em
반각(en)

※ 여기부터 문장이
산만해 보인다.

Type design is a creative art reflecting today's technology and the future. It is one of the visual expressions of our time. 'Art begins where geometry end', Paul Standard said. The hand and the personality of the lettering artist make a general impression on the reader, and this is the important distinction from an ordinary design. You can identify a good alphabet at once whether it is historic or modern, for each is an individual creative design.

1000/1000em
전각(em)

Type design is a creative art reflecting today's technology and the future. It is one of the visual expressions of our time. 'Art begins where geometry end', Paul Standard said. The hand and the personality of the lettering artist make a general impression on the reader, and this is the important distinction from an ordinary design. You can identify a good alphabet at once whether it is historic or modern, for each is an individual creative design.

이번에는 프루티거로 연습한다. 낱말사이가 앞 페이지와 달라진 걸 알 수 있다.

실제 조판 소프트웨어로 작업할 때 왼끝맞추기에서는 낱말사이값을 증감시키는 경우가 거의 없지만 양끝맞추기에서는 자동으로 증감한다. 어느 정도의 증감값까지 허용할지 설정할 수 있으므로 자신만의 기준이 필요하다.

프루티거 55 로만
Frutiger 55 Roman
크기 12포인트
글줄보내기 16포인트
낱말사이 0

Typedesignisacreativeartreflectingtoday'stechnology andthefuture.Itisoneofthevisualexpressionsofour time.'Artbeginswheregeometryend',PaulStandard said.Thehandandthepersonalityoftheletteringartist makeageneralimpressiononthereader,andthisisthe importantdistinctionfromanordinarydesign.Youcan identifyagoodalphabetatoncewhetheritishistoricor modern,foreachisanindividualcreativedesign.

100/1000em

Type design is a creative art reflecting today's technology and the future. It is one of the visual expressions of our time. 'Art begins where geometry end', Paul Standard said. The hand and the personality of the lettering artist make a general impression on the reader, and this is the important distinction from an ordinary design. You can identify a good alphabet at once whether it is historic or modern, for each is an individual creative design.

200/1000em
(thin space)

Type design is a creative art reflecting today's technology and the future. It is one of the visual expressions of our time. 'Art begins where geometry end', Paul Standard said. The hand and the personality of the lettering artist make a general impression on the reader, and this is the important distinction from an ordinary design. You can identify a good alphabet at once whether it is historic or modern, for each is an individual creative design.

250/1000em
(middle space)

Type design is a creative art reflecting today's technology and the future. It is one of the visual expressions of our time. 'Art begins where geometry end', Paul Standard said. The hand and the personality of the lettering artist make a general impression on the reader, and this is the important distinction from an ordinary design. You can identify a good alphabet at once whether it is historic or modern, for each is an individual creative design.

333/1000em
(thick space)

Type design is a creative art reflecting today's technology and the future. It is one of the visual expressions of our time. 'Art begins where geometry end', Paul Standard said. The hand and the personality of the lettering artist make a general impression on the reader, and this is the important distinction from an ordinary design. You can identify a good alphabet at once whether it is historic or modern, for each is an individual creative design.

500/1000em
반각(en)

Type design is a creative art reflecting today's technology and the future. It is one of the visual expressions of our time. 'Art begins where geometry end', Paul Standard said. The hand and the personality of the lettering artist make a general impression on the reader, and this is the important distinction from an ordinary design. You can identify a good alphabet at once whether it is historic or modern, for each is an individual creative design.

1000/1000em 전각(em)

Type design is a creative art reflecting today's technology and the future. It is one of the visual expressions of our time. 'Art begins where geometry end', Paul Standard said. The hand and the personality of the lettering artist make a general impression on the reader, and this is the important distinction from an ordinary design. You can identify a good alphabet at once whether it is historic or modern, for each is an individual creative design.

긴 문장의 글줄사이

긴 문장의 글줄사이 증감을 체험해 보자. 이번에도 50쪽 문장을 사용한다. 낱
말사이는 일반값으로 입력한다. 글줄사이를 솔리드(이 경우 12포인트)에서 22
포인트까지 넓히면서 어떤 값의 글줄사이 가독성이 좋은지 실제로 문장을 읽
어가며 검증해 보자. 이번에도 어도비 개러몬드와 프루티거로 비교한다.

어도비 개러몬드 프로 레귤러
Adobe Garamond Pro Regular
크기 12포인트
글줄보내기 12포인트

Type design is a creative art reflecting today's technology and the future. It is one of the visual expressions of our time. 'Art begins where geometry end', Paul Standard said. The hand and the personality of the lettering artist make a general impression on the reader, and this is the important distinction from an ordinary design. You can identify a good alphabet at once whether it is historic or modern, for each is an individual creative design.

글줄보내기 14포인트

Type design is a creative art reflecting today's technology and the future. It is one of the visual expressions of our time. 'Art begins where geometry end', Paul Standard said. The hand and the personality of the lettering artist make a general impression on the reader, and this is the important distinction from an ordinary design. You can identify a good alphabet at once whether it is historic or modern, for each is an individual creative design.

글줄보내기 16포인트

Type design is a creative art reflecting today's technology and the future. It is one of the visual expressions of our time. 'Art begins where geometry end', Paul Standard said. The hand and the personality of the lettering artist make a general impression on the reader, and this is the important distinction from an ordinary design. You can identify a good alphabet at once whether it is historic or modern, for each is an individual creative design.

Type design is a creative art reflecting today's technology and the future. It is one of the visual expressions of our time. 'Art begins where geometry end', Paul Standard said. The hand and the personality of the lettering artist make a general impression on the reader, and this is the important distinction from an ordinary design. You can identify a good alphabet at once whether it is historic or modern, for each is an individual creative design.

Type design is a creative art reflecting today's technology and the future. It is one of the visual expressions of our time. 'Art begins where geometry end', Paul Standard said. The hand and the personality of the lettering artist make a general impression on the reader, and this is the important distinction from an ordinary design. You can identify a good alphabet at once whether it is historic or modern, for each is an individual creative design.

왼쪽 페이지 위처럼 글줄사이가 솔리드여도 문장을 제대로 읽을 수 있지만, 어센더와 디센더가 가까워 답답해 보이는 곳도 있다. 이 서체의 경우 글줄보내기 14포인트에서 16포인트 정도가 가장 읽기 편하다.

그렇다고 단순하게 '어도비 개러몬드 12포인트에 최적의 글줄보내기는 16포인트'라고 정하면 안 된다. 판면을 보는 방식이나 가독성은 글줄길이의 길이와 마진값에 따라 달라진다. 글줄길이가 길면 글줄사이를 조금 넓혀야 글줄이 넘어갈 때 시선이 잘 따라가고 읽기 쉬워진다. 글줄길이가 짧으면 그 반대가 된다(117쪽). 포스터 속에 들어간 문장 주변에 넓은 공간이 있으면 위 그림의 글줄보내기 22포인트처럼 여유롭게 짜기도 한다.

판면을 보는 방법은 어디까지나 상대적이다. 글줄길이, 마진, 용도에 따라 그때그때 최적의 글줄사이를 정하자.

서체를 프루티거로 바꿔 앞쪽과 같은 크기부터 조금씩 글줄사이를 넓힌다.

Type design is a creative art reflecting today's technology and the future. It is one of the visual expressions of our time. 'Art begins where geometry end', Paul Standard said. The hand and the personality of the lettering artist make a general impression on the reader, and this is the important distinction from an ordinary design. You can identify a good alphabet at once whether it is historic or modern, for each is an individual creative design.

Type design is a creative art reflecting today's technology and the future. It is one of the visual expressions of our time. 'Art begins where geometry end', Paul Standard said. The hand and the personality of the lettering artist make a general impression on the reader, and this is the important distinction from an ordinary design. You can identify a good alphabet at once whether it is historic or modern, for each is an individual creative design.

Type design is a creative art reflecting today's technology and the future. It is one of the visual expressions of our time. 'Art begins where geometry end', Paul Standard said. The hand and the personality of the lettering artist make a general impression on the reader, and this is the important distinction from an ordinary design. You can identify a good alphabet at once whether it is historic or modern, for each is an individual creative design.

글줄보내기 18포인트

Type design is a creative art reflecting today's technology and the future. It is one of the visual expressions of our time. 'Art begins where geometry end', Paul Standard said. The hand and the personality of the lettering artist make a general impression on the reader, and this is the important distinction from an ordinary design. You can identify a good alphabet at once whether it is historic or modern, for each is an individual creative design.

글줄보내기 22포인트

Type design is a creative art reflecting today's technology and the future. It is one of the visual expressions of our time. 'Art begins where geometry end', Paul Standard said. The hand and the personality of the lettering artist make a general impression on the reader, and this is the important distinction from an ordinary design. You can identify a good alphabet at once whether it is historic or modern, for each is an individual creative design.

어도비 개러몬드에 비해 엑스하이트가 높기에, 솔리드의 경우 답답해 보이는 느낌이 강하다. 이럴 때는 글줄보내기 16-18포인트 정도가 읽기 편하다.

산세리프체를 짧은 문장이나 포스터에 크게 사용한다면 글줄사이를 조금 넓히는 편이 용도에 맞다.

긴 문장의 글줄길이를 바꿔 양끝맞추기로

54쪽 아래 문장을 사용해 긴 문장의 왼끝맞추기 문장을 양끝맞추기로 바꾼다. 글줄 끝의 울퉁불퉁한 부분 중간에 선을 긋고 글줄길이를 넓힌 줄과 좁힌 줄을 확인한다. 글자사이는 바꾸지 않고 낱말사이만 조절해 같은 줄의 낱말사이가 균등해 보이는 깔끔한 양끝맞추기로 만든다.

이번에는 같은 문장으로 글줄길이를 바꾼다. 글줄길이 125mm 위치에 선을 긋고, 그 부근에 오면 글줄을 바꿔 왼끝맞추기 조판을 만든다. 그런 다음 선 위치에 오도록 낱말사이를 증감시켜 양끝맞추기로 만든다. 글줄길이 60mm로도 연습해 보자.

만약 직접 해보고 싶다면 일러스트레이터나 인디자인에서도 수동으로 연습하길 바란다. 조판 소프트웨어를 사용해 단순히 텍스트 프레임에 넣기만 해서는 연습이 되지 않는다.

Type design is a creative art reflecting today's technology –
and the future. It is one of the visual expressions of our +
time. 'Art begins where geometry end', Paul Standard +
said. The hand and the personality of the lettering artist –
make a general impression on the reader, and this is the 0
important distinction from an ordinary design. You can –
identify a good alphabet at once whether it is historic or –
modern, for each is an individual creative design.

Type design is a creative art reflecting today's technology and the future. It is one of the visual expressions of our time. 'Art begins where geometry end', Paul Standard said. The hand and the personality of the lettering artist make a general impression on the reader, and this is the important distinction from an ordinary design. You can identify a good alphabet at once whether it is historic or modern, for each is an individual creative design.

Type design is a creative art reflecting today's technology and the future. It is one of the visual expressions of our time. 'Art begins where geometry end', Paul Standard said. The hand and the personality of the lettering artist make a general impression on the reader, and this is the important distinction from an ordinary design. You can identify a good alphabet at once whether it is historic or modern, for each is an individual creative design.

$$+$$
$$-$$
$$-$$
$$+$$
$$-$$

125 mm

Type design is a creative art reflecting today's technology and the future. It is one of the visual expressions of our time. 'Art begins where geometry end', Paul Standard said. The hand and the personality of the lettering artist make a general impression on the reader, and this is the important distinction from an ordinary design. You can identify a good alphabet at once whether it is historic or modern, for each is an individual creative design.

Type design is a creative art reflecting today's technology and the future. It is one of the visual expressions of our time. 'Art begins where geometry end', Paul Standard said. The hand and the personality of the lettering artist make a general impression on the reader, and this is the important distinction from an ordinary design. You can identify a good alphabet at once whether it is historic or modern, for each is an individual creative design.

0
+
+
−
−
−
+
+
−
+
−

60 mm

Type design is a creative art reflecting today's technology and the future. It is one of the visual expressions of our time. 'Art begins where geometry end', Paul Standard said. The hand and the personality of the lettering artist make a general impression on the reader, and this is the important distinction from an ordinary design. You can identify a good alphabet at once whether it is historic or modern, for each is an individual creative design.

일곱 번째 줄의 낱말사이가 과도하게 띄어져 있다.

글줄길이가 넓으면 낱말사이 수가 늘어난 만큼 조절하기 쉬워지고, 좁으면 조절이 어려워진다. 위의 그림은 한 곳뿐이지만 글줄길이가 좁은 경우에는 하이픈로 단어를 분할(98쪽)하는 경우도 많다.

준비와 연습

「영문 조판의 기초 연습」은 어땠는가? 사회인이 되면 일을 하면서 '연습'할 기회가 없을뿐더러 실무에서 까다롭고 어려운 조판을 설정할 일도 거의 없다. 하지만 평상시 조판 작업에 자신이 없어서 망설이거나 자신만의 기준 없이 일에 쫓기지 않는가?

'영문 조판을 잘하고 싶어요' '좋은 글꼴을 추천해 주세요'라는 말을 자주 듣는다. 당신이 무언가를 배우거나 운동을 시작할 때 어떻게 하는가? 그림을 배우고 싶으면 붓과 그림 도구를 준비한다. 야구를 한다면 공, 글러브, 방망이를 준비하고 캐치볼이나 스윙 연습을 반복한다.

마찬가지로 '영문 조판'을 잘하고 싶다면 준비와 한 단계 더 성장할 수 있는 연습이 필요하다.

우선 가능한 많은 글꼴(폰트)의 저작권을 구매해 모아보길 추천한다. 그림을 그릴 때 다양한 색의 그림 도구가 필요한 것과 같다. 다만 어떤 글꼴을 선택해야 할지 모른다거나 비용이 부담스럽다든지 각자의 사정이 있을 것이다. 그럴 때는 컴퓨터 안에 저장된 글꼴부터 파악해 본다.

평소 글꼴 메뉴에서 눈에 익은 글꼴만 적당히 선택해 사용하지는 않는가? 일단 글꼴 메뉴에 있는 모든 글꼴을 타이핑해 보자. 전체를 사용하기 힘들다면 우선 자신이 일할 때 자주 사용하는 글꼴부터 선택해 보자. 예를 들어 패키지 업무가 많다면 돋보임용(디스플레이)에 맞는 서체, 본문 관련 일이 많다면 로만체와 이탤릭체, 산세리프체 사용이 많다면 자주 사용하는 산세리프체를 선택한다. 타이핑할 구절은 본문용이라면 적어도 열 줄 정도의 문장, 패키지용이라면 몇 단어(짜임새의 균형까지 보려면 문장으로), 주로 사용하는 글자크기에 글꼴 이름도 반드시 표기한다. 종이 크기는 자유롭게 정해도 되지만 글꼴 시트로 분류해 언제든지 볼 수 있도록 정리해 두면 편리하다. 모니터로 보지 말고 반드시 프린트해 보기를 추천한다. 또한 시간이 있을 때마다 자주 사용하지 않는 글꼴을 추가하고 새로운 글꼴을 구매할 때마다 추가해 두자. 언제 어떻게 도움이 될지 모른다.

이것이 준비의 첫걸음이다. 자기 업무에 맞게 만들어두면 해당 글꼴의 특징이 머릿속에 남는다.

다음은 더 좋은 문장을 짜기 위한 연습이다.

사용할 문장은 연습용이므로 적당한 영문이면 된다. 외부에 노출할 내용이 아니니 해외 사이트에서 본 문장을 사용해도 좋다.

우선 자기가 자주 사용하는 글꼴부터 시작해 보자.

적당한 글줄사이, 글줄길이는 어떻게 정해야 좋을까? 물론 문장의 양과 페이지 수, 레이아웃에 따라 다르므로 생각처럼 쉽게 되지는 않는다. 하지만 이상적인 감각을 체득하기 위해서는 연습이 필요하다.

아래 조건으로 준비한 문장을 만들어보자.

1. 왼끝맞추기
2. 글자크기는 본문용 14포인트부터 12포인트, 10포인트로, 각주용은 8포인트, 7포인트 정도로 설정
3. 대문자와 소문자 조합(제목은 대문자)
4. 중간에 이탤릭체, 네 자리 아라비아 숫자, 약자 등에서 스몰캐피털을 사용(이탤릭체, 숫자, 약자 등이 문장에 없다면 적당하게 외국어나 연도 등을 넣는다.)

문장을 짰으면 이제 글꼴 이름, 크기, 글줄사이값을 칸 밖에 적는다. 같은 글꼴로 크기를 다르게, 같은 크기여도 글줄사이가 다르게 여러 패턴을 작성해 프린트한다. 같은 글꼴이어도 크기와 글줄사이가 다르면 느낌이 상당히 달라진다는 걸 알 수 있다.

다른 글꼴로도 연습해 보자. 같은 개러몬드라는 이름의 서체도 제조사가 다르면 분위기가 달라진다. 옵티컬 사이즈를 고려한 서체(93쪽)와 산세리프체도 꼭 연습해 보자.

글꼴 제조사가 배포한 팸플릿이나 PDF 자료, 관련 서적도 좋지만 연습을 반복해 자기 업무에 맞는 오리지널 견본을 만들자. 만드는 과정도 분명 공부가 될 것이다.

어느 분야든 연습이 필요하다. 영문 인쇄물을 많이 보고, 자신이 직접 만들어보면서 좋은 조판을 발견하는 것 외에 지름길은 없다. 스승이 없어도 선배나 동료들과 함께 해보고 의견을 나눠보자. 이 과정을 반복하다 보면 자신만의 '기준이 되는 축'을 찾게 된다.

글꼴 시트 샘플
 왼쪽: 표지판용
 오른쪽: 패키지용

Vialoge *Medium*
ABCDEFGHIJKLMNOPQRSTUVWXYZ
abcdefghijklmnopqrstuvwxyz 0123456789 .,:;""''"&
AUSTRIA BRAZIL CANADA DENMARK EGYPT FRANCE
Amsterdam Bern Chicago Dublin Edmonton Firenze
Exit Enter To
Quick brown Woodland
fi fl æ œ Æ Œ

ABCDEFGHIJKLMNOPQRSTUVWXYZ
abcdefghijklmnopqrstuvwxyz 0123456789 .,:;""''"&
Apricot Blueberry Chocolate Donut Egg Fluit Ginger Herb
Quick brown fox jumps over the lazy dog.
fi fl æ œ Æ Œ

Stone Sans *Semibold*
ABCDEFGHI
abcdefghijk
AUSTRIA BR
Amsterdam
Exit Enter T
Quick brow Spring
fi fl æ œ Æ Œ

ABCDEFGHIJKLMNOPQRSTUVWXYZ
abcdefghijklmnopqrstuvwxyz 0123456789 .,:;""''"&
Apricot Blueberry Chocolate Donut Egg Fluit Ginger Herb
Quick brown fox jumps over the lazy dog.
fi fl æ œ Æ Œ

Signe

Helvetica Neue LT Std. 55 Roman & 56 Italic
ABCDEFGHIJKLMNOPQRSTUVWXYZ
abcdefghijklmnopqrstuvwxyz0123456789&

ABCDEFGHIJKLMNOPQRSTUVWXYZ
abcdefghijklmnopqrstuvwxyz0123456789&0123456789

PERSONAL HISTORY AND PROFILE (12 pt) [17 pt]
In 1970, Takaoka made his first trip abroad to meet members of the BPS in London,
bringing with him his latest letterpress work, *Ars Typographica 1*, and his business card,
which was set in American Uncial. He traveled on from there to Frankfurt, Germany,

Adobe Garamond Pro Regular Roman & Italic
ABCDEFGHIJKLMNOPQRSTUVWXYZ
ABCDEFGHIJKLMNOPQRSTUVWXYZ
abcdefghijklmnopqrstuvwxyz0123456789&0123456789

PERSONAL HISTORY AND PROFILE (12 pt) [21 pt]
In 1970, Takaoka made his first trip abroad to meet members of the BPS in London,
bringing with him his latest letterpress work, *Ars Typographica 1*, and his business card,
which was set in Am
to visit the D. Stem
who was then type c
a letter from Stempe
meet him when he v
Germany together w
largest printing equi
After that, they visi
in London, 2013. T
metal types at type f
letterpress printers.

Garamond Premier Pro Regular Roman & Italic
ABCDEFGHIJKLMNOPQRSTUVWXYZ
ABCDEFGHIJKLMNOPQRSTUVWXYZ
abcdefghijklmnopqrstuvwxyz0123456789&0123456789

PERSONAL HISTORY AND PROFILE (14 pt) [17 pt]
In 1970, Takaoka made his first trip abroad to meet members of the BPS in London,
bringing with him his latest letterpress work, *Ars Typographica 1*, and his business card,
which was set in American Uncial. He traveled on from there to Frankfurt, Germany,
to visit the D. Stempel type foundry to buy the Optima typeface designed by Hermann Zapf,
who was then type director at Stempel. After returning home from Europe, Takaoka received
a letter from Stempel saying that Zapf was very impressed with his printing and would like to
meet him when he visited Germany again. In 1972, Takaoka and Eiichi Kono traveled to
Germany together with a group of Japanese printers to visit the Drupa trade fair, the world's
largest printing equipment exhibition. During their stay, Takaoka met Zapf for the first time.
After that, they visited each other a number of times and became lifelong friends. Juzo Takaoka
in London, 2013. Takaoka has frequently visited the UK and other countries in Europe to obtain
metal types at type foundries and to deepen his ties with typeface designers, typographers, and
letterpress printers.

PERSONAL HISTORY AND PROFILE (12 pt) [15 pt]
In 1970, Takaoka made his first trip abroad to meet members of the BPS in London,
bringing with him his latest letterpress work, *Ars Typographica 1*, and his business card,
which was set in American Uncial. He traveled on from there to Frankfurt, Germany,
to visit the D. Stempel type foundry to buy the Optima typeface designed by Hermann Zapf,
who was then type director at Stempel. After returning home from Europe, Takaoka received
a letter from Stempel saying that Zapf was very impressed with his printing and would like to
meet him when he visited Germany again. In 1972, Takaoka and Eiichi Kono traveled to
Germany together with a group of Japanese printers to visit the Drupa trade fair, the world's
largest printing equipment exhibition. During their stay, Takaoka met Zapf for the first time. Takaoka
After that, they visited each other a number of times and became lifelong friends. Juzo Takaoka
in London, 2013. Takaoka has frequently visited the UK and other countries in Europe to obtain
metal types at type foundries and to deepen his ties with typeface designers, typographers, and
letterpress printers.

문장 샘플

좋은 무료 글꼴이란?

서체 선택에 관한 이야기를 하다가 이런 질문을 받은 적이 있다.

- 좋은 무료 글꼴을 알려주세요.
- 무료 글꼴의 장단점 구별 방법을 알려주세요.

내가 모든 무료 글꼴을 확인해 본 것도 아니고 매일 배포되는 무료 글꼴 중에서 좋은 글꼴을 구별해 추천할 여유도 없다. 그중에 우수한 무료 글꼴이 있을지도 모른다. 만약 디자인을 업으로 하지 않는 사람이 돈을 쓰지 않고 직접 전단을 만든다면 쉽고 재밌는 무료 글꼴을 사용해도 좋다. 하지만 돈을 받고 의뢰받은 디자인이라면 무료 글꼴 사용을 권장하지 않는다. 물론 자기 지식을 바탕으로 품질이 우수한 글꼴이라고 판단했다면 사용해도 좋을 것이다.

글자선과 요소가 깔끔한가, 조판했을 때 글자사이의 리듬감이 좋은가, 필요한 글자 종류가 충분한가 등 확인해야 할 부분이 있다. 무료 글꼴 중에는 글자사이의 리듬이 흐트러져 있거나 악센트 기호가 없고 아웃라인을 따면 오류가 생기는 경우도 있다. 기존 글꼴을 살짝 수정한 카피 폰트도 있다. 우연히 그런 글꼴을 사용하면 문제가 생긴다. 영문 서체에 관한 지식이 없고, 무료 글꼴 중에서 좋은 글꼴을 선택할 자신이 없다면 사용하지 말아야 한다. 전문가라면 라이선스 비용에 투자하고 좋은 글꼴 회사 혹은 실적 있는 타입 디자이너가 만든 글꼴 중에서 자기 업무에 맞는 글꼴을 선택하자.

덧붙이자면 디자인, 조판 소프트웨어에 들어 있는 기본 글꼴만 사용하는 사람도 있다. 그중에는 로만체라면 이 글꼴, 산세리프라면 이 글꼴만 정해서 사용하는 사람도 있다. 나의 작은 활판인쇄소에는 300여 서체의 라틴알파벳 활자가 있지만 여전히 부족하다. 개러몬드나 헬베티카가 나쁘다는 게 아니라 그 외에 의뢰인에게 맞는 서체가 있을지 모른다. 술을 마시는 바에 맥주와 위스키가 한 종류씩만 있으면 이상하지 않은가. 주문이 거의 들어오지 않더라도 전문점이라면 다양한 종류의 칵테일을 만들 수 있는 상품이 있어야 한다. 디자인 전문가라면 글꼴 수집은 중요한 투자다.

ABCDEFG
abcdefg

NAGOYA to HAKATA

Ant, Beetle, Cricket, Dragonfly, Earthworm, and Firefly.
Quick brown fox jumps over the lazy dog.

전문 타입 디자이너에게 품질이 나쁜 무료 글꼴을 참고해 글리프의 통일성과 낱말사이가 좋지 않은 글꼴을 만들어달라고 부탁했다. 각각의 글자만 보면 깔끔해 보이지만 단어와 문장으로 짜면 어딘가 삐걱거리는 것처럼 보이지 않는가?

커닝 설정이 돼 있지 않아 YA와 ATA가 지나치게 떨어져 있다.

낱말사이가 나빠 요소가 통일돼 있지 않고 글자의 두께도 서로 다르다.

왼끝맞추기, 가운데맞추기의 시각보정

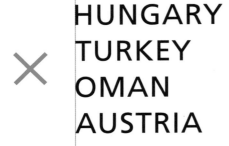

HUNGARY
TURKEY
OMAN
AUSTRIA

몇 줄의 단어와 표제어 문장을 왼끝맞추기로 설정할 때 별생각 없이 컴퓨터 프로그램에 맡기지는 않는가? 특히 글자를 아웃라인화해 도형으로써 작업하면 각각의 글자가 왼쪽 가장자리를 기준으로 정렬되기에, 세로축에 맞게 정렬된 것처럼 보이지 않는다. 왼쪽 그림에서는 HUNGARY에 비해 TURKEY와 AUSTRIA는 오른쪽으로 밀려 보이고 OMAN도 살짝 밀려 보인다. 시각적으로 가지런히 정렬돼 보이도록 각각 왼쪽으로 이동시켜 조절한다.

텍스트 데이터를 원본 그대로 왼끝맞추기 해도 그 상태에서는 정확하게 시각보정이 되지 않으므로 반드시 직접 눈으로 확인하는 습관을 지녀야 한다.

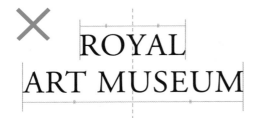

가운데맞추기도 마찬가지다. 단순히 글자 끝에서 끝을 측정해 중심선에 구하면 시각적으로 가운데 정렬로 보이지 않을 때가 있다. 왼쪽 그림의 경우 첫 번째 줄 L의 오른쪽 위와 두 번째 줄 A의 왼쪽 위에 공간이 생기기에 첫 번째 줄은 왼쪽으로 두 번째 줄은 오른쪽으로 어긋나 보인다. 왼쪽 아래 그림처럼 보정이 필요하다. 개념을 익히면 스크립트체처럼 강하게 경사진 서체에도 응용할 수 있다(113쪽).

또한 텍스트 데이터로 가운데맞추기 할 때 글줄 끝에 공간을 남겨두면 그만큼 가운데를 차지하게 되므로 주의해야 한다.

이 개념은 돋보임용뿐 아니라 패키지나 표지판 등에서도 똑같이 적용한다.

3장

더 좋은
영문 조판을
위해

THE EPISTLE OF PAUL TO THE ROM...
CHAPTER ONE
PAUL, a servant of Jesus Christ,
separated unto the gospel of God,
which he promised afore
in the holy scriptures, ...

of David according to the flesh;
who was declared to be the Son of God ...
according to the spirit of holiness ...
rom Jesus Christ our Lord ...

다카오카 주조가 내로 벰보 이탤릭Narrow Bembo
Italic으로 조판한 인쇄물이다. 머리글자 자리에 작은
'p'를 인쇄한 이유는 이곳에 넣은 머리글자를 표시하기
위한 것으로 가이드레터Guide letter라고 한다.
사본 시대의 스타일이다. 머리글자 'P'는 헤르만
자프Hermann Zapf의 손글씨 글자다.

3-1 ● 영문 조판의 핵심

영문 조판을 하다 보면 국내외를 불문하고 다양한 형태의 영문 조판에 눈길이 간다. 좋은 조판을 보면 마음을 빼앗기기도 하고 자극을 받기도 한다.

직업상 영문 조판에 관한 감상이나 의견을 말해야 할 때가 있는데 평소에 하던 생각을 이야기하다 보니 일본을 비롯한 몇몇 동아시아권 디자이너가 만드는 조판 특유의 문제점을 발견했고 어느 정도 유형화할 수 있겠다는 생각이 들었다. 이곳에서 다루는 몇 가지 핵심이 전부는 아니지만 참고하면 좋을 것이다.

이번 장에서는 먼저 주요 조판 형식을 살펴보고 70쪽부터 일본에서 자주 볼 수 있는 잘못된 조판을 재현했다. 해당 페이지를 보기 전에 스스로 문제점을 찾아보길 바란다. 어디가 이상한지, 무엇이 문제인지, 천천히 살펴보고 이상하다고 생각한 부분의 페이지를 적어놓는다.

이어지는 페이지에서는 문제점을 지적하고 그에 관한 간단한 해설을 덧붙였다. 더욱 자세한 내용은 항목별로 3장 「3-2 좋은 조판을 위해 필요한 지식」 후반부에서 설명한다.

그다음 페이지에서는 개선한 조판 사례를 담았으니 처음 페이지와 천천히 비교해 가며 보길 바란다.

일본의 그래픽 디자이너는 영문으로 된 장문을 짤 기회가 적은 데다 서체는 산세리프체를 사용하는 경우가 많다. 하지만 글자 조판의 원점은 로만체로 짠 본문 조판이므로, 시작은 일단 로만체로 설명한다. 산세리프체의 짧은 문장 조판도 기본 개념은 같다.

주요 조판 형식

이번에는 기본적인 조판 형식의 특징과 장단점을 살펴본다. 특수한 경우를 제외하고 영문 조판의 주요 형식은 아래 네 가지로 분류한다.

양끝맞추기

1. 양끝맞추기

가장 기본이 되는 조판 형식이다. 시선이 반환되는 위치가 일정해 읽기 쉽고 안정감이 있다. 주로 문학작품 같은 책의 장문을 짤 때 사용한다. 짜임새의 아름다움과 균일함은 다음에 소개하는 왼끝맞추기에 비해 뒤떨어지지만 미세한 설정(하이프네이션 사용)을 적절하게 조절하면 제법 가독성 좋은 조판이 완성된다. 다만 조판 소프트웨어의 텍스트 프레임에 문장만 입력하면 글줄마다 낱말사이와 글자사이가 달라 볼품없는 조판이 된다. 글줄길이가 좁으면 더욱 그런 경향이 강하게 나타나고 좌우에 칼럼(단)이 있는 2단 조판의 경우 칼럼 사이의 거리가 좁으면 한 줄로 이어진 느낌이 들어 가독성이 떨어진다(77쪽).

왼끝맞추기

2. 왼끝맞추기

고전적인 양끝맞추기에 비해 현대적인 느낌이 든다. 일반적인 서적과 카탈로그에 사용한다. 낱말사이, 글자사이, 글줄사이를 적절하게 설정하면 짜임새가 고르고 아름다우면서도 가독성 좋은 조판이 가능하다.

또한 좌우 2단 조판일 경우에는 글줄 끝에 맞춰져 있지 않기에 칼럼 사이의 거리가 가까워도 양끝맞추기만큼 답답한 느낌이 들지 않는다는 장점이 있다(82쪽).

한편 글줄 끝에 긴 단어를 하이프네이션으로 연결하지 않으면 글줄 길이에 커다란 격차가 생겨 글줄 끝의 균형이 무너진다. 이렇게 되면 시선의 이동이 일정하지 않아 가독성과 아름다움이 떨어진다. 글줄 끝에 울퉁불퉁한 모양은 두 단어 범위 안에서 끝내야 한다고 말하는 사람도 있으나 단어의 길이 혹은 다른 요인으로 인해 적용하지 못할 때가 있으므로 하이픈 사용을 두려워하지 말고 글줄 끝이 과도하게 울퉁불퉁해지지 않도록 주의해야 한다(119쪽).

3. 오른끝맞추기

개념은 왼끝맞추기와 같다. 글줄머리의 위치가 일정하지 않아 시선의 이동이 불안정하고 가독성은 양끝맞추기와 왼끝맞추기보다 훨씬 뒤떨어져 장

문 조판에는 어울리지 않는다. 하지만 짧은 문장이나 내용에 관한 해설용으로 본문 왼쪽에 넣으면 글줄 끝과 본문의 앞선이 깔끔하게 정리된다(91쪽). 또한 포스터 속 광고 내용을 지면의 오른쪽 가장자리에 맞추거나 명함 주소에서도 각 글줄이 독립되어 있으면 사용해도 괜찮다.

4. 가운데맞추기
속표지title page처럼 가독성보다 형식의 아름다움을 중요하게 여길 때 많이 사용하는 스타일이다(155쪽). 초대장, 졸업장, 도판 캡션 등에 사용한다.

● 뭐든지 양끝맞추기만 사용하는 건 이상하지 않은가?
어디까지나 나의 개인적인 생각이지만 일본 사람이 만든 영문 조판 형식은 양끝맞추기의 비율이 높다. 최근 몇 년간 도쿄인쇄박물관에서 열린 전시 〈세계의 아름다운 책〉에 나온 모든 책의 조판 형식 통계를 조사해 보았다. 책 전시회인 만큼 포스터나 카탈로그는 포함되지 않았지만, 글자 위주의 자료부터 사진집과 아동서까지 다방면에 걸쳐 있었기에 해외 조판 형식의 경향을 알 수 있었다. 신기하게도 매년 왼끝맞추기 대 양끝맞추기 비율이 비슷했으며 대략 6:4였다. 양끝맞추기가 많은 일본 영문 조판과 비교하면 큰 차이가 느껴진다.

왜 일본에서는 양끝맞추기가 많은지 내 나름대로 생각해 봤다.
• 사각형의 칼럼 테두리를 만들어 텍스트 데이터를 입력하는 게 편하다.
• 일본어 조판이 원칙적으로 양끝맞추기고 거기에 익숙해져 있다.
• 일러스트레이션나 사진 모형 주변에 맞추면 깔끔한 느낌이 든다.
그리고 무엇보다,
• 왼끝맞추기 조판에 자신이 없다.

물론 내가 양끝맞추기를 부정하는 것은 아니다. 확실한 생각을 가지고 조판 형식을 선택했다면 괜찮지만, 선택한 이유를 물어보면 대부분 명확하게 대답하지 못한다. 아무런 근거 없이 양끝맞추기를 선택했기 때문이다. 각 형식의 특징을 파악하고 작업 내용에 맞는 최적의 조판 형식을 선택하길 바란다.

다음 페이지부터 양끝맞추기와 왼끝맞추기의 실제 조판 사례를 살펴본다.

오른끝맞추기

가운데맞추기

James. It was established in 1744, and occupied a large wooden building on the northwest corner of Front and Walnut Streets. It was patronized by Governor Thomas and many of his political followers, and its name frequently appeared in the news and advertising columns of the "PENNSYLVANIA GAZETTE".

THE SECOND LONDON COFFEE HOUSE

Probably the most celebrated coffee house in Penn's city was the one established by William Bradford, printer of the "PENNSYLVANIA JOURNAL". It was on the southwest corner of Second and Market Streets, and was named the London coffee house, the second house in Philadelphia to bear that title. The building had stood since 1702, when Charles Reed, later mayor of the city, put it up on land which he bought from Letitia Penn, daughter of William Penn, the founder. Bradford was the first to use the structure for coffee-house purposes, and he tells his reason for entering upon the business in his petition to the governor for a license: "Having been advised to keep a Coffee House for the benefit of merchants and traders, and as some people may at times be desirous to be furnished with other liquors besides coffee, your petitioner apprehends it is necessary to have the Governor's license." This would indicate that in that day coffee was drunk as a refreshment between meals, as were spirituous liquors for so many years before, and thereafter up to 1920.

Bradford's London coffee house seems to have been a joint-stock enterprise, for in his "JOURNAL" of April 11, 1754, appeared this notice : "Subscribers to a public coffee house are invited to meet at the Courthouse on Friday, the 19th instant, at 3 o'clock, to choose trustees agreeably to the plan of subscription."

The building was a three-story wooden structure, with an attic that some historians count as the fourth story. There was a wooden awning one-story high extending out to cover the sidewalk before the coffee house. The entrance was on Market(then known as High) Street.

The London coffee house was "the pulsating heart of excitement, enterprise, and patriotism" of the early city. The most active citizens congregated there--merchants, shipmasters, travelers from other colonies and countries, crown and provincial officers. The governor and persons of equal note went there at certain hours "to sip their coffee from the hissing urn, and some of those stately visitors had their own stalls." It had also the character of a mercantile exchange---carriages, horses, foodstuffs, and the like being sold there

A-1 양끝맞추기 ─ 이 조판을 어떻게 생각하는가?

일반적인 양끝맞추기의 영문 조판이다. 서적 조판 사례로 내용은 커피하우스에 관한 문장이다. 실제 디자이너가 영문 서적 조판을 할 일은 거의 없겠지만 영문 조판의 기본이기에 이 사례를 선택했다. 궁금한 부분을 체크해 두자. 대충 훑어보지 말고 당신이 실제로 수정한다는 마음으로 살펴보길 바란다.

at auction. It is further related that the early slave-holding Philadelphians sold negro men, women, and children at vendue, exhibiting the slaves on a platform set up in the street before the coffee house.

The resort was the barometer of public sentiment. It was in the street before this house that a newspaper published in Barbados, bearing a stamp in accordance with the provisions of the stamp act, was publicly burned in 1765, amid the cheers of bystanders. It was here that Captain Wise of the brig Minerva, from Pool, England, who brought news of the repeal of the act, was enthusiastically greeted by the crowd in May 1766. Here, too, for several years the fishermen set up May poles.

Bradford gave up the coffee house when he joined the newly formed Revolutionary army as major, later becoming a colonel. When the British entered the city in September 1777, the officers resorted to the London coffee house, which was much frequented by Tory sympathizers. After the British had evacuated the city, Colonel Bradford resumed proprietorship ; but he found a change in the public's attitude toward the old resort, and thereafter its fortunes began to decline, probably hastened by the keen competition offered by the City tavern, which had been opened a few years before.

Bradford gave up the lease in 1780, transferring the property to John Pemberton, who leased it to Gifford Dally. Pemberton was a Friend, and his scruples about gambling and other sins are well exhibited in the terms of the lease in which said Dally "covenants and agrees and promises that he will exert his endeavors as a Christian to preserve decency and order in said house, and to discourage the profanation of the sacred name of God Almighty by cursing, swearing, etc., and that the house on the first day of the week shall always be kept closed from public use." It is further covenanted that "under a penalty of £ 100 he will not allow or suffer any person to use, or play at, or divert themselves with cards, dice, backgammon, or any other unlawful game."

It would seem from the terms of the lease that what Pemberton thought were ungodly things, were countenanced in other coffee houses of the day. Perhaps the regulations were too strict; for a few years later the house had passed into the hands of John Stokes, who used it as dwelling and a store.

CITY TAVERN OR MERCHANTS COFFEE HOUSE

The last of the celebrated coffee houses in Philadelphia was built in

이곳에 제시한 자료는 약 80%로 축소했다. 82쪽 자료까지 동일하다.

조판 데이터 어도비 일러스트레이터에서 양끝맞추기로 설정한 상태에서 텍스트를 입력한 예시다. 언어 설정은 '일본어'다.

James. It was established in 1744, and occupied a large wooden building on the northwest corner of Front and Walnut Streets. It was patronized by Governor Thomas and many of his political followers, and its name frequently appeared in the news and advertising columns of the "PENNSYLVANIA GAZETTE".

THE SECOND LONDON COFFEE HOUSE

Probably the most celebrated coffee house in Penn's city was the one established by William Bradford, printer of the "PENNSYLVANIA JOURNAL". It was on the southwest corner of Second and Market Streets, and was named the London coffee house, the second house in Philadelphia to bear that title. The building had stood since 1702, when Charles Reed, later mayor of the city, put it up on land which he bought from Letitia Penn, daughter of William Penn, the founder. Bradford was the first to use the structure for coffee-house purposes, and he tells his reason for entering upon the business in his petition to the governor for a license. "Having been advised to keep a Coffee House for the benefit of merchants and traders, and as some people may at times be desirous to be furnished with other liquors besides coffee, your petitioner apprehends it is necessary to have the Governor's license." This would indicate that in that day coffee was drunk as a refreshment between meals, as were spirituous liquors for so many years before, and thereafter up to 1920.

Bradford's London coffee house seems to have been a joint-stock enterprise, for in his "JOURNAL" of April 11, 1754, appeared this notice : "Subscribers to a public coffee house are invited to meet at the Courthouse on Friday, the 19th instant, at 3 o'clock, to choose trustees agreeably to the plan of subscription."

The building was a three-story wooden structure, with an attic that some historians count as the fourth story. There was a wooden awning one-story high extending out to cover the sidewalk before the coffee house. The entrance was on Market (then known as High) Street.

The London coffee house was "the pulsating heart of excitement, enterprise, and patriotism" of the early city. The most active citizens congregated there--merchants, shipmasters, travelers from other colonies and countries, crown and provincial officers. The governor and persons of equal note went there at certain hours "to sip their coffee from the hissing urn, and some of those stately visitors had their own stalls." It had also the character of a mercantile exchange---carriages, horses, foodstuffs, and the like being sold there

❶ 라이닝숫자를 사용했지만 올드스타일숫자를 사용하는 편이 소문자와 더 잘 어울린다. (96쪽)

❷ 이탤릭을 사용했어야 하는 부분이다. (90쪽)

❸ 소제목 서체 선택에 문제가 있지 않을까? (88쪽)

❹ 소제목의 위치가 앞 문장과 딱 중간에 있어 어중간하다. (88쪽)

❺ ff 리거처를 사용하자. (110쪽)

❻ 수직따옴표나 프라임은 아포스트로피 대신 쓸 수 없다. (108쪽)

❼ fi 리거처를 사용하자. (110쪽)

❽ 수직따옴표나 프라임은 굽은따옴표를 대체할 수 없다. (108쪽)

❾ 글자사이 공간이 글줄에 따라 다르면 읽기 힘들고 가독성이 현저하게 떨어진다.

❿ 들여쓰기가 어중간하다. (102쪽)

⓫ 글줄머리에 콜론이 오면 안 된다. (109쪽)

⓬ 100 미만의 숫자는 스펠링으로 쓴다. (96쪽)

⓭ 괄호 앞에 낱말사이가 필요하다. (109쪽)

at auction. It is further related that the early slave-holding Philadelphians sold negro men, women, and children at vendue, exhibiting the slaves on a platform set up in the street before the coffee house.

The resort was the barometer of public sentiment. It was in the street before this house that a newspaper published in Barbados, bearing a stamp in accordance with the provisions of the stamp act, was publicly burned in 1765, amid the cheers of bystanders. It was here that Captain Wise of the brig Minerva, from Pool, England, who brought news of the repeal of the act, was enthusiastically greeted by the crowd in May 1766. Here, too, for several years the fishermen set up May poles.

Bradford gave up the coffee house when he joined the newly formed Revolutionary army as major, later becoming a colonel. When the British entered the city in September 1777, the officers resorted to the London coffee house, which was much frequented by Tory sympathizers. After the British had evacuated the city, Colonel Bradford resumed proprietorship ; but he found a change in the public's attitude toward the old resort, and thereafter its fortunes began to decline, probably hastened by the keen competition offered by the City tavern, which had been opened a few years before.

Bradford gave up the lease in 1780, transferring the property to John Pemberton, who leased it to Gifford Dally. Pemberton was a Friend, and his scruples about gambling and other sins are well exhibited in the terms of the lease in which said Dally " covenants and agrees and promises that he will exert his endeavors as a Christian to preserve decency and order in said house, and to discourage the profanation of the sacred name of God Almighty by cursing, swearing, etc., and that the house on the first day of the week shall always be kept closed from public use." It is further covenanted that "under a penalty of £ 100 he will not allow or suffer any person to use, or play at, or divert themselves with cards, dice, backgammon, or any other unlawful game."

It would seem from the terms of the lease that what Pemberton thought were ungodly things, were countenanced in other coffee houses of the day. Perhaps the regulations were too strict; for a few years later the house had passed into the hands of John Stokes, who used it as dwelling and a store.

CITY TAVERN OR MERCHANTS COFFEE HOUSE

The last of the celebrated coffee houses in Philadelphia was built in

31

❹ 원래 대시를 넣어야 할 곳에 하이픈을 두 번 넣었다. (109쪽)

❺ ffi 리거처를 사용하자. (110쪽)

❻ 단락 마지막 글줄에는 한 단어만 남게 하지 않는다. (101쪽)

❼ 세미콜론 앞에는 낱말사이를 넣지 않는다. (108쪽)

❽ 일본어 입력 환경에서 영문을 작성하면 아포스트로피 뒤에 이상한 공간이 생기는 경우가 있다.

❾ 파운드 기호(£)처럼 통화 기호 뒤에는 보통 낱말사이를 넣지 않는다. (97쪽)

❿ 다음 항목의 표제나 본문은 이렇게 아래쪽에서 시작하지 않도록 한다. (101쪽)

⓫ 마진값은 이 정도로 충분할까? (122쪽)

coffee house was the resort run first by Widow James and later by her son, James James. It was established in 1744, and occupied a large wooden building on the northwest corner of Front and Walnut Streets. It was patronized by Governor Thomas and many of his political followers, and its name frequently appeared in the news and advertising columns of the *Pennsylvania Gazette*.

THE SECOND LONDON COFFEE HOUSE

Probably the most celebrated coffee house in Penn's city was the one established by William Bradford, printer of the *Pennsylvania Journal*. It was on the southwest corner of Second and Market Streets, and was named the London coffee house, the second house in Philadelphia to bear that title. The building had stood since 1702, when Charles Reed, later mayor of the city, put it up on land which he bought from Letitia Penn, daughter of William Penn, the founder. Bradford was the first to use the structure for coffee-house purposes, and he tells his reason for entering upon the business in his petition to the governor for a license: "Having been advised to keep a Coffee House for the benefit of merchants and traders, and as some people may at times be desirous to be furnished with other liquors besides coffee, your petitioner apprehends it is necessary to have the Governor's license." This would indicate that in that day coffee was drunk as a refreshment between meals, as were spirituous liquors for so many years before, and thereafter up to 1920.

Bradford's London coffee house seems to have been a joint-stock enterprise, for in his *Journal* of April 11, 1754, appeared this notice: "Subscribers to a public coffee house are invited to meet at the Courthouse on Friday, the nineteenth instant, at three o'clock, to choose trustees agreeably to the plan of subscription."

30

A-2 양끝맞추기 — 개선 사례

앞에서 지적하는 부분을 바탕으로 수정해 보았다. A-1과 비교했을 때 어떤 느낌이 드는가? 서체와 크기는 바꾸지 않았고 글줄길이만 좁혔다.

문장 양에 따라 적용되지 않을 때도 있지만 과도하게 좁히면 가독성이 떨어지므로 마진값을 넉넉하게 줘 편안하게 볼 수 있는 조판이 만들어지도록 노력해야 한다.

이 조판이 100점 만점은 아니다. 어디까지나 내가 생각하는 좋은 조판

The building was a three-story wooden structure, with an attic that some historians count as the fourth story. There was a wooden awning one-story high extending out to cover the sidewalk before the coffee house. The entrance was on Market (then known as High) Street.

The London coffee house was "the pulsating heart of excitement, enterprise, and patriotism" of the early city. The most active citizens congregated there—merchants, shipmasters, travelers from other colonies and countries, crown and provincial officers. The governor and persons of equal note went there at certain hours "to sip their coffee from the hissing urn, and some of those stately visitors had their own stalls." It had also the character of a mercantile exchange—carriages, horses, foodstuffs, and the like being sold there at auction. It is further related that the early slave-holding Philadelphians sold negro men, women, and children at vendue, exhibiting the slaves on a platform set up in the street before the coffee house.

The resort was the barometer of public sentiment. It was in the street before this house that a newspaper published in Barbados, bearing a stamp in accordance with the provisions of the stamp act, was publicly burned in 1765, amid the cheers of bystanders. It was here that Captain Wise of the brig Minerva, from Pool, England, who brought news of the repeal of the act, was enthusiastically greeted by the crowd in May 1766. Here, too, for several years the fishermen set up May poles.

Bradford gave up the coffee house when he joined the newly formed Revolutionary army as major, later becoming a colonel. When the British entered the city in September 1777, the officers resorted to the London coffee house, which was much frequented by Tory sympathizers. After the British had evacuated the city, Colonel Bradford resumed proprietorship; but he found a change in the public's attitude toward the old resort, and thereafter its fortunes began

개선 사례는 시카고 매뉴얼(126쪽)을 바탕으로 조판했다. 80-82쪽 그림도 마찬가지다.

의 사례 중 하나일 뿐이다. 저자의 의도와 사용하는 글꼴에 따라 적용이 안 되는 예도 있으므로 그때그때 판단해야 한다.

조판 데이터　　어도비 인디자인에서 양끝맞추기로 설정. 언어 설정은 '영어(미국)'를 선택. 조판 방식은 'Adobe 단락 컴포저'를 선택. 시각적 여백 정렬을 체크하고 그 외에도 미세하게 조정했다.

woods, but with veneers stained in different tints; and
landscapes, interiors, baskets of flowers, birds, trophies, emblems
of all kinds, and quaint fanciful conceits are pressed
into the service of marqueterie decoration. The most famous
artists in this decorative woodwork were Riesener, David
Roentgen(generally spoken of as David), Pasquier. Carlin, Leleu,
and others, whose names will be found in a list in the appendix.
 During the preceding reign the Chinese lacquer ware then in
use was imported from the East, the fashion for collecting
which had grown ever since the Dutch had established a trade
with China : and subsequently as the demand arose
for smaller pieces of "*meubles de luxe*", collectors had these
articles taken to pieces, and the slabs of lacquer mounted in
panels to decorate the table, or cabinet, and to display the
lacquer. "*Ébenistés*", too, prepared such parts of woodwork as
were desired to be ornamented in this manner, and sent them to
China to be coated with lacquer, a process which was
then only known to the Chinese ; but this delay and expense
quickened the inventive genius of the European,
and it was found that a preparation of gum and other ingredients
applied again and again, and each time carefully rubbed
down, produced a surface which was almost as lustrous
and suitable for decoration as the original article. A
Dutchman named Huygens was the first successful inventor
of this preparation ; and, owing to the adroitness of his work,
and of those who followed him and improved his process,
one can only detect European lacquer from Chinese by trifling
details in the costumes and foliage of decoration, not
strictly Oriental in character.
 About 1740-4 the Martin family had three manufactories of this
96

B-1 왼끝맞추기 1단 조판 — 이 조판을 어떻게 생각하는가?

일반적인 왼끝맞추기 1단의 영문 조판이다. 서적 조판 사례로 내용은 프랑
스 가구에 관한 내용이다. 궁금한 부분을 체크해 두자.

조판 데이터　　어도비 인디자인에서 왼끝맞추기로 설정한 상태에서 텍스트를 입력한
　　　　　　　예시다. 언어 설정은 '일본어'. 조판 방식은 'Adobe 일본어 단락 컴포저'.
　　　　　　　글줄이 바뀌는 위치는 의도적으로 바꿨다.

THE EVILS OF INTERNATIONAL FINANCE

No one who writes of the evils of international finance runs any risk of being "gravelled for lack of matter." The theme is one that has been copiously developed, in a variety of keys by all sorts and conditions of composers. Since Philip the Second of Spain published his views on "financiering and unhallowed practices with bills of exchange," and illustrated them by repudiating his debts, there has been a chorus of opinion singing the same tune with variations, and describing the financier as a bloodsucker who makes nothing, and consumes an inordinate amount of the good things that are made by other people.

It has already been shown that capital, saved by thrifty folk, is essential to industry as society is at present built and worked; and the financiers are the people who see to the management of these savings, their collection into the great reservoir of the money market, and their placing at the disposal of industry. It seems, therefore, that, though not immediately concerned with the making of anything, the financiers actually do work which is now necessary to the making of almost everything. Railway managers do not make anything that can be touched or seen, but the power to move things from the place where they are grown or made, to the place where they are eaten or otherwise consumed or enjoyed, is so important that industry could not be carried on on its present scale without them; and that is only another way of saying that, if it had not been for the railway managers, a large number of us

who at present do our best to enjoy life, could never have been born. Financiers are, if possible, even more necessary, to the present structure of industry than railway men. If, then, there is this general prejudice against people who turn an all important wheel in the machinery of modern production, it must either be based on some popular delusion, or if there is any truth behind it, it must be due to the fact that the financiers do their work ill, or charge the community too much for it, or both.

Before we can examine this interesting problem on its merits, we have to get over one nasty puddle that lies at the beginning of it. Much of the prejudice against financiers is based on, or connected with, anti-Semitic feeling, that miserable relic of medieval barbarism. No candid examination of the views current about finance and financiers can shirk the fact that the common prejudice against Jews is at the back of them; and the absurdity of this prejudice is a very fair measure of the validity of other current notions on the subject of financiers. The Jews are, chiefly, and in general, what they have been made by the alleged Christianity of the so-called Christians among whom they have dwelt. An obvious example of their treatment in the good old days, is given by Antonio's behaviour to Shylock. Antonio, of whom another character in the MERCHANT OF VENIS says that–"A kinder gentleman treads not the earth," not only makes no attempt to deny that he has spat on the wicked Shylock, and called him cut-throat

125

양끝맞추기 2단 조판 — 이 조판을 어떻게 생각하는가?

일반적인 양끝맞추기 2단의 영문 조판이다. 국제 재정에 관한 내용으로 서적 조판 사례지만 카탈로그 조판에서도 볼 수 있다. 궁금한 부분을 체크해 두자.

조판 데이터 어도비 인디자인에서 양끝맞추기로 설정한 상태에서 텍스트를 입력한 예시다. 언어 설정은 '일본어'. 조판 방식은 'Adobe 싱글라인 컴포저'.

woods, but with veneers stained in different tints; and
landscapes, interiors, baskets of flowers, birds, trophies, emblems
of all kinds, and quaint fanciful conceits are pressed
into the service of marqueterie decoration. The most famous
artists in this decorative woodwork were Riesener, David
Roentgen (generally spoken of as David), Pasquier, Carlin, Leleu,
and others, whose names will be found in a list in the appendix.
During the preceding reign the Chinese lacquer ware then in
use was imported from the East, the fashion for collecting
which had grown ever since the Dutch had established a trade
with China ; and subsequently as the demand arose
for smaller pieces of "*meubles de luxe*" collectors had these
articles taken to pieces, and the slabs of lacquer mounted in
panels to decorate the table, or cabinet, and to display the
lacquer. "*Ébenistés*", too, prepared such parts of woodwork as
were desired to be ornamented in this manner, and sent them to
China to be coated with lacquer, a process which was
then only known to the Chinese ; but this delay and expense
quickened the inventive genius of the European,
and it was found that a preparation of gum and other ingredients
applied again and again, and each time carefully rubbed
down, produced a surface which was almost as lustrous
and suitable for decoration as the original article. A
Dutchman named Huygens was the first successful inventor
of this preparation ; and, owing to the adroitness of his work,
and of those who followed him and improved his process,
one can only detect European lacquer from Chinese by trifling
details in the costumes and foliage of decoration, not
strictly Oriental in character.
About 1740-4 the Martin family had three manufactories of this

96

❶ ff 리거처를 사용하자. (110쪽)

❷ fi 리거처를 사용하자. (110쪽)

❸ 낱말사이가 두 번 들어가 있는데 하나면 충분하다. (108쪽)

❹ 괄호 앞에 낱말사이가 필요하다. (109쪽)

❺ 들여쓰기가 불충분하다. (102쪽)

❻ 콜론 앞에는 낱말사이를 넣지 않는다. (108쪽)

❼ 외국어나 강조를 나타내는 이탤릭에는 큰따옴표를 넣지
않는다. (90쪽)

❽ 세미콜론 앞에는 낱말사이를 넣지 않는다. (108쪽)

❾ A, I, He 등은 글줄길이의 길이에 큰 영향을 미치지 않기에
다음 줄로 넘겨야 읽기 편하다. (119쪽)

❿ fi 리거처를 사용하자. (110쪽)

⓫ 페이지 마지막 글줄에 단락의 첫 번째 줄이 시작하지 않게
한다. (101쪽)

⓬ 대시 대신 하이픈을 사용했다. (109쪽)

⓭ 쪽번호 위치가 본문과 지나치게 가깝다.

⓮ 글줄 끝의 울퉁불퉁한 차이가 크다. (118쪽)

THE EVILS OF INTERNATIONAL FINA-NCE

No one who writes of the evils of international finance runs any risk of being "gravelled for lack of matter." The theme is one that has been copiously developed, in a variety of keys by all sorts and conditions of composers. Since Philip the Second of Spain published his views on "financiering and unhallowed practices with bills of exchange," and illustrated them by repudiating his debts, there has been a chorus of opinion singing the same tune with variations, and describing the financier as a bloodsucker who makes nothing, and consumes an inordinate amount of the good things that are made by other people.

It has already been shown that capital, saved by thrifty folk, is essential to industry as society is at present built and worked; and the financiers are the people who see to the management of these savings, their collection into the great reservoir of the money market, and their placing at the disposal of industry. It seems, therefore, that, though not immediately concerned with the making of anything, the financiers actually do work which is now necessary to the making of almost everything. Railway managers do not make anything that can be touched or seen, but the power to move things from the place where they are grown or made, to the place where they are eaten or otherwise consumed or enjoyed, is so important that industry could not be carried on on its present scale without them; and that is only another way of saying that, if it had not been for the railway managers, a large number of us who at present do our best to enjoy life, could never have been born. Financiers are, if possible, even more necessary, to the present structure of industry than railway men. If, then, there is this general prejudice against people who turn an all important wheel in the machinery of modern production, it must either be based on some popular delusion, or if there is any truth behind it, it must be due to the fact that the financiers do their work ill, or charge the community too much for it, or both.

Before we can examine this interesting problem on its merits, we have to get over one nasty puddle that lies at the beginning of it. Much of the prejudice against financiers is based on, or connected with, anti-Semitic feeling, that miserable relic of medieval barbarism. No candid examination of the views current about finance and financiers can shirk the fact that the common prejudice against Jews is at the back of them; and the absurdity of this prejudice is a very fair measure of the validity of other current notions on the subject of financiers. The Jews are, chiefly, and in general, what they have been made by the alleged Christianity of the so-called Christians among whom they have dwelt. An obvious example of their treatment in the good old days, is given by Antonio's behaviour to Shylock. Antonio, of whom another character in the MERCHANT OF VENIS says that—"A kinder gentleman treads not the earth," not only makes no attempt to deny that he has spat on the wicked Shylock, and called him cut-throat

125

❶ 표제에는 하이픈을 넣지 않는다. (89쪽)

❷ 낱말사이 공간이 글줄마다 달라 읽기 힘들고 가독성이 현저하게 떨어진다.

❸ 들여쓰기를 해야 하는 곳이다. (102쪽)

❹ 단락 마지막 글줄에는 한 단어만 오게 하지 않는다. (101쪽)

❺ 이탤릭을 사용해야 하는 곳이다. (90쪽)

❻ 이 경우는 대시 앞뒤에 낱말사이를 넣는다. (109쪽)

❼ 두 단 사이의 간격이 지나치게 좁다.

landscapes, interiors, baskets of flowers, birds, trophies, emblems of all kinds, and quaint fanciful conceits are pressed into the service of marqueterie decoration. The most famous artists in this decorative woodwork were Riesener, David Roentgen (generally spoken of as David), Pasquier. Carlin, Leleu, and others, whose names will be found in a list in the appendix.

During the preceding reign the Chinese lacquer ware then in use was imported from the East, the fashion for collecting which had grown ever since the Dutch had established a trade with China: and subsequently as the demand arose for smaller pieces of *meubles de luxe*, collectors had these articles taken to pieces, and the slabs of lacquer mounted in panels to decorate the table, or cabinet, and to display the lacquer. *Ébenistés*, too, prepared such parts of woodwork as were desired to be ornamented in this manner, and sent them to China to be coated with lacquer, a process which was then only known to the Chinese; but this delay and expense quickened the inventive genius of the European, and it was found that a preparation of gum and other ingredients applied again and again, and each time carefully rubbed down, produced a surface which was almost as lustrous and suitable for decoration as the original article. A Dutchman named Huygens was the first successful inventor of this preparation; and, owing to the adroitness of his work, and of those who followed him and improved his process, one can only detect European lacquer from Chinese by trifling details in the costumes and foliage of decoration, not strictly Oriental in character.

About 1740–4 the Martin family had three manufactories of this peculiar and fashionable ware, which became known as Vernis-Martin, or Martins' Varnish; and it is singular that one of

96

78쪽 지적 사항을 바탕으로 글꼴과 크기는 유지한 채 수정한 내용이다.

조판 데이터　어도비 인디자인에서 왼끝맞추기로 설정. 언어 설정은 '영어(미국)'. 조판 방식은 'Adobe 단락 컴포저'를 선택. 시각적 여백 정렬을 체크하고 그 외에도 미세하게 조정했다.

No one who writes of the evils of international finance runs any risk of being "gravelled for lack of matter." The theme is one that has been copiously developed, in a variety of keys by all sorts and conditions of composers. Since Philip the Second of Spain published his views on "financiering and unhallowed practices with bills of exchange," and illustrated them by repudiating his debts, there has been a chorus of opinion singing the same tune with variations, and describing the financier as a bloodsucker who makes nothing, and consumes an inordinate amount of the good things that are made by other people.

It has already been shown that capital, saved by thrifty folk, is essential to industry as society is at present built and worked; and the financiers are the people who see to the management of these savings, their collection into the great reservoir of the money market, and their placing at the disposal of industry. It seems, therefore, that, though not immediately concerned with the making of anything, the financiers actually do work which is now necessary to the making of almost everything. Railway managers do not make anything that can be touched or seen, but the power to move things from the place where they are grown or made, to the place where they are eaten or otherwise consumed or enjoyed, is so important that industry could not be carried on on its present scale without them; and that is only another way of saying that, if it had not been for the railway managers, a large number of us who at present do our best to enjoy life, could

never have been born. Financiers are, if possible, even more necessary, to the present structure of industry than railway men. If, then, there is this general prejudice against people who turn an all important wheel in the machinery of modern production, it must either be based on some popular delusion, or if there is any truth behind it, it must be due to the fact that the financiers do their work ill, or charge the community too much for it, or both.

Before we can examine this interesting problem on its merits, we have to get over one nasty puddle that lies at the beginning of it. Much of the prejudice against financiers is based on, or connected with, anti-Semitic feeling, that miserable relic of medieval barbarism. No candid examination of the views current about finance and financiers can shirk the fact that the common prejudice against Jews is at the back of them; and the absurdity of this prejudice is a very fair measure of the validity of other current notions on the subject of financiers. The Jews are, chiefly, and in general, what they have been made by the alleged Christianity of the so-called Christians among whom they have dwelt. An obvious example of their treatment in the good old days, is given by Antonio's behaviour to Shylock. Antonio, of whom another character in the *Merchant of Venice* says that – "A kinder gentleman treads not the earth," not only makes no attempt to deny that he has spat on the wicked Shylock, and called him cut-throat dog, but remarks that he is quite likely to do so again. Such was the behaviour towards

125

C-2 양끝맞추기 2단 조판 — 개선 사례

79쪽 지적 사항을 바탕으로 수정한 내용이다. 글줄길이가 짧은 왼끝맞추기의 경우 글줄마다 낱말사이를 조절하기 어렵다. 이번 사례도 여전히 낱말사이에 아쉬움이 남는다. 다음 페이지를 보자.

조판 데이터 어도비 인디자인에서 양끝맞추기로 설정. 언어 설정은 '영어(미국)'.
조판 방식은 'Adobe 단락 컴포저'를 선택. 시각적 여백 정렬을 체크하고
그 외에도 미세하게 조정했다.

No one who writes of the evils of international finance runs any risk of being "gravelled for lack of matter." The theme is one that has been copiously developed, in a variety of keys by all sorts and conditions of composers. Since Philip the Second of Spain published his views on "financiering and unhallowed practices with bills of exchange," and illustrated them by repudiating his debts, there has been a chorus of opinion singing the same tune with variations, and describing the financier as a bloodsucker who makes nothing, and consumes an inordinate amount of the good things that are made by other people.

It has already been shown that capital, saved by thrifty folk, is essential to industry as society is at present built and worked; and the financiers are the people who see to the management of these savings, their collection into the great reservoir of the money market, and their placing at the disposal of industry. It seems, therefore, that, though not immediately concerned with the making of anything, the financiers actually do work which is now necessary to the making of almost everything. Railway managers do not make anything that can be touched or seen, but the power to move things from the place where they are grown or made, to the place where they are eaten or otherwise consumed or enjoyed, is so important that industry could not be carried on on its present scale without them; and that is only another way of saying that, if it had not been for the railway managers, a large number of us who at present do our best to enjoy life,

could never have been born. Financiers are, if possible, even more necessary, to the present structure of industry than railway men. If, then, there is this general prejudice against people who turn an all important wheel in the machinery of modern production, it must either be based on some popular delusion, or if there is any truth behind it, it must be due to the fact that the financiers do their work ill, or charge the community too much for it, or both.

Before we can examine this interesting problem on its merits, we have to get over one nasty puddle that lies at the beginning of it. Much of the prejudice against financiers is based on, or connected with, anti-Semitic feeling, that miserable relic of medieval barbarism. No candid examination of the views current about finance and financiers can shirk the fact that the common prejudice against Jews is at the back of them; and the absurdity of this prejudice is a very fair measure of the validity of other current notions on the subject of financiers. The Jews are, chiefly, and in general, what they have been made by the alleged Christianity of the so-called Christians among whom they have dwelt. An obvious example of their treatment in the good old days, is given by Antonio's behaviour to Shylock. Antonio, of whom another character in the *Merchant of Venice* says that – "A kinder gentleman treads not the earth," not only makes no attempt to deny that he has spat on the wicked Shylock, and called him cut-throat dog, but remarks that he is quite likely to do so again. Such was the behaviour towards

125

C-2를 왼끝맞추기 2단 조판으로 변경

앞 페이지의 양끝맞추기 2단 조판 개선 사례를 왼끝맞추기로 변경해 보았다. 낱말사이가 균일하게 띄어져 있어 양끝맞추기보다 좋아 보인다. 일본의 디자이너는 양끝맞추기를 자주 사용하는데 낱말사이가 불균형해 짜임새가 고르지 않을 때는 왼끝맞추기로 변경하는 방법을 검토해 보자.

조판 데이터　　어도비 인디자인에서 왼끝맞추기로 설정. 언어 설정은 '영어(미국)'.
조판 방식은 'Adobe 단락 컴포저'를 선택. 시각적 여백 정렬을 체크하고
그 외에도 미세하게 조정했다.

3-2 ● 좋은 조판을 위해 필요한 지식

지금까지 잘못된 조판과 개선 사례를 살펴봤다. 다양한 사례를 소개하기 위해 극단적인 사례를 소개했으나 모든 영문 조판에 적용할 수는 없다. 지금부터는 앞에서 간략하게 지적했던 내용을 구체적으로 설명한다. 지적 사항은 해당 페이지를 보고 확인하길 바란다. 사례에 담지 못한 것까지 설명했다. 한 번 읽어본 후에 예전에 자신이 만든 작업물이나 다른 영문 조판을 다시 살펴보길 바란다. 분명 지금까지 깨닫지 못했던 다양한 것을 발견할 수 있을 것이다.

좋은 조판을 위한 몇 가지 포인트를 수정했다고 해서 모든 게 해결되지는 않는다. 규칙에 가까운 것도 있지만 법률처럼 처벌이 있는 것은 아니며 간단한 방정식도 없다. 실제 작업에는 다양한 요소가 얽혀 있기에 그럴 수밖에 없는 상황도 있다. 하지만 알면서 한 것과 모르고 한 것 사이의 완성도에는 엄청난 차이가 있다.

여기서 말하는 핵심만 알아도 생각이 달라진다. 이후에 경험을 쌓아가고 응용해 가다 보면 조금씩 더 좋은 영문 조판 실현에 가까워질 것이다.

Roman Sanserif

그림 1

In the prints that William Morris created at the end of the last
century, type and illustration imitated an historical style because
they were conceived and carried out in the sprit of the nineteenth
century. Sometimes the text contents matched the outer form
and thus created a unity which, at that times, was a revolution-

어도비 개러몬드Adobe Garamond

In the prints that William Morris created at the end of the last
century, type and illustration imitated an historical style because
they were conceived and carried out in the sprit of the nineteenth
century. Sometimes the text contents matched the outer form
and thus created a unity which, at that times, was a revolution-

헬베티카Helvetica

로만체는 장문의 가독성이 뛰어난 서적 인쇄에 적합한 글꼴이다. 세리프는 가로로 시선을 유도하기 쉽고 선의 강약이 적절하게 대조되어 있어 피로감 없이 읽을 수 있다. 지금도 장문에서는 로만체를 선택하는 게 일반적이다. 일본어도 소설 같은 문학적 작품에는 로만체와 비슷한 성격을 가진 명조체를 사용하는 것과 같은 이유다.

산세리프체는 원래 포스터의 시인성을 높일 목적으로 만들어진 서체기에 장문을 읽는다는 전제로 사용하지 않았다. 그러나 현재는 광고 외에도 사진집, 요리책, 건축, 패션 분야 등 어느 정도 장문인 글에 산세리프체를 이용한다.

디자이너가 서체를 선정할 때는 어떤 기준으로 로만체나 산세리프체를 정할까? 물론 문장의 내용에 따라 선택하겠지만, 일본어의 고딕체를 도록이나 카탈로그에 많이 사용한 탓인지 산세리프체를 장문에서도 자주 사용한다. 디자이너에게 왜 산세리프체를 선택했냐고 물어보면 명확한 대답이 돌아오지 않는다. 그냥 산세리프체를 골랐을지도 모른다.

예를 들어 기업의 대표가 자기 경영 방식을 성실하고 진지한 이미지로

그림 2 장문의 본문에 어울리지 않은 글꼴

Koch Antiqua

In the prints that William Morris crea
type and illustration imitated an historic
conceived and carried out in the sprit of

엑스하이트가 낮아 읽기 불편하다.

Didot

In the prints that William Morr
type and illustration imitated an
conceived and carried out in the

가로선이 지나치게 얇아 눈이 피로하다.

그림 2의 디도Didot는 크게
사용할 것을 전제로 설계한
디지털폰트다. 디도는
활판 시대 때 장문 조판에
사용하기도 했다.

그림 3

In the prints that William Morris created at the end
of the last century, type and illustration imitated
an historical style because they were conceived and
carried out in the sprit of the nineteenth century.
Sometimes the text contents matched the outer form
and thus created a unity which, at that times, was
a revolutionnary performance. But it should be re-

그림 1 아래의 문장을 읽기 쉽게 조절했다.
글줄길이는 짧고 글줄사이를 넓게, 트래킹값을
바꿔 글자사이도 조금 넓혔다. 같은 글꼴이어도
설정한 방식에 따라 읽기 편해진다. 원칙적으로
소문자의 글자사이는 바꾸지 않지만, 가독성을
높이기 위해 글꼴에 따라 트래킹값을 미세하게
조절하기도 한다.

전달할 때 문장의 길이가 제법 길다면 로만체를 사용한다. 시험 삼아 그림
1의 문장을 읽고 비교해 보자. 어느 쪽이 읽기 편한가?

로만체에도 다양한 서체가 있는데 모든 것이 읽기 편한 것은 아니며
장문에 어울리지 않는 서체도 있다(그림 2).

산세리프체의 가독성을 높이고 싶다면 같은 크기의 로만체 조판보다
글줄길이를 짧게 하고 글줄사이를 넓히는 것도 하나의 방법이다(그림 3).
산세리프체는 시인성이 높아 표제나 표지판 등에 적합하지만 최근에는 장
문에 적용해도 읽기 편하고 가독성이 뛰어난 산세리프체도 개발되고 있다.

Neue Frutiger
Myriad Pro
TheSans
Palatino Sans
Bernini Sans

가독성이 뛰어난 최근의
산세리프 서체

2 대문자, 소문자

그림 1

WE USE THE LETTERS OF OUR ALPHABET EVERY
DAY WITH THE UTMOST EASE AND UNCONCERN,
TAKING THEM ALMOST AS MUCH FOR GRANTED
AS THE AIR WE BREATHE. WE DO NOT REALIZE
THAT EACH OF THESE LETTERS IS AT OUR SERV-

대문자만 사용한 장문 조판

We use the letters of our alphabet every day with the utmost
ease and unconcern, taking them almost as much for granted
as the air we breathe. We do not realize that each of these
letters is at our service today only as the result of a long and

대문자와 소문자가 섞인 장문 조판

*
캡 앤드 로우는 줄여서 C&lc로도
표기한다. 또한 대문자를
어퍼케이스upper case라고 불러
U&lc로 표기하기도 한다(165쪽).

조판 업계에서는 대문자를 캐피털capital(통칭 캡cap), 소문자를 로어케이스 lower case라고 한다. 대문자만으로 짠 조판을 올 캡all cap이라고 하며, 첫 번째 글자는 대문자로 그다음은 소문자로 짠 조판을 캡 앤드 로우cap&low* 또는 믹스 케이스mixed case라고도 말한다.

긴 문장은 대문자와 소문자를 섞은 조판이 적합하다. 대문자와 소문자로 짠 문장은 첫 번째 글자가 대문자이므로 문장이나 단어의 시작을 인식하기 쉽고 엑스하이트의 위아래에 공간이 생겨 글줄사이가 느긋해진 느낌이 들어 읽기 편하다(그림 1).

대부분의 단어가 직사각형에 가까운 대문자 조판은 임팩트가 있는 반면 가독성이 떨어진다. 특히 긴 단어는 판독성도 낮다. 우리가 단어를 읽을 때 글자를 하나씩 인식하는 게 아니라 단어의 윤곽으로 인식하기 때문이다(그림 2). 긴 문장은 대문자만으로 짜지 않는 게 좋다.

또한 일본의 영문 조판 속 문장에서 갑자기 이름이나 회사명 혹은 도서명이나 전시명을 모두 대문자로 표기할 때가 있다. 그중에는 따옴표까지 넣는 예도 있다(72쪽의 ❷). 그 부분이 중요하다는 걸 알리고 싶어서일까?

그림 2

BOOKS
LIBRARY
GRAPHIC

Books
Library
Graphic

대문자로만 쓴 단어는 외형이 비슷한 직사각형이 되지만 소문자가 들어간 단어는 각각의 고유한 형태가 되므로 단어를 구별하기 쉽다.

그림 3

THE ROMAN WORLD

안타깝게도 서양 사람들은 "큰 목소리로 고함을 치고 있어!"라고 생각한다. 그것도 아주 품위 없게 말이다. 강조하기 위한 표기를 '품위 없게 소리를 지르고 있는 것'처럼 느낀다면 좋은 인상을 줄 수 없다. 원고에 그렇게 쓰여 있다고 해도 "이대로 표기한다면 품격을 의심받을 수 있어요."라고 의뢰인에게 확실하게 알려준다. 약어를 꼭 대문자로 표기해야 한다면 스몰캐피털(94쪽)을 이용하거나 차라리 줄이지 말고 전체를 적는 방법도 있다.

　　한편 대문자로만 짠 조판은 책의 속표지 등에서 몇 개의 단어 혹은 한두 줄 정도만 넣으면 강렬한 임팩트를 줄 수 있다. 예를 들어 트라얀Trajan은 고대 로마 시대 비석의 문자를 바탕으로 소문자 없이 대문자로만 쓴 서체로 제목을 크고 넉넉하게 짜야 서체의 장점이 산다(그림 3).

　　대문자 조판은 '보여주기 위한' 방식이며, 대문자와 소문자가 섞인 조판은 '읽기 위한' 방식이다.

CAPITAL
트라얀Trajan

CAPITAL
어도비 개러몬드Adobe Garamond

CAPITAL
위 그림의 글자사이를 넓혀 조절한 예

트라얀은 처음부터 넉넉하게 글자사이가 설정되어 있지만, 일반적인 소문자 서체의 대문자 글자사이 조절은 다음에 소문자가 온다는 전제로 만들었기에 그대로 사용하면 답답해 보인다. 글자사이를 넓혀 여유 있게 만들어보자.

그림 1

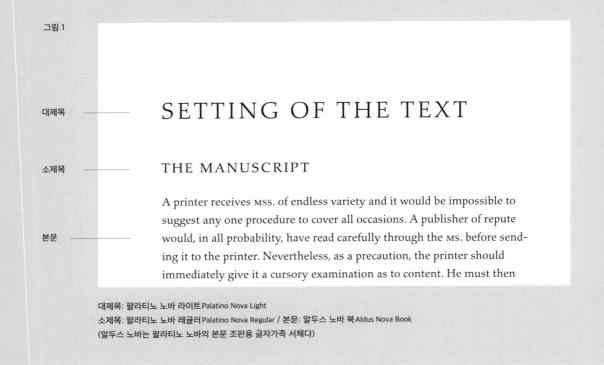

대제목

소제목

본문

SETTING OF THE TEXT

THE MANUSCRIPT

A printer receives MSS. of endless variety and it would be impossible to suggest any one procedure to cover all occasions. A publisher of repute would, in all probability, have read carefully through the MS. before sending it to the printer. Nevertheless, as a precaution, the printer should immediately give it a cursory examination as to content. He must then

대제목: 팔라티노 노바 라이트Palatino Nova Light
소제목: 팔라티노 노바 레귤러Palatino Nova Regular / 본문: 알두스 노바 북Aldus Nova Book
(알두스 노바는 팔라티노 노바의 본문 조판용 글자가족 서체다)

Garamond
Baskerville

*
서체의 차이가 너무 미묘해서 효과가
떨어지는 조합의 예.

본문 내용을 간략하게 설명하기 위해 제목을 단다. 기본적인 사용법은 대제목과 소제목 모두 본문 조판 서체의 활자가족을 사용하는 게 무난하다. 크기를 바꿀 때는 확실하게 차이를 준다.

　서체에 따라 다를 수 있지만, 단순히 본문용 서체 크기를 키우면 답답한 느낌을 주므로 글자가족 중에서 디스플레이display나 라이트light처럼 얇은 웨이트를 사용해 우아하고 세련된 느낌을 주자(그림 1). 본문과 소제목의 거리는 대제목과 소제목보다 가깝게 붙여 본문과 하나처럼 보이게 한다. 같은 로만체 계통이어도 다른 서체를 사용하면 미묘하게 어색해질 수 있으므로 서체는 통일한다.*

　살짝 강조하고 싶을 때는 같은 서체의 볼드체나 이탤릭체, 스몰캐피털, 컨덴스트체를 사용하기도 한다(그림 2). 여기에서는 소제목과 본문과의 관계만 이야기했다. 소제목 아래에 오는 첫 번째 줄은 명백하게 새로운 문장의 시작이므로 들여쓰기는 하지 않는다(102쪽).

　제목이 긴 경우에는 대문자나 스몰캐피털만 사용하는 것보다 대문자와 소문자를 섞은 편이 가독성이 좋아 효과적이다. 조금 더 강조하고 싶을

그림 2

Type Designing for Tomorrow

As I think about type designing for tomorrow or le
and tomorrow, the new developements in design a
foremost in my thoughts. I do not like the express

Type Designing for Tomorrow

As I think about type designing for tomorrow or l
and tomorrow, the new developements in design a
foremost in my thoughts. I do not like the express

TYPE DESIGNING FOR TOMORROW

As I think about type designing for tomorrow or le
and tomorrow, the new developements in desig
foremost in my thoughts. I do not like the express

Type Designing for Tomorrow

As I think about type designing for tomorrow or
and tomorrow, the new developements in desig
foremost in my thoughts. I do not like the expres

그림 3

PRINTING TYPES AND BOOKS

Even today, though 500 years have passed, we l
the 42-line Bible of Gutenberg or at the Latin P
Schöffer which we admire as the great masterpi

PRINTING TYPES AN

Even today, though 500 years have passed, we
the 42-line Bible of Gutenberg or at the Latin P
Schöffer which we admire as the great masterpi

때는 과감하게 본문에서 사용한 로만체 말고 두께가 굵은 산세리프체나 장식적인 서체를 사용해 대비시키는 방법도 있다(그림 3).

완전히 다른 계열의 서체를 사용했을 때 대제목과 소제목 사이의 거리가 가까우면 서체 선택의 맥락이 없고 가지고 있는 서체를 대충 사용한 것처럼 보인다. 거리를 벌리고 크기를 과감하게 바꾸는 등의 변화가 필요하다(오른쪽 그림).

제목은 한 줄로 끝내는 게 좋지만 문장이 길거나 글줄길이가 짧다는 이유로 어쩔 수 없이 두 줄로 나눠야 한다면 두 번째 줄에 한 단어(혹은 복수의 짧은 단어)만 오게 하거나 하이픈으로 나누지 않도록 한다(121쪽). 어떤 방법을 써도 해결되지 않는다면 문장을 바꿀 수 있는지 알아본다. 특히 대문자만 이용한 제목에서는 긴 문장의 제목은 피하고 가능하면 간략하게 요약해 달라고 요청하는 게 좋다.

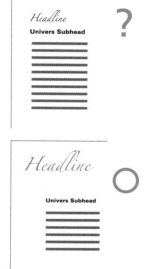

Italic

I learnt first from Rudolf Koch's textbook *Das Schreiben als Kunstfertigkeit* and later from Edward Johnston's incomparable *Writing and Illuminating, and Lettering*, in the German translation by Anna Simons. These two invaluable books guided my practice with the broad pen.

문장 속 사용 사례. 문헌명을 이탤릭으로.

Henri Matisse *The Dance*, 1910 Oil on canvas, 260 × 391 cm

도록의 사용 사례. 그림 작품명을 이탤릭으로.

*
조판 매뉴얼이나 잡지,
신문, 통신사 매뉴얼에 따라
다소 차이가 있다.

이탤릭체는 주로 문장 조판에서 로만체의 보조 역할을 한다. 서적과 같은 장문만이 아니라 카탈로그나 도록같이 짧은 문장에서도 로만체와 함께 사용한다(위 그림).

서적 조판에서 이탤릭체의 사용법은 관습적으로 결정돼 있으며*, 일반적으로는 다음과 같다.

- 강조하거나 강력한 인상을 주고 싶은 문구
- 문헌명(서적명, 잡지명, 신문명)
- 연극이나 시 제목, 미술품이나 그림의 작품명 등(위 그림)
- 외래어: 예를 들어 본문이 영문 조판일 때 프랑스어 등의 외국어를 표기할 경우(물론 일본어 단어도 포함한다)
- 수학 기호나 음악 기호
- 생물의 학명

이런 용법은 본문에 산세리프체를 사용할 때도 마찬가지다.

I *really* like it.

à la carte *ochugen*

The summer gift season is called *ochugen*.

$$y = ax^2 + bx + c^2$$

mf *pp*

Cosmos bipinnatus

ELLIOT'S PHEASANT, *Syrmaticus ellioti*
(app. 80 cm - 31 in)

학명에 사용된 이탤릭

다만 로만체나 산세리프체 모두 단순히 직립체를 기울여 이탤릭체 느낌의 글자로 만들어서는 안 된다. a와 *a*, f와 *f*처럼 로만체와 이탤릭체에는 글씨체 자체가 다른 문자도 있다. 반드시 준비된 이탤릭체를 사용한다.

서체의 글자가족에 이탤릭체가 없더라도 디자인 조판 소프트웨어에서 직립체를 기울여 사용하지 말고 오블리크체(16쪽)를 사용한다.

본문은 로만체로, 제목과 각주와 주석은 이탤릭체를 사용하기도 한다. 본문과 적당한 대비가 생겨 조화로운 조판이 된다.

서적 조판과 조금 거리가 떨어져 있는 장르, 예를 들어 광고나 패키지에서는 이탤릭체의 획일적인 규격에 얽매일 필요 없다. 속도감과 기세를 주고 싶다, 변화를 주고 싶다, 글자를 빽빽하게 넣고 싶을 때 사용한다.

또한 장식적으로 사용할 머리글자를 이탤릭체로 쓰거나 '&'만 이탤릭체 '*&*'로 쓰는 세련된 방법도 있다.

Dawson's 'Wharfedale' cylinder press of 1879. The paper was carried by the cylinder and rolled over the type, greatly increasing the power and precision of impression.

not indestru
not be pre
fortunately,
same time a:
the Milwau
(1844–1932
which work

주석으로 사용한 이탤릭

Mr and Mrs Basil Spence
request the pleasure of the company of

at the marriage of their daughter
Gillian
to
Mr Anthony Blee
in the Chapel of the Cross, Coventry Cathedral
on Saturday, 7th February 1959 at 2.00 p.m.
and afterwards
at the Leofric

R.S.V.P. One Canonbury Place, London N.1

초대장을 모두 이탤릭으로 짠 예

When the breeze is finished it is morning
Again. Wake up. It is time to start walking
Into the heavenly wilderness. This morning, stran
Come down to the road to feed us. They are afrai
have us come so far.

마침표 뒤에 오는 대문자 T는 띄어져 보인다.

When the breeze is finished it is morning
Again. Wake up. It is time to start walking
Into the heavenly wilderness. This morning, stran
Come down to the road to feed us. They are afrai
have us come so far.

위에 문장을 조정한 것(두 번째 줄 W 앞도 살짝 당겼다).

장문의 서적 조판에서는 이렇게까지
조정하지 않지만, 시처럼 체재를
중시할 때는 조절이 필요하다.

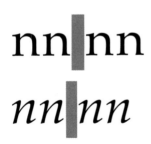

이탤릭의 낱말사이는 일반적으로
로만체보다 좁게 설정돼 있다.

이탤릭체 단독으로 본문을 짜는 경우도 있다. 원래 필기 서체로 만들어진 이탤릭을 '손글씨 느낌의 서체'로 사용하기도 한다. 초대장이나 졸업장(154쪽), 부드러운 느낌을 내고 싶은 시나 그 외의 단문이라면 이탤릭체만을 사용한 조판도 가능하다.

조판에서 반드시 주의해야 할 것은 낱말사이다. 활판 시대에는 조판공이 낱말사이 공간을 직접 판단해 넣었다. 이탤릭체는 글자 자체가 세로로 길어졌기에 로만체와 동일한 공간을 넣으면 낱말사이가 지나치게 넓어진다. 실제로 당시 일본에서 조판한 이탤릭체의 낱말사이는 깔끔하지 않고 어설프게 빈 곳이 많이 보인다.

지금은 폰트 데이터에 낱말사이가 미리 설정돼 있어 지저분한 조판이 되진 않지만, 서체나 글자 나열에 따라 공간이 넓은 곳이 생긴다(위 그림). 더욱 좋은 질의 조판을 만들기 위해서는 세심하게 하나씩 낱말사이를 확인해 가며 조절할 필요가 있다.

사용 크기와 옵티컬 사이즈

평소 활판인쇄에서 사용하는 금속활자에는 같은 서체여도 크기에 따라 디자인이 조금씩 달라진다. 작은 크기는 엑스하이트가 조금 높게 디자인되어 있어 작은 크기를 사용해도 어느 정도 가독성이 확보된다. 그래서 별다른 생각 없이 필요한 크기에 맞는 활자케이스에서 활자를 골라도 크게 문제 되지 않았다.

사진식자 시대를 맞아 같은 디자인도 광학적 처리에 따라 크고 작은 것을 구별할 수 있게 됐다. 디자이너는 원하는 크기를 식자공에게 지정하기만 하면 된다.

지금은 디지털폰트 시대다. 많은 디자이너가 하나의 서체를 선택해 자유롭게 확대하고 축소해서 사용한다. 내가 무척 부러워하는 점이다. 금속활자에서는 이상적인 크기가 있어도 거기에 맞는 크기의 활자를 갖고 있지 않으면 어쩔 수 없이 다른 크기를 사용해야 한다.

하지만 자유롭게 크기를 설정할 수 있고 이상적인 서체를 사용할 수 있는 최근의 영문 조판을 보고 어색함을 느낄 때가 있다. 서체 선택이 나쁘다기보다 이 서체를 이 크기로 사용하면 서체의 장점이 사라지는데, 이 크기라면 다른 서체를 선택하는 게 좋지 않을까 하는 생각이 든다. 자유롭게 글자를 확대하고 축소하는 게 일반화됐기 때문일까, 글자크기를 생각하지 않고 서체를 선택해 조판하는 사례도 자주 본다.

◎ 옵티컬 사이즈란?

초기의 디지털폰트는 컴퓨터 용량 때문에 다양한 글리프나 사용 크기에 맞는 디자인폰트를 만들기 어려웠다. 현재는 폰트에 할당된 용량이 크게 늘었다. 사용 크기에 따라 적절한 타입 디자인과 글줄사이가 필요하다고 생각한 타입 디자이너들은 같은 서체여도 사용 크기에 맞는 디자인폰트를 만들기 시작했다. '옵티컬 사이즈를 고려한 글꼴'이라고 말한다.

주로 본문용 로만체가 많은데 모던페이스와 산세리프도 있다. 용도로는 서적의 제목용, 본문용, 주석용 등이 있으며 광고에 사용하기도 한다.

크기별로 명칭이 다양한데 사용 크기의 포인트 수(Eighteen, Nine, Six 등)나 사용 용도의 이름(Display, Subhead, Text, Caption 등)이 있다. 이미 사용 크기에 따라 자동으로 정확한 크기를 선택하는 기술도 개발되고 있다고 한다.

이제 겨우 디지털폰트가 금속활자를 따라잡은 것 같아 조금은 통쾌하다. 앞으로 서체를 선택하는 조건으로 옵티컬 사이즈가 더욱 중요해질 것이다.

다만 사용 방법은 어디까지나 자유다. 분류하지 않고 통일하거나 작은 크기용을 일부러 크게 사용하는 등 다양한 방법을 시도해 보자. 디자이너에게는 가독성에 관한 감성이 필요하다. 모든 글꼴에 옵티컬 사이즈가 있는 건 아니다. 옵티컬 사이즈가 없다면 큰 크기는 좁게, 작은 크기는 넓게 글자사이를 조절하는 등 다양한 방법으로 약점을 보완해 보자.

서체와 크기를 정확히 구분할 수 있는 디자이너가 많아지길 간절히 바란다.

Eighteen Roman
Nine Roman
Six Roman

클리포드 프로 글자가족 Clifford Pro Family

Display　　Subhead
Regular　　Caption

산비토 프로 글자가족 Sanvito Pro Family

SMALL CAPS abc ABC

The pathways for the engagement of boys and men need to b articulated within UNICEF programme priorities, as do those cing UNICEF work on gender equality and children's rights in

본문 안에 약칭으로 사용하는 스몰캐피털

EVEN TODAY, though 500 years have passed, we l with great respect at the 42-line Bible of Gutenb at the Latin Psalter printed by Fust and Schöffer we admire as the great masterpieces of the art of printing we know very little about the ideas and reflections by wh

머리글자 뒤에 오는 몇 단어

AD 2009
서기 2009년

360 BC
기원전 360년

A.D.
B.C.
이처럼 마침표를 붙이는
스타일도 있다.

ASEAN
약칭

장문 조판에서 특정 단어나 약어를 대문자로 짜면 그 부분만 유독 눈에 띄게 된다. 대문자와 소문자가 섞인 문장의 흐름을 방해하지 않으면서 눈에 띄게 만들고 싶거나 약어를 명확하게 나타내고 싶을 때는 스몰캐피털을 사용한다.

엄밀하게 정해진 사용법은 없지만 문장 조판에서는 시선의 움직임이 자연스럽고 잘 어울리므로 적극적으로 사용해 보자. 일반적인 사용 방법은 AD(Anno Domini, 서기. 연도 앞에 붙인다), BC(Before Christ, 서기 기원전. 연도 뒤에 붙인다) 등의 약자, 국제·국가기관의 머리글자 약칭 등이다. 책 제목, 난외 표제, 도판 캡션, 머리글자 다음에 오는 몇 단어(위 그림, 106쪽) 등에서도 사용한다.

문장 속에 사용할 때 서체나 글자의 크기에 따라 약어를 스몰캐피털로 쓰면 너무 작아 어색하게 보일 수 있다. 이럴 때는 대문자를 살짝 작게 쓰거나 반대로 스몰캐피털을 크게 사용하는 방법도 있다. 다만 글자크기는 보통의 대문자와 글자의 두께가 다르게 보일 정도로 조절하는 게 좋다.

COMMERCIAL LETTER-DESIGN

tter surface and pro-
ual form—though in
of the letter may be
l terms—so moving
is book (Fig. 225). In

design in England
Thereafter a numbe
letters were produ
then elsewhere, for
heavy black letter,

책의 난외 표제

Published in conjunction with an exhibition of photographs
from the Janos Scholz Collection of
Nineteenth-Century European Photographs at the
Snite Museum of Art, University of Notre Dame
8 September – 10 November 2002

UNIVERSITY OF NOTRE DAME PRESS
NOTRE DAME · INDIANA

표제지 아래 회사명 부분

JOHN E. MAYALL
*A Great Light Shines through
a Small Window*
c. 1862 albumen print

사람 이름(대문자와 스몰캐피털의 조합)

45. SHEILA WATERS Fairfield, PA
Roundel of the Seasons, 1981
Steel nibs, watercolor brushes, black

사람 이름(스몰캐피털만)

스몰캐피털은 그 밖에도 부제목이나 카피 문구 같은 짧은 문장에서 대문
자와 소문자를 조합해서 사용하는 것보다 격식을 차리고 싶을 때 사용하
면 효과적이다. 스몰캐피털로 만든 조판 외에 대문자와 스몰캐피털을 잘
조합하면 더욱 넓어 보이는 조판이 가능하다. 카탈로그의 단문이나 로고,
패키지, 명함 속 이름과 회사명, 건축물 표지판에 스몰캐피털을 적절하게
사용한 해외 사례를 보면 문자에 정통한 디자이너라는 인상을 받는다.

　스몰캐피털은 글자사이를 벌려 사용하면 글자의 아름다움이 돋보여
한층 더 우아한 느낌을 준다.

　다만 과도한 사용은 금물이다. 카탈로그의 모든 글줄을 스몰캐피털로
하면 읽기 어려울 뿐 아니라 세련된 이미지까지 잃는다.

와인 라벨에 사용한 스몰캐피털.
아래 상품 로고도 스몰캐피털 느낌으로
만들었다.

6 숫자

그림 1 아라비아 숫자

올드스타일숫자

OI23456789

본문에 사용한 올드스타일숫자

Charlemagne and the Englishma
735 and Abbot of the Monaster
om 796 to his death in 804) had
establish this minuscule. Alcuin's r
the revival of interest in the c

라이닝숫자

0123456789

9.830	398	688
181.551	24.238	6.730
682.152	115.894	32.412

표에 사용한 라이닝숫자

그림 2

Several years later his widow married Edward T. Searles,
a man twenty-two years her junior, and lived in New York.

인도에서 고안됐으며 아라비아를 거쳐 유럽으로 전해졌다고 해서 붙여진 이름이다.

최근 글꼴에는 고정폭의 올드스타일숫자나 가변폭인 라이닝숫자가 만들어져 있는 경우도 있다. 또한 산세리프체에도 올드스타일숫자가 있다.

라틴알파벳을 사용한 숫자에는 아라비아 숫자*와 로마 숫자가 있으며 아라비아 숫자에는 올드스타일숫자와 라이닝숫자 두 종류가 있다(그림 1).

● 아라비아 숫자

두 종류인 아라비아 숫자의 특징은 모양이 다를뿐더러 글자너비도 다르다. 올드스타일숫자는 글자에 따라 글자너비가 다르며(가변폭), 라이닝숫자는 글자너비가 같다(고정폭).*

올드스타일숫자는 소문자가 많은 문장에 잘 어울려 서적의 본문 조판에 사용한다. 그 외에도 미술전의 도록 해설문, 인사글 등 장문이 아니어도 사용한다.

숫자가 중요한 의미인 경영 보고서나 통계자료 등에 표를 넣을 때는 글자높이를 맞추고 글줄의 위치를 정렬하기 위해 고정폭인 라이닝숫자를 사용한다.

문장 속에 숫자가 나올 때는 내용에 따라 숫자를 사용하지 않고 스펠링으로 표기하기도 한다. 문학적 내용에서는 스펠링으로 통일하는 편이 좋

96

그림 3 로마 숫자

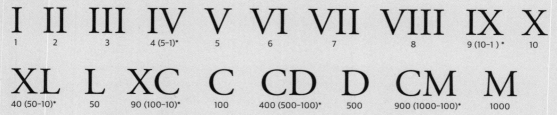

I	II	III	IV	V	VI	VII	VIII	IX	X
1	2	3	4 (5-1)*	5	6	7	8	9 (10-1)*	10

XL	L	XC	C	CD	D	CM	M
40 (50-10)*	50	90 (100-10)*	100	400 (500-100)*	500	900 (1000-100)*	1000

MCMLXXXIV

1000　900 (1000-100)　80 (50+30)　4 (5-1)

1984

* 4, 9, 40, 90, 400, 900일 때는 뺄셈을 사용하는 스타일이다.
(오른쪽에서 왼쪽으로 빼기)

그림 4

THE XXIX OLYMPIAD　　Queen Elizabeth II

제29회 올림픽　　　　　　　엘리자베스 여왕 2세

다(그림 2). 스펠링으로 통일해서 표기하기로 했어도 여러 자릿수를 전부 표기하면 가독성이 떨어질 수 있으므로 상황에 맞춰 판단한다. 일반적인 기준은 세 자리 이상의 수, 면적과 용량 등의 수량, 서기는 숫자를 사용한다(신문에서는 두 자리 이상을 숫자로 표기하는 예도 있다).

　　숫자는 그 자체가 하나의 단어므로 이후 단위를 나타내는 단어가 오면 일반적으로 낱말사이를 넣는 경우가 많다.*

● 로마 숫자
알파벳을 사용해 숫자를 표시하는 방법으로 아라비아 숫자가 들어오기 전에는 로마 숫자를 사용했다(그림 3). 현재는 순간적으로 숫자를 이해하기 어렵고 계산도 힘들어 잘 사용하지 않지만 전통과 격식을 표현하고 싶을 때 사용한다.

　　시계 문자판, 국제적 회의나 올림픽 행사의 정식 표기, 1세나 2세 표기 외에 광고 업계에서도 전통적인 분위기나 고급스러움을 표현할 때 사용한다(그림 4). 각 숫자의 특징을 알고 사용 목적에 맞춰 숫자를 선택하자.

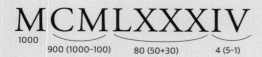

36 point　500 ml
40%

*
cm나 ml 등 생략한 단위 표기도 마찬가지며 원칙적으로 %, ℃, $ 등은 낱말사이를 넣지 않는다. 통화 기호 유로(€)는 숫자의 앞과 뒤 중 어디에 둘지, 띄어 쓸 것인지 말 것인지 정해져 있지 않다. 같은 조판 안에서는 통일한다.

7 하이픈을 이용해 단어 분할하기

그림 1

양끝맞추기에서 하이픈을 이용해 단어를 분할하지 않은 예

> The ignorance revealed by the poor quality of lettering on official buildings is particularly disturbing. In former days people in responsible positions had more taste and feeling for good proportions and letterforms. Consider, for example, buildings of the Roman Empire, or buildings of the baroque or colonial period.

?

적절히 단어를 분할한 예

> The ignorance revealed by the poor quality of lettering on official buildings is particularly disturbing. In former days people in responsible positions had more taste and feeling for good proportions and letterforms. Consider, for example, buildings of the Roman Empire, or buildings of the baroque or colonial period. One will find inscrip-

O

case-by-case
high-end

하이픈은 복합어를 구분하는 기호로도 사용한다. 이처럼 하이픈을 사용한 단어가 두 줄이 되지 않도록 한다. 조판 소프트웨어에서는 '단어 잘림 방지 하이픈'을 선택할 수도 있다.

하이픈을 이용해 단어를 분할하는 것을 하이프네이션hyphenation이라고 하며 글줄 끝의 단어를 나눌 때 사용한다. 양끝맞추기의 경우 짜임새를 균일하게 만들기 위해 마지막 단어를 하이프네이션 해 글줄 끝을 정렬한다(그림 1). 왼끝맞추기에서도 글줄 끝이 들쭉날쭉하면 보기에 좋지 않고, 글줄 끝의 시선 이동이 불안해지면 가독성이 떨어지므로 보통 적당히 하이프네이션으로 조절한다(그림 2, 118-119쪽).

일본에서는 장문임에도 불구하고 하이프네이션을 넣지 않은 조판을 자주 볼 수 있다. 단어를 분할하기 무서워서일 수도 있지만, 경험상 수십 줄에 걸쳐 하이프네이션을 하지 않는 사례는 짧은 단어들이 연속으로 나오는 경우 말고는 불가능하다. 양끝맞추기에서 문장을 텍스트 프레임에 입력하기만 하면 글줄에 따라 낱말사이가 크게 달라지기도 하고 글자사이가 지나치게 벌어지는 등 가독성이 떨어진다. 균일하고 읽기 편한 조판을 만들기 위해 하이프네이션을 두려워하지 말고 적절히 사용해 보자.

그런데 몇 가지 주의해야 할 점이 있다. 여러 줄에 걸쳐 글줄 끝에 하이픈이 반복해서 나오면 보기에 좋지 않으므로 가능한 한 세 줄 이상 연속해

그림 2

왼끝맞추기에서 하이픈을 이용해 단어를 분할하지 않은 예

> The ignorance revealed by the poor quality of lettering on official buildings is particularly disturbing. In former days people in responsible positions had more taste and feeling for good proportions and letterforms. Consider, for example, buildings of the Roman Empire, or buildings of the baroque or colonial period. One will find inscriptions that are in real harmony with the proportions of the building itself. Architects should be interested in the placement of the

적절히 단어를 분할한 예

> The ignorance revealed by the poor quality of lettering on official buildings is particularly disturbing. In former days people in responsible positions had more taste and feeling for good proportions and letterforms. Consider, for example, buildings of the Roman Empire, or buildings of the baroque or colonial period. One will find inscriptions that are in real harmony with the proportions of the building itself. Architects should be interested in the placement of the

서 나오지 않도록 한다(오른쪽 그림). 단 신문이나 잡지처럼 글줄길이가 짧거나 한 단어의 글자 수가 많은 독일어처럼 어쩔 수 없는 경우도 있다.

더욱이 고유명사와 사람 이름은 하이픈로 분할하지 않는다(오른쪽 아래). 페이지 마지막 줄에 하이프네이션을 넣어 하나의 단어가 두 페이지로 나뉘지 않도록 한다(101쪽).

하이프네이션 위치는 단어별로 정해져 있으므로 함부로 잘라서는 안 된다. 기본적으로 음절(한 덩어리의 소리로 발음되는 단위)로 끊는데 정확한 위치는 사전에서 확인한다.* 경우에 따라서는 저자나 의뢰인의 확인이 필요하다.

조판 후 교정 단계에서 정정할 때, 하이프네이션을 사용한 단어가 본문 안에서 이동할 때가 있다. 특히 수동으로 하이픈을 넣으면 하이픈이 그대로 남게 되므로 주의가 필요하다.

*

최근 조판 소프트웨어에서는 자동 하이픈 넣기를 설정하면 일정 부분 자동으로 분할하게 되어 있는데 같은 철자라도 의미와 어원이 달라 분할 위치가 다른 단어도 있다. 반드시 확인하는 습관을 지녀야 한다.

8 리저드, 리버, 외톨이줄

그림 1

When Great Britain relinquished the Mandate of Palestine, a new State, Israel, appeared on the map with a suddenes of an explosion. Nobody outside Israel and only a few men inside the new State had given any thought to the question of postage stamps, one of the visible signs of sovereignty of any State. Never before had postage stamps been produced in the Holy Land. Until the start of the first World War, six independent postal systems worked in Palestine, which then was a part of the Turkish provinceof Syria. The postal

강줄기가 나타난 조판

그림 2

abreite beträgt 26³/₈″. Die
ner Abrolleinrichtung mit
nstellbarer Zugvorrichtung
lung der Papierspannung,
nmiklischees, von denen
uck und ein anderes wahl-
stellt werden kann, einem
uckwerk mit allen Ein-
'emperaturkontrolle, allen
durchgehender oder abge-
lurchgehender oder abge-
end Kupon, für Lochungen
g, Abheft-Lochung oder
von 5/32″ und ¼″ Loch-
und Teilen der Papierbahn
alz in den Abständen von
:keln mehrerer bedruckter

길이 나타난 조판

더 좋은 조판을 위해 조판자가 피해야 할, 또는 피하도록 노력해야 할 항목이 있다.

영문을 읽을 때 단어와 공백의 균형이 잘 잡혀 있으면 편안하게 문장을 읽을 수 있지만 낱말사이와 글줄사이의 균형이 흐트러져 있으면 시선의 흐름이 방해돼 가독성이 떨어진다.

그림 1처럼 낱말사이의 흰 부분이 여러 글줄에 걸쳐 세로로 이어져 보인다. 도마뱀이 기어간 흔적 혹은 강줄기처럼 보인다고 해서 리저드lizard, 리버river라고 한다. 또한 글줄머리, 글줄 끝에 같은 단어나 같은 길이의 단어가 반복되면 흰색 선이 세로로 쭉 뻗게 되는데 이것을 스트리트street라고 한다(그림 2).

이런 현상을 피하기 위해서는 몇 줄 전부터 낱말사이와 하이프네이션의 위치를 조절한다. 어떤 방법을 써도 해결되지 않는다면 저자와 이야기해 단어를 바꾸거나 문장을 수정한다. 글줄길이가 짧은 양끝맞추기에서 이런 현상이 자주 나타나는데 이럴 때는 정말로 양끝맞추기가 최선의 방법인지 다시 생각해 볼 필요가 있다.

그림 3

tion advertisements, all examples of more or less good lettering. One piece competes with the other and wants to overthrow the text next toit. Everything is too large and brutal looking; bad letter forms predominate. There are oversized ads and directions for ice cream shops, motels, and restaurants everywhere. One may only be looking for the shortest way to the hospital or the city hall, but it may be difficult to find such directions. The most important signs are those which are necessary for driving and for safety, but for these one must look very carefully.

A confusing jumble of signs is the image one acquires upon entering a city these days. I must confess that this is not only the situation in the Midwest of the United States. All over the world one finds this disorder, this damage to the landscape and to the city. In a free society it seems everyone is allowed to destroy the harmony of the streets for his own egotistic reasons. For example, the beauty of Italy is scratched out by big advertising billboards along the autostradas or near outstanding scenes of historical grandeur. If one wishes to take a photograph one finds the enormous signage of a radio company or a vermouth factory in the picture.

One may wonder how this is possible in a society with so many restrictions and regulations. The bureaucracy in our nations and cities has commissions and committees for every aspect of our lives. Unfortunately, it seems everything that increases business disturbs the good image of a city. The principle is that lettering may look as ugly as possible, providing it catches the attention. Besides the money-making attitude that is responsible for this problem, there is also the problem of indifference to fantastic letterform monstrosities. It is not enough to have illuminated posters and neon lights at night. No, now they have flashing lights with changing colors and permanently flickering bulbs. It is a pity that each city wants to achieve this Las Vegas look.

Another problem of street signage is roman letters placed vertically like Japanese or Chinese. This may be perfect for Tokyo's Ginza or Hong Kong's Kowloon, but in the streets of western countries such a practice is unacceptable, except perhaps for abbreviations of company names. Maximum sizes of billboards and signage on buildings should be controlled by city laws, and no permission should be given for over-

sized outdoor signs.

There must be more intelligent limitations in the future, perhaps including colors that should be used only for traffic information. We have learned to live with many restrictions; such additional ones could help to make landscapes and towns better looking in the future. Additionally, these limitations would help the motorist by day and at night to find information needed for traffic safety.

In a modern business center without any historical importance for a city, large lettering on buildings may not affect the general environment ... historic sections and in suburbs there should ... placement of signage. Regulations ... worked out by several cities

그 외에도 주의해야 할 현상으로, 1. 홀수 페이지의 단락 마지막 줄에서 다음으로 넘어간 짝수 페이지 맨 위에 한 줄만 튀어나와 있거나(고립행), 2. 마찬가지로 짝수 페이지의 단락 마지막 줄이 홀수 페이지 맨 위에 한 줄만 튀어나와 있거나(고립행), 3. 단락 마지막 줄에 짧은 단어 한 개만 있거나 하이픈로 나뉜 단어의 뒷부분만, 혹은 짧은 단어 몇 개만 있는 것(고립점)을 외톨이줄이라고 한다(그림 3).*

1번은 페이지를 넘겨야만 마지막 줄을 읽을 수 있으며 2번 또한 페이지마다 단락을 완결해야 읽기 편하다. 몇 줄 전부터 빽빽하게 채우거나(앞줄부터 채우기) 다음 줄로 넘긴다(글줄 늘리기). 3번도 보기에 좋지 않은데 특히 다음 줄의 들여쓰기가 넓으면 공간이 크게 생긴다(104쪽). 앞줄에 채우거나 다음 줄로 넘겨 마지막 줄의 길이가 글줄길이의 3분의 1 이상이 되는 게 바람직하다.

나도 여러 번 수정해도 이런 부분이 생긴 적이 있는데, 좋지 않다는 걸 아는 상태에서 생기는 것과 별다른 의식도 주의도 없이 여러 페이지에 걸쳐 이런 현상이 나타난 조판의 질은 확연히 다르다. 조판자의 의식 문제다.

*
이는 옥스퍼드 매뉴얼과 시카고 매뉴얼, 그 외 다른 문헌에서도 다양한 호칭으로 부르며 정의한다. 과부widow나 고아orphan라고 하거나 클럽라인club line이라고 표현하며 주의가 필요하다.

9 들여쓰기

들여쓰기 한 문장

communication tool for the easiest transmission of information. Lettering in this connection means every letterform used in out-door advertising and in signage on buildings or roads.

Besides printed characters in books and newspapers, one meets letterforms of many kinds during daytime and at night, on roads and in the cities. Lettering on a building is mostly for advertising or instruction. Lettering on highways is for information and must be picked up quickly without false interpretation. The role of let-

글줄사이가 긴 경우는
들여쓰기가 넓어진다.

communication tool for the easiest transmission of information. Lettering in this connection means every letterform used in out-door advertising and in signage on buildings or roads.

Besides printed characters in books and newspapers, one meets letterforms of many kinds during daytime and at night, on roads and in the cities. Lettering on a building is mostly for advertising or instruction. Lettering on highways is for information and must be picked up quickly without false interpretation. The role of let-tering is a wide field for study and action that most city planners

communication tool for the easiest transmission of information. Lettering in this connection means every letterform used in out-door advertising and in signage on buildings or roads.

Besides printed characters in books and newspapers, one meets letterforms of many kinds during daytime and at night, on roads and in the cities. Lettering on a building is mostly for advertising

글줄의 시작 위치에 공백을 넣어 새로운 단락임을 명확하게 나타내는 것을 들여쓰기라고 한다.

첫 단락의 첫 줄은 들여쓰기하지 않는다. 제목이 있든 없든 첫 번째 줄은 문장의 시작이므로 들여쓰기가 필요하지 않다.

'들여쓰기를 얼마나 해야 하나요?' '특별히 정해져 있는 값이 있나요?'라는 질문을 자주 받는다. 기준이나 수치를 이야기하는 책도 있으나 그 수치도 책에 따라 다르다. 예를 들어 어떤 책에는 일반적인 기준이라며 사용하고 있는 글자크기의 엠em을 들여쓰기값으로 설정하라고 말한다. 9포인트라면 9포인트만큼, 12포인트라면 12포인트만큼 말이다. 언뜻 합리적으로 보이지만 위의 그림처럼 글줄사이가 다르면 똑같은 들여쓰기도 인상이 달라진다. 수치와 기준에 얽매이지 말자.

글줄사이에 따라 보는 방식도 다르다. 같은 책이라도 다양한 수치가 적혀 있는데 서체에 따라 혹은 지면과의 관계에 따라 보는 방식이 달라 쉽게 적용할 수 없다(위 그림). 구체적인 수치나 기준을 제시할 순 없지만 내가 생각하는 최적의 들여쓰기는 '명확하게 단락이 달라지는 것을 알 수 있

102

communication tool for the easiest transmission of information. Lettering in this connection means every letterform used in outdoor advertising and in signage on buildings or roads.

Besides printed characters in books and newspapers, one meets letterforms of many kinds during daytime and at night, on roads and in the cities. Lettering on a building is mostly for advertising or instruction. Lettering on highways is for information and must be picked up quickly without false interpretation. The role of lettering is a wide field for study and action that most city planners and sociologists have missed for years.

Consider a typical midwestern town in the United States. Look to both sides of the street and try to pick up the information one really wants to find. One sees a wild jungle of traffic signs, of commercial advertisements, posters, signage on large columns, and gas station advertisements, all examples of more or less good lettering. One piece competes with the other and wants to overthrow the text next to it.

글줄길이가 바뀌면 들여쓰기의 인상도 달라진다.

in this connection means every letterform used in outdoor advertising and in signage on buildings or roads.

Besides printed characters in books and newspapers, one meets letterforms of many kinds during daytime and at night, on roads and in the cities. Lettering on a building is mostly for advertising or instruction. Lettering on highways is for information and must be picked up quickly without false interpretation. The role of lettering is a wide field for study and action

글줄길이가 짧은 경우는
들여쓰기가 좁아진다.

는 최소한의 길이'다. 과도한 들여쓰기로 균형이 무너지지 않도록 주의한다(104쪽).

서체나 조판 형태, 문장의 내용이 현대적인가 전통적인가에 따라 판단이 달라진다. 즉 전체의 상황과 내용을 고려해 다양한 시도를 반복하며 판단할 수밖에 없다. 상황에 맞는 들여쓰기의 길이를 자기 눈으로 발견하길 바란다.

오른쪽 사진: 글마디표paragraph mark
사본 시대에 단락 시작 부분에 사용하던 기호로 붉은색으로 썼다. 오른쪽처럼 문절의 시작 부분에도 사용했다. 활판인쇄 시대 때 이 부분에 글마디표를 넣기 위해 공간을 비워두기 시작한 게 오늘날 들여쓰기의 기원이라고 한다. 지금도 글마디표를 위해 비워둔 공간을 들여쓰기의 기본이라고 생각하는 경우가 있다.

is for information and must be picked up quickly without false interpretation. The role of lettering is a wide field for study and action that most city planners and sociologists have missed for years.

Consider a typical midwestern town in the United States. Look to both sides of the street and try to pick up the information one really wants to find. One sees a wild jungle of traffic signs, of commercial advertisements, posters, signage on good let-

들여쓰기가 깊어 틈이 생길 때는 몇 줄 전부터 조절한다.

on highways is for information and must be picked up quickly without false interpretation. The role of lettering is a wide field for study and action that most city planners and sociologists have missed for years.

Consider a typical midwestern town in the United States. Look to both sides of the street and try to pick up the information one really wants to find. One sees a wild jungle of traffic signs, of commercial advertisements, posters, signage on good let-

잘못된 들여쓰기 사례로 '명확하게 단락이 바뀌지 않은 것처럼 보이는 경우'를 소개했는데(72쪽의 ❿), 반대로 들여쓰기가 너무 넓은 예도 있다. 앞 단락 마지막 줄이 짧은 단어로 끝나면 그곳에 커다란 공간이 생기므로 앞 단락 마지막 줄에는 단어 수를 늘리는 등의 조절이 필요하다(위 그림).

들여쓰기를 넓게 썼지만 좋은 사례로 꼽힐 때도 있어 전부 나쁘다고 할 수는 없다. 좋은 사례는 들여쓰기 외에 전체적으로 라틴알파벳 조판이 잘되어 있어야 한다는 전제가 필요하다.

전체를 보지 않고 눈에 띈다는 이유만으로 들여쓰기를 넓게 하면 깊이 있는 조판이 될 수 없다.

communication tool for the easiest transmission of information. Lettering in this connection means every letterform used in outdoor advertising and in signage on buildings or roads.

Besides printed characters in books and newspapers, one meets letterforms of many kinds during daytime and at night, on roads and in the cities. Lettering on a building is mostly for advertising or instruction. Lettering on highways is for information and must

한 줄 단락 띄우기

communication tool for the easiest transmission of information. Lettering in this connection means every letterform used in outdoor advertising and in signage on buildings or roads.

Besides printed characters in books and newspapers, one meets letterforms of many kinds during daytime and at night, on roads and in the cities. Lettering on a building is mostly for advertising or instruction. Lettering on highways is for information and must

살짝 좁힌 단락 띄우기

communication tool for the easiest transmission of information. Lettering in this connection means every letterform used in outdoor advertising and in signage on buildings or roads.

 Besides printed characters in books and newspapers, one meets letterforms of many kinds during daytime and at night, on roads and in the cities. Lettering on a building is mostly for advertising or instruction. Lettering on highways is for information and must

한 줄 단락 띄우기+들여쓰기

들여쓰기는 새로운 단락이 시작하는 것을 나타내지만, 문장 전개에 따라 라인line(글줄)으로 구분하는 단락 띄우기도 있다. '리턴 키return key'를 두 번 눌러 한 줄을 띄우면 들여쓰기보다 명확하게 내용이 달라진다는 것을 보여줄 수 있다. 가능한 한 많은 문장을 넣고 싶을 때는 들여쓰기로 편집하는 방법이 가장 좋지만, 도판이나 사진이 들어간 해설집이나 카탈로그에는 관계성을 명확하게 보여주는 단락 띄우기가 효과적이다.

다만 단순히 리턴 키를 두 번 누르기만 하면 꽤 벌어져 보인다. 그럴 때는 한 줄 단락 띄우기를 넣은 다음 살짝 좁힌다.*

단락 띄우기와 들여쓰기를 함께 넣은 조판도 볼 수 있는데, 라인으로 나누면 명확하게 단락이 바뀌었는지 알 수 있으므로 단락 띄우기 후 첫 번째 글줄에는 들여쓰기를 넣지 않는다. 첫 번째 글줄 이외는 문장 속 내용 변화에 맞춰 단락을 바꾸고 들여쓰기 해도 된다.

*
서적의 경우 단락 띄우기 간격이 좁으면 각 페이지에 설정된 판면과 위아래 공백의 균형이 무너지거나 좌우 페이지 글줄의 나열이 불규칙적으로 뒤틀린다. 이럴 때는 한 줄 띄우기나 반 줄 띄우기를 넣는다.

11 머리글자

그림 1

ENGLISH travelers and writers of the sixteenth and seventeenth ce were quite as enterprising as their Continental contemporaries in about the coffee bean and the coffee drink. The first printed referenc fee in English, however, appears as chaoua in a note by a Dutchman, Paluda Linschoten's Travels, the title of an English translation from the Latin of a wo published in Holland in 1595 or 1596, the English edition appearing in Lon 1598. A reproduction made from a photograph of the original work, with the black-letter German text and the Paludanus notation in roman, is shown here

머리글자: 개러몬드 프리미어 프로 디스플레이Garamond Premier Pro Display
본문: 개러몬드 프리미어 프로 레귤러Garamond Premier Pro Regular

ENGLISH travelers and writers o were quite as enterprising as the about the coffee bean and the coff fee in English, however, appears as chaou

머리글자와 본문의 베이스라인이
정렬되지 않은 예

성경의 손글씨 사본에서 꽃을 피운 아름다운 머리글자는 이후 활판 시대 초창기에도 사용됐다. 문장의 첫머리에 넓은 공간을 확보해 첫 글자를 크게, 화려한 그림과 조합해 문장의 시작을 알렸다(130쪽).

기본적인 사용 방식은 머리글자의 상단과 본문 첫 번째 글줄의 글자 상단을 맞추고 머리글자의 하단은 본문 베이스라인에 맞춘다(그림 1). 기본적으로 머리글자에 맞는 본문의 글줄 수는 세 줄 이상이 바람직하다.

머리글자를 포함한 본문의 첫 번째 단어는 대문자로 조판하는 게 관습이며 I나 부정관사 A처럼 머리글자 자체가 첫 번째 단어로 올 때는 두 번째 단어도 대문자로 한다(그림 2). 대문자 대신 스몰캐피털을 사용해도 좋다. 광고나 잡지에서는 머리글자 바로 뒤에 소문자가 오기도 하나(왼쪽 그림) 일반적인 내용의 서적에서는 대문자를 사용한다. 두 단어 이상이나 첫 번째 줄을 모두 대문자나 스몰캐피털로 만든 경우도 있다(그림 3, 4). 몇 글자까지 대문자나 스몰캐피털로 할 것인지는 문장의 내용이나 저자의 의도에 따라 달라진다.

December is a month to mak enjoy the very best that foc to offer. Thanks to my love falls to me to decide what t I always make sure that I choose wir will notice, enjoy and hopefully rem

106

그림 2

I HAVE invented a method of teaching the ballet that elimi
and tedious training formerly considered necessary, and
for a stage appearance in the briefest possible length of
method is a perfect success is evidenced in the best theatres
have taken amateurs who never did a ballet step in their lives

그림 3

D EVISING A HISTORICAL framework is easy. You
only have to omit those historical facts that would
not fit in it. It will be necessary to leave out the vast ma-
jority of facts anyhow, so why not help history a little?
History is the art of impressing people by putting care-

세 단어를 스몰캐피털로 짠 예

그림 4

T HOMAS WILLIAM FAULKNER, TO WHOSE
efforts was due a further reduction of one hour
in 1794, was undoubtedly one of the most cap-
able men in the Trade Society during the last decade
of the eighteenth century. He was the son of a book-
binder. His father Thomas Faulkner (son of John

한 줄 전체를 스몰캐피털로 짠 예

그림 5

S OUS SON GILET orange de s
de la communication du groupe, a
ethnies de Guinée. Des couleurs vive
un peu de couleur locale pour faire p
bureau à l'entrée de l'usine, face
photographie de ses enfants restés e

그림 6

M edizin war der Tee zuerst, Geträ
Im achten Jahrhundert zog er
galanten Spielereien in das Reich
fünfzehnten Jahrhundert erhob ih
des Ästhetizismus, zum Teeismus.
gegründet auf die Verehrung des
schmutzigen Tatsachen des Alltag
und Harmonie, das Geheimnis de

글꼴 중에 제목용 서체가 있다면 머리글자에 사용해도 좋다.

또한 머리글자 뒤에 오는 본문을 오른쪽 그림처럼 글자의 모양에 맞춰 조절하는 경우도 있다.

머리글자의 형식은 전통적인 방식이지만 다른 스타일도 있다. 그림 5, 6처럼 머리글자를 위로 올리거나 왼쪽에 놓는 등 현대적인 느낌을 줄 수도 있다. 일러스트레이션이나 장식을 조합하거나 색깔을 사용해 시선을 끄는 방법은 광고나 잡지 등에서 효과를 볼 수 있다.

현대적인 머리글자의 사용법이나 아이디어는 자유롭게 떠올릴 수 있는 부분이므로 다양한 장식용 서체로 시도하길 바란다. 단 세련된 머리글자도 적절한 사용법인지 아닌지 구분해야 한다. 과도한 사용은 자제한다.

A ROMANTIC tale has been woven arc
Austria. When Vienna was besiegec
legend, Franz George Kolschitzk
preter in the Turkish army, saved the city a
coffee as his principal reward.

12 약물

쉼표

nnn, nn

세미콜론

nnn; nn

콜론

nnn: nn

마침표

nnn. nn

물음표

nnn? nn

느낌표

nnn! nn

'nnn' "nnn"

왼쪽이 작은따옴표, 오른쪽이 큰따옴표

'nnn "nnn" nn'
"nnn 'nnn' nn"

인용문 속에 인용한 말이 있는 경우. 위가 옥스퍼드 매뉴얼, 아래가 시카고 매뉴얼.

isn't ✕ isn't ◯

왼쪽의 수직따옴표는 타자기 시대에 큰따옴표 등을 대신해 사용했던 기호로 '멍청한 따옴표dumb quotes'라고도 불린다.

영문 조판에서는 문장을 쉽게 읽고 내용을 자연스럽게 이해할 수 있도록 다양한 약물을 사용한다.

● 구두점
쉼표<세미콜론<콜론<마침표 순으로 문장 속 휴식(구분)의 강약 차이를 나타낸다. 왼쪽 그림처럼 약물과 앞 글자와의 사이는 붙여 짜고 뒤에는 공백을 넣는다. 가끔 마침표 뒤에 공백을 넓게 띄우는 경우가 있는데 옛날 관습이다. 스페이스 키를 한 번만 누르면 충분하다. 프랑스어는 세미콜론과 콜론 앞뒤를 띄어 쓴다.

● 물음표, 느낌표
앞 글자와의 거리는 붙여 짠다. 프랑스어는 앞에도 낱말사이를 넣는다. 스페인어는 글의 처음과 마지막에 붙이고, 처음에는 반대 방향으로 쓴다.

프랑스어 물음표, 느낌표 nnn ? nnn !

스페인어 물음표, 느낌표 ¿nnn? ¡nnn!

● 따옴표(인용부호), 아포스트로피
따옴표는 본문 속에서 사람의 말을 인용할 때 사용한다. 작은따옴표와 큰따옴표 두 종류가 있으며 조판 매뉴얼(126쪽)에 따라 사용 방식의 차이가 있다. 독일이나 프랑스에서는 다른 약물을 사용한다.

독일어 따옴표(두 종류) »nnn« „nnn"

프랑스어 따옴표
(방향이 반대며 띄어 씀) « nnn »

아포스트로피는 소유격이나 생략을 나타낼 때 사용하며 작은따옴표처럼 오른쪽에 붙인다. 지금도 수직따옴표straight quotes를 볼 수 있는데 반드시 바른 형태의 따옴표를 사용한다. 키보드 입력 상태가 영문일 때 입력 방법은 다음과 같다.

작은따옴표 왼쪽 option + [오른쪽 option + shift + [
큰따옴표 왼쪽 option + @ 오른쪽 option + shift + @

● 괄호, 하이픈

괄호의 안쪽은 붙여 짜기, 바깥쪽은 단어와 같은 공간을 띄운다(오른쪽 그림). 괄호 뒤에 쉼표 등의 약물이 올 때는 낱말사이를 넣지 않는다.

하이픈 앞뒤는 원칙적으로 붙여 짜지만 공백을 미세하게 조절하기도 한다.

괄호나 하이픈 위치는 대문자와 소문자가 섞인 문장일 경우 가운데에 오도록 설정돼 있으나 대문자나 라이닝숫자만으로 표기한 글에 넣으면 아래로 내려가 보이므로 위치를 높여 조절한다. 단 대문자와 소문자가 섞인 긴 문장에는 조절하지 말고 그대로 사용하기를 추천한다.

* 쉼표, 마침표, 세미콜론, 콜론, 물음표, 느낌표, 하이픈, 닫힌 괄호는
 글줄머리에 넣지 않는다.

● 대시

엔대시en dash와 엠대시em dash 두 종류가 있다. 엔대시는 하이픈과 혼동하기 쉬우므로 주의해야 한다.* 키보드 입력 상태가 영문일 때 입력 방법은 다음과 같다.

엔대시 option + -
엠대시 option + shift + -

엔대시는 연월 같은 기간이나 시간, 장소에서 장소를 표시할 때 사용한다.* 이 경우 앞뒤에 공백을 넣지 않는다. 엔대시는 본문 중에서 잠시 쉬어야 할 때도 사용하며 이럴 때는 앞뒤에 공백을 넣는다.*

● 빗금

'A 또는 B'처럼 병렬하는 두 가지를 표기할 때 사용한다. 본문일 경우 앞뒤는 원칙적으로 붙여 짠다.

nn (nnn) nn
nn (nnn), nn
nnn-nnn
(NN) – (NN)
22-33 – 22-33

Adobe Garamond Regular	- — —	
Didot LT Roman	- — —	
Perpetua Regular	- — —	

* 하이픈과 대시의 길이나 두께는 글꼴에 따라 다르다.
 왼쪽부터 하이픈, 엔대시, 엠대시.

1957–1965
9:00 a.m.–3:30 p.m.
Paris–London

* 일본에서는 영문 중에도 대시 대신 물결표(~)를
 사용하는 경우를 볼 수 있는데 일반적이지 않다.

And – I don't really know.
And—I don't really know.

* 엠대시를 사용하기도 하며 이 경우에는 공백을 넣지
 않는다.

nnn/nnn

◆ 공백의 미세한 조정

물음표, 느낌표 앞이나 괄호 안, 빗금, 하이픈, 대시를 모두 붙여 짜면 문자정렬에 따라 답답해 보일 수 있으므로 공백을 삽입해 미세하게 조정한다.

staff? staff?
00-11 00-11
Tokyo–Osaka Tokyo – Osaka
food/habits food / habits
(highland) (highland)

13 리거처

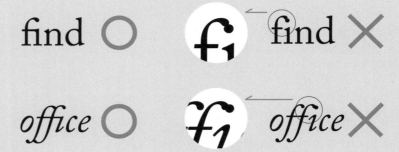

개러몬드 프리미어 프로 레귤러
Garamond Premier Pro Regular의 f 리거처

개러몬드 프리미어 프로 이탈릭
Garamond Premier Pro Italic의 f 리거처

find ○ 　 find ✕

office ○ 　 office ✕

*
금속활자에서는 f와 i의 점 부분이
겹쳐 틈이 생기거나 휘므로 fi 리거처가
필요했다.

두 개 이상의 글자를 하나로 합친 것을 리거처라고 한다.

fi, fl, ff, ffi, ffl은 f 리거처라 불리며 가장 많이 사용한다. f와 i의 점과 f와 f, l이 어색하게 이어지지 않도록 하나의 글리프로 준비돼 있다.* fi는 option + shift + [5], fl는 option + shift + [6]로 입력한다.

최근에는 글자를 입력하기만 해도 정확한 리거처로 자동 변환한다. 일정 수준의 문장을 짜기 위해 만들어진 글꼴이라면 보통 다섯 개의 f 리거처가 포함돼 있다. 글리프에서 확인해 보자.

단 글꼴에 따라 f와 i의 점을 처음부터 떨어뜨린 디자인의 리거처나 일부러 f 리거처가 없는 것도 있다. f와 i의 점이 겹치지 않아 어색함이 없다. 이를 구분하는 방법은 다른 글자사이와 비교해 균일하게 짜여 있는지 확인하는 것이다.

st, ct 리거처

st ct

ssion for architecture led him to mod-
queducts and fountains, make bridges
ents. Among these vast activities was
pal of which was that which stood in

중모음 독일어 자모의 ß(에스체트) ck, ch 리거처

Æ Œ æ œ ß = ʃ+s ck ch

하마다hamada체에 준비된 리거처(발췌)

fe ff fi fl ffi ffl ll ct et ot op of
on om sp ss st th tt

돌체dolce체에 준비된 리거처(발췌)

gg gg ll of pf ss on el str ti tt Th Classic Sauvignon

참고로 글리프에는 오른쪽처럼 비슷한 형태의 리거처가 들어 있는데,
이는 고전적인 형태의 긴 s(롱에스)의 리거처다. f 리거처가 아니므로 주의
해야 한다.

그 외에도 글꼴마다 다양한 리거처가 준비돼 있다. 고전적인 내용일
때는 st 리거처나 ct 리거처를 사용하기도 한다. 또한 그 나라의 언어에 해
당하는 중모음* 글자 Æ, æ(덴마크어, 노르웨이어), Œ, œ(프랑스어)나 독
일어 자모의 ß(에스체트, 긴 s와 짧은 s가 이어진 것) 등도 두 개의 리거처
가 붙어 하나의 글자가 됐다. 독일어 ck, ch는 글자 자체는 연결돼 있지 않
지만 두 개의 글자를 나열해 하나의 글자로 취급한다. 트래킹으로 글자사
이를 넓혀도 두 글자사이의 간격은 벌어지지 않는다.

최근 캘리그래피 이미지 서체에서는 더욱 자연스럽게 연결돼 보이기
위해 다양한 리거처를 만들어놓는다. 캘리그래퍼가 됐다는 생각으로 즐겁
게 리거처를 사용해 보자.

fi fl ff ffi ffl
ʃi ʃl ʃʃ ʃʃi ʃʃl

긴 s의 리거처

*
동일 음절 안에 연속된
두 개의 모음.

조이닝 스크립트

Palace Script Linoscript Zapfino

Brush Script **Mistral** Caflisch Script

PALACE ✕ **MISTRAL** ◯

script ✕ CAFLISCH SCRIPT ◯

논조이닝 스크립트

Legend **Choc** Ondine Present

스크립트체는 크게 두 가지로 분류한다. 글자선이 연결된 조이닝 스크립트와 떨어진 논조이닝 스크립트 두 종류다.

조이닝 스크립트는 대문자만으로 단어를 짜서는 안 된다. 가끔 간판이나 문장 속에서 볼 수 있지만 가능한 한 피해야 한다. 약어를 보통 대문자로 쓸 때도 모든 스펠링을 써 가능한 한 피한다. 단 미스트랄Mistral과 카플리슈 스크립트Caflisch Script는 예외로 조이닝 스크립트에서도 대문자만으로 표기가 가능하다.

광고에서 조이닝 스크립트의 글자사이를 띄운 조판을 가끔 보게 되는데 일본어의 초서체를 한 글자씩 떨어뜨려 놓은 듯한 어색함이 느껴진다.

예전에는 손글씨 글자를 금속활자로 만드는 데 많은 제약이 있었지만 오늘날 디지털 환경에서는 손으로 쓴 글자의 우아함과 대담함을 살린 스트립트체가 많다.

전통적인 조이닝 스크립트는 초대장, 졸업장처럼 우아함을 연출할 때 자주 사용한다(154쪽). 광고나 패키지에서도 스크립트체는 자주 사용하며 로고나 제목에서 사용하기도 한다.

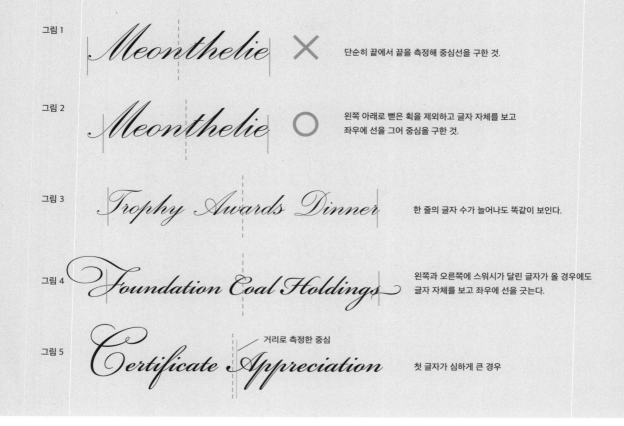

그림 1 *Meonthelie* ✕ 단순히 끝에서 끝을 측정해 중심선을 구한 것.

그림 2 *Meonthelie* ◯ 왼쪽 아래로 뻗은 획을 제외하고 글자 자체를 보고 좌우에 선을 그어 중심을 구한 것.

그림 3 *Trophy Awards Dinner* 한 줄의 글자 수가 늘어나도 똑같이 보인다.

그림 4 *Foundation Coal Holdings* 왼쪽과 오른쪽에 스워시가 달린 글자가 올 경우에도 글자 자체를 보고 좌우에 선을 긋는다.

그림 5 *Certificate Appreciation* 거리로 측정한 중심 / 첫 글자가 심하게 큰 경우

스크립트체는 가운데맞추기를 하는 경우가 많은데 단순히 끝에서 끝을 측정해 중심을 재면 삐뚤어져 보일 때가 있다(그림 1). 서체나 글자 자체의 획에 따라 달라질 수 있지만 글줄머리가 대문자에 획이 왼쪽 아래로 뻗은 경우가 많고(M, T, I 등), 글줄 끝은 소문자로 끝나는 경우가 많으므로 왼쪽 아래로 뻗은 획을 제외한 왼쪽 선을 기준으로 중심을 구한다. 이 경우는 중심이 오른쪽으로 이동한다(그림 2, 3).

더욱 화려한 스워시swash 레터(114쪽)를 사용할 때도 스워시 부분은 제외하고 글자 자체가 어디에 있는지 확인한 다음 중심을 찾는다(그림 4).

또한 첫 글자가 큰 경우에는 글자의 무게감이 느껴지므로 균형을 잡고 중심을 살짝 왼쪽으로 이동시킬 필요가 있다(그림 5).

스워시 레터

A B C D E F G H I J K L M N O P Q R S T U V W X Y Z k v w

어도비 캐슬론 프로 이탤릭
Adobe Caslon Pro Italic

PENNY BLACK ?

PENNY BLACK ○

Penny Black ○

이탤릭체는 손으로 쓴 글자를 바탕으로 만들었기에 캘리그래피적으로 글자 선을 늘어뜨린 글자가 있다. 스워시 레터라고 하며 우아한 이미지를 연출할 수 있다.

위 그림처럼 대문자 첫 번째 글자 획을 길게 늘어뜨리거나 글씨의 마지막 획 테일을 우아하게 늘인다. 기본적으로 말머리에 사용하지만 K처럼 첫 번째 획에 장식할 부분이 없어 테일을 오른쪽으로 길게 늘어뜨리는 등 말꼬리에서 사용하기도 한다. 소문자 스워시 레터도 있다.

스워시 레터를 대문자만으로 조판하지 않도록 한다. 가끔 길거리에서 잘못 사용된 간판을 볼 수 있는데, 우아함을 연출하려던 스워시 레터가 오히려 생뚱맞은 느낌을 준다.

소문자의 마지막 획을 길게 늘어뜨린 글자를 터미널 레터라고 하며 글줄 끝에 사용해 글줄길이를 맞추거나 단어의 끝을 알리는 역할을 한다. 스크립트체나 일반 로만체 중에도 터미널 레터가 있는 게 있다. 말꼬리 전용으로 사용하며 말머리, 가운데에는 사용하지 않는다. 글 중간에 불필요한 공간이 생기기 때문이다.

a d e h k m n r t t u

개러몬드 프리미어 프로 이탤릭
Garamond Premier Pro Italic

a d e h m n r t t u z

개러몬드 프리미어 프로 레귤러
Garamond Premier Pro Regular

자피노Zapfino 터미널 레터(발췌)

a a e e e n n t

elegant ✕ elegant ○

비컴bickham 터미널 레터(발췌)

e e e e e

Dear Uncle,

f f f f

half-and-half

eck my Lingring here
r ----- I'll strait away,
of the Senate meet
h th' Events of War,

실제 동판인쇄물에는 다양한 터미널 레터가
사용됐다.

비컴 말머리 전용 터미널 레터(발췌)

e e e e

established in 1834

f f

formal party

터미널 레터 중에는 반대로 첫 번째 글자 획을 길게 늘어뜨린 소문자
말머리 전용 문자도 있다.*

스워시 레터나 터미널 레터를 남발하면 산만해지므로 신중하게 사용
해야 한다. 캘리그래피 표현법을 이해하면 자연스럽게 적용할 수 있으므로
캘리그래피 책이나 잡지를 훑어보며 사용법을 몸에 익히도록 하자.

*
왼쪽 페이지 위 그림의
소문자 v, w도
말머리 전용 글자다.

그림 1

"Practice makes perfect", as th
goes, and calligraphy is no e:
practice and more practice w
playing, bring mastery of the

"Practice makes perfect", as th
goes, and calligraphy is no e:
practice and more practice w
playing, bring mastery of the

내어쓰기를 하면 글줄머리가 정렬된다.

그림 2

ever been confined
nts and certificates,
: jackets and inscri-
a leisure pastime as
aphy we have been
ears has awakened

쉼표, 하이픈 부분이 움푹 들어가 보인다.

ver been confined
nts and certificates,
: jackets and inscri-
leisure pastime as
phy we have been
ears has awakened

내어쓰기 한 상태

This book / led 'a collec-
tion of my / f letterpress
studies by a / rn typogra-
phy. This is / ing printer,

인디자인에서 영문의 글줄머리와 글줄
끝을 내어쓰기 할 때는 [문자] 메뉴의
[스토리]에서 [시각적 여백 정렬]을
체크해 울퉁불퉁한 부분을 정렬한다.
개념은 64쪽의 시각보정과 같다.

본문 글줄머리에 A, J, T, V, W, Y 등 글자 요소의 일부가 왼쪽으로 튀어나와 있는 글자나 따옴표가 있을 때는 이 부분이 움푹 들어가 보인다. 양끝맞추기에 글줄 끝을 맞출 때도 따옴표, 하이픈, 마침표, 쉼표가 있으면 그 부분만 들어간 것처럼 보인다(그림 1, 2). 글줄머리나 글줄 끝의 약물이 바깥쪽으로 튀어 나가 보이게 시각적으로 열을 맞춘다. 이것을 내어쓰기hanging라고 한다. 그림 2의 아래처럼 판면에서 하이픈과 마침표를 그대로 바깥으로 내보내는 방법과 왼쪽 그림처럼 절반만 내보내는 방법이 있지만 나는 전체를 내보내는 방법보다는 절반만 내보내는 것을 추천한다.

포스터나 패키지처럼 글줄이 여러 개 들어간 조판은 더욱 눈에 두드러지므로 반드시 조절한다. 서적 인쇄의 경우는 수백 페이지 전체를 조절하기에는 작업량이 방대해 예전에는 미세한 조절까지는 하지 못했지만, 지금은 조판 소프트웨어*에서 내어쓰기를 할 것인지 선택해 결정할 수 있다.

116

17 글줄길이

What Gutenberg did was to invent typecasting and mass production. For the first time in history a true technical system of mass production was applied: from a punch (the patrix) cut in steel, a mold (the matrix) was produced. A variable instrument, the original core of Gutenberg's invention, made it possible to produce letters in in whatever quantity with the utmost pre-

글줄길이가 매우 짧은 문장.
글줄을 계속 바꾸므로 문장이 일정한 속도로
머리에 들어오지 않는다.

What Gutenberg did was to invent typecasting and mass production. For the first time in history a true technical system of mass production was applied: from a punch (the patrix) cut in steel, a mold (the matrix) was produced. A variable instrument, the original core of Gutenberg's invention, made it possible to produce letters in whatever quantity with the utmost precision. The entire complex of Gutenberg's invention also included the alloy used for casting, the system of justifying, the press and the special ink for the printing of his books. From Gutenberg's time to the year 1500 – that is, a period of almost fifty years – there were more than 1,000 printers in some 200 places in Europe. Over 35,000 works some quite voluminous, were printed during the incunabula period, with an overall total of 10 to 12 million copies. This figure is astonishing indeed when we bear in mind that cultural life was restricted in those days to monasteries and the courts of rulers, and that only a very small percentage of the population of Europe could read. We may state that modern times began with the distribution of books, and that here began a revolution of the human mind. The printing of books prepared the ground

글줄길이가 매우 긴 문장. 이 정도로 길이면 다음 글줄로 이동할 때
어디까지 읽었는지 알기 어렵다.

'바람직한 글줄길이는 얼마인가요?'라는 질문을 자주 받는다. 한 줄에 단어 수는 몇 개가 좋은가라는 개념*이지만 글꼴, 크기, 단어의 길이에 따라 달라지므로 단어 수는 어디까지나 기준에 불과하다. 영어를 잘 몰라도 눈으로 문장을 읽는다. 다음 글줄로 이동할 때 시선이 불편해지는 길이를 찾는다. 나는 잘 만들어진 조판을 만나면 습관처럼 바로 단어 수를 센다.*

 작은 글자로 쓴 긴 글줄길이나 큰 글자로 쓴 짧은 글줄길이는 지면과 판면 크기의 관계(122쪽)가 좋아도 읽기 힘들다. 또한 글줄길이가 짧은데 글줄사이를 넓게 주면 판면에 여백이 생겨 문장이 산만해진다. 반대로 글줄길이가 긴 경우에는 글줄사이를 넓게 설정해도 균형을 유지할 수 있다. 이럴 때 평균적으로 들어가는 단어 수를 기억해 두면 자연스럽게 적절한 단어 수와 글줄길이를 알게 된다.

* 일반적으로 10단어에서 12단어 정도가 읽기 쉽다고 한다.

* 단어 수를 셀 때 긴 단어와 짧은 단어가 있다. 특히 I와 a는 자주 나오는 단어로 이 단어를 하나의 단어로 세면 눈으로 보는 느낌과 실제 단어 수에 차이가 생긴다. 나는 I와 a는 0.5단어로 센다. I와 a가 세 개라도 한 단어, 네 개면 두 단어. 세 줄에서 다섯 줄 정도 세어 평균을 낸다.

18 왼끝맞추기의 줄바꿈

그림 1 가장 긴 줄과 가장 짧은 줄의 차이가 작아 읽기 편한 조판 예

Abroad, the work of finance has been even more advantageous
to mankind, for since it has been shown that international finance
is a necessary part of the machinery of international trade, it fol-
lows that all the benefits, economic and other, which international
trade has wrought for us, are inseparably and inevitably bound up
with the progress of international finance. If we had never fertil-

O

글줄길이의 차이가 지나치게 큰 조판 예

Abroad, the work of finance has been even more advantageous to
mankind, for since it has been shown that international
finance is a necessary part of the machinery of international
trade, it follows that all the benefits, economic
and other, which international trade has wrought for us, are inseparably
and inevitably bound up with the progress of international

?

왼끝맞추기 조판은 낱말사이가 고르기에 조화롭고 아름답다. 하지만 서적이나 카탈로그의 본문 조판에서 글줄길이의 차이가 크면 조판의 모양이 나빠질 뿐 아니라 가독성도 떨어진다(그림 1).

왼끝맞추기는 어디에서 글줄을 바꿔야 하는지, 어떻게 글줄을 바꿔야 하는지를 정확하게 판단하기 어렵다는 이유로 일본에서는 멀리하는 경향이 있다. 양끝맞추기는 하나의 덩어리로 레이아웃하기 쉽고 텍스트 프레임을 속에 입력하기만 하면 되니 편하게 선택할지도 모른다. 하지만 왼끝맞추기를 잘 활용하면 양끝맞추기보다 훨씬 깔끔한 조판을 만들 수 있다. 모던한 느낌 때문에 해외에서는 다양한 분야에서 자주 사용한다.

이번에는 양끝맞추기의 기본적인 개념을 소개한다. 실제 조판 소프트웨어에 글줄이 바뀌는 위치(글줄길이)를 지정해 입력하면 대략적이지만 이상에 가까운 줄바꿈 작업을 해준다. 다만 자동으로 설정했다고 해서 전체를 맡기면 안 되고 반드시 눈으로 직접 확인해야 한다.

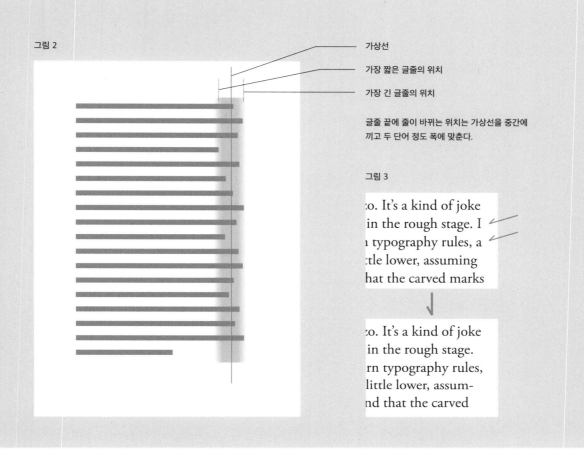

그림 2

가상선

가장 짧은 글줄의 위치

가장 긴 글줄의 위치

글줄 끝에 줄이 바뀌는 위치는 가상선을 중간에
끼고 두 단어 정도 폭에 맞춘다.

그림 3

to. It's a kind of joke
in the rough stage. I
typography rules, a
tle lower, assuming
hat the carved marks

to. It's a kind of joke
in the rough stage.
rn typography rules,
little lower, assum-
nd that the carved

최신 조판 소프트웨어를 사용하지 않거나 몇 줄밖에 안 되는 짧은 문장일 때는 다음처럼 생각한다. 긴 글줄과 짧은 글줄의 차이가 대략 두 단어*, 이 이상 차이가 있을 때는 몇 줄 앞에서부터 조절해 크게 벌어지지 않게 한다 (그림 2).

또한 글줄 끝에 마침표나 쉼표 뒤에 a, I, It 등 짧은 단어만 있는 조판을 볼 수 있는데 배려가 부족함이 여실히 드러나는 부분이다. 짧은 단어는 다음 줄로 넘겨도 큰 영향을 주지 않는다(그림 3).

하이프네이션은 양끝맞추기에서만 사용해야 한다고 생각하는 사람이 있는데 왼끝맞추기에서도 하이프네이션을 사용한다. 어려워하는 하이프네이션 위치는 조판 소프트웨어 속 영어 사전 기능에 탑재되어 있으니 자동 하이프네이션 기능을 사용하면 된다. 원고를 수정해도 자동으로 들어간 하이픈은 남지 않는다(수동으로 입력한 하이픈은 남는다). 일반 조판에서는 하이프네이션 설정이 필수이지만 광고 같은 단문에서는 하이픈을 가능한 한 사용하지 않는다.

* it이나 a처럼 매우 짧은 단어나 길이가 긴 단어도 있으므로 반드시 두 단어라고 딱 잘라 말할 수는 없다. 어디까지나 기준이다.

그림 4 시의 조판 예

SONETTO

DI VINCENZO JACOBACCI

DI PARMA

DOTTORE DI LEGGE.

Quante volte varcasti, Eroe Sovrano,
L'Alpe e vedesti l'Itale contrade,
Attonita ammirò la nostra etade
Grand'opre di tuo senno e di tua mano:

E s'oggi riedi nel Lombardo piano
Quando per Te l'altrui possanza cade,
Montenotte, Marengo, e l'altre rade
Geste fan prova che non riedi invano.

Che volgi in mente alti destini è fama,
Ed il potere e lo splendor vetusto
Torni all'Italia che l'attende brama.

Già Te d'allori trionfali onusto,
Colti sul fior degli anni, il Mondo chiama
Nuovo Alessandro in guerra, in pace Augusto.

*
일률적으로 조절하면
낱말사이만 바뀐다.

여러 글줄에 걸쳐 하이픈이 반복되고 어떤 방법을 써도 해결되지 않을 때는 낱말사이나 줄바꿈 위치를 조절하는데, 해당 글줄에서 해결되지 않는다면 두세 번째 줄 앞, 혹은 더 앞줄부터 조절한다. 마침표 뒤를 살짝 당기는 미세한 조절로 해결되기도 한다. 트래킹 설정으로 전체를 한 번에 좁히거나 벌리는 방법은 소문자 글자사이까지 영향을 미치므로 피한다.*

시를 조판할 때는 문장을 읽는 속도와 내용에 따라 줄바꿈 위치가 바뀌기에 글줄길이의 차이가 다른 조판보다 크다(그림 4, 137쪽). 광고에 들어가는 카피 문구도 내용에 맞춰 적절한 곳에서 줄바꿈 하는 게 좋다.

19 짧은 문장의 줄바꿈 위치

Working toward a Sustainable Society and a Healthier Envi-
ronment

글줄길이가 눈에 띄게 다르다.
표제에 하이프네이션을 넣었다.

Working toward a Sustainable Society
and a Healthier Environment

Consolidated Financial Report for the Third
Quarter Ended December 31, 2018

명사와 그것을 수식하는
형용사가 떨어져 있다.

Consolidated Financial Report for the
Third Quarter Ended December 31, 2018

표제나 카피 문구처럼 짧은 문장이 한 줄에 담기지 않을 때 어디에서 줄을 바꿔야 하는지 잘 모르겠다는 말도 자주 듣는다. 핵심은 오해가 생기지 않은 장소에서 끊는다, 글줄길이의 균형을 생각한다, 이 두 가지다. 실제로 소리를 내서 읽어보고 글줄길이의 균형을 보며 의미가 자연스러운 장소에서 끊는다. 요점과 주의할 사항은 다음과 같다.

- 쉼표, 마침표, 물음표나 느낌표 등 구두점 뒤에서 끊는다.
- 생략과 사이를 나타내는 대시* 뒤에서 끊는다.
- 주어와 동사, 명사와 그것을 수식하는 형용사는 가능한 한 떨어뜨리지 않는다. 인명(이름이나 성) 등 연결성이 강한 단어도 마찬가지다.

더욱이 제목이나 표제에는 하이프네이션을 넣지 않는다.* 전치사(in, on, for 등), 접속사(and, or, but 등), 정관사(the) 등은 문맥과 사용하는 장소에 따라 앞뒤에서 끊을 때도 있으므로 일관적으로 말할 수 없다. a나 an의 부정관사는 다음 줄로 넘기는 편이 좋다. 어쨌든 문장의 내용에 따라 그때그때 판단해야 한다. 고민될 때는 저자나 의뢰인에게 물어보자.

*
대시는 항목 첫머리에
붙이는 등 글줄머리에
사용하기도 한다(173쪽).

*
고유명사나 하이픈이 들어 있는
단어도 글줄을 넘기지 않는다(98쪽).

?

판면

list of great printers and famous personalities: Gutenberg, Randolt, Bodoni and William Morris. Each represents his age as a creator and shows the taste and the spirit of his time.

About 1440, according to many technical studies, Gutenberg invented the art of printing at Mainz, beginning with the first contemporary report in the Cologne Chronicle of 1499. But Gutenberg did not invent printing. From the year 868, fifty years after the death of Charlemagne in Europe, there had been printed books in China. These, however, were in the form of rolls, and were produced without the use of movable types. Cicero, who lived from 106 to 43 B.C., had a vision of printing by means of single letters Let me quote a passage from his book De Natura Deorum: 'He who believes this (that a world full of order and beauty could be formed by the fortuitous concourse of solid and individual bodies) may as well believe that a great quantity of the one-and-twenty letters, composed either of gold or any other matter, thrown upon the ground, would fall into such order as to form the Annals of Ennius'. Remember this was written 900 years before the appearance of Chinese printing 1,500 years before Gutenberg made his first prints around 1445, the Chinese were already beginning to print their great edition of the Tao Canon, which they finished in 1607 (after 162 years, and in 5,485 volumes). It is said that in Korea books were printed with single characters as early as 1392 – a century before Columbus arrived in America, fifty years before Gutenberg.

What Gutenberg did was to invent typecasting and mass production. For the first time in history a true technical system of mass production was applied: from a punch (the patrix) cut in steel, a mold (the matrix) was produced. A variable instrument, the original core of Gutenberg's invention, made it possible to produce letters in whatever quantity with the utmost precision. The entire complex of Gutenberg's invention also included the alloy used for casting, the press and the special ink for the printing of his books.

From Gutenberg's time to the year 1500 – that is, a period of almost fifty years – there were more than 1,000 printers in some 200 places in Europe. Over 35,000 works some quite voluminous, were printed during the incunabula period, with an overall total of 10 to 12 million copies. This figure is astonishing indeed when we bear in mind that cultural life was restricted in those days to monasteries and the courts of rulers, and that only a very small percentage of the population of Europe could read.

We may state that modern times began with the distribution of books, and that here began a revolution of the human mind. The printing of books prepared the ground for education on a broad basics, spreading progressively to all social classes. The diffusion of technical and social knowledge was possible only through the invention of the art of printing, as was the propagation of the Christian faith by means of the Bible printed in various languages. The Bible very soon became the household book of the masses. The invention of printing conveyed great discoveries and deepened knowledge of foreign countries. It led to spiritual revolutions, the Reformation, the French Revolution, and in this century to the theories of Einstein.

Gutenberg made his first prints around 1445, the Chinese were already beginning to print their great edition of the Tao Canon, which they finished in 1607 (after 162 years, and in 5,485 volumes). It is said that in Korea books were printed with single characters as early as 1392 – a century before Columbus arrived in America, fifty years before Gutenberg.

What Gutenberg did was to invent typecasting and mass production. For the first time in history a true technical system of mass production was applied: from a punch (the patrix) cut in steel, a mold (the matrix) was produced. A variable instrument, the original core of Gutenberg's invention, made it possible to produce letters in whatever quantity with the utmost precision. The entire complex of Gutenberg's invention also included the alloy used for casting, the system of justifying, the press and the special ink for the printing of his books.

From Gutenberg's time to the year 1500 – that is, a period of almost fifty years – there were more than 1,000 printers in some 200 places in Europe. Over 35,000 works some quite voluminous, were printed during the incunabula period, with an overall total of 10 to 12 million copies. This figure is astonishing indeed when we bear in mind that cultural life was restricted in those days to monasteries and the courts of rulers, and that only a very small percentage of the population of Europe could read.

We may state that modern times began with the distribution of books, and that here began a revolution of the human mind. The printing of books prepared the ground for education on a broad basics, spreading progressively to all social classes. The diffusion of technical and social knowledge was possible only through the invention of the art of printing, as was the propagation of the Christian faith by means of the Bible printed in various languages. The Bible very soon became the household book of the masses. The invention of printing conveyed great discoveries and deepened knowledge of foreign countries. It led to spiritual revolutions, the Reformation, the French Revolution, and in this century to the theories of Einstein.

사방의 여백이 마진

판면과 용지의 균형, 인쇄 위치도 중요한 문제다. 조판이 좋아도 지면의 크기와 판면의 균형이 나쁘면 가독성에 영향을 준다. 판면을 둘러싼 사방의 여백을 마진이라고 한다.

지면의 크기는 A4 규격(210×297mm)으로 설명한다. 최근 들어 규격 외 크기의 인쇄물도 증가하고 있지만 기본 개념은 같다.

● 지면과 판면의 면적량
지면과 판면의 면적을 계산해 백분율로 정하는 방법이다. 서적 인쇄는 50% 정도가 기준이지만 최근에는 판면이 조금 더 큰 인쇄도 늘어나는 추세다. 문장의 양과 내용(현대적인 내용인가 전통적인 내용인가)에 따라서도 좌우된다. 천천히 읽어야 하는 문학서나 아동서는 마진이 비교적 넓지만, 실무적 내용이 담긴 책은 문장의 양을 중시하는 편이어서 좁게 설정한다.

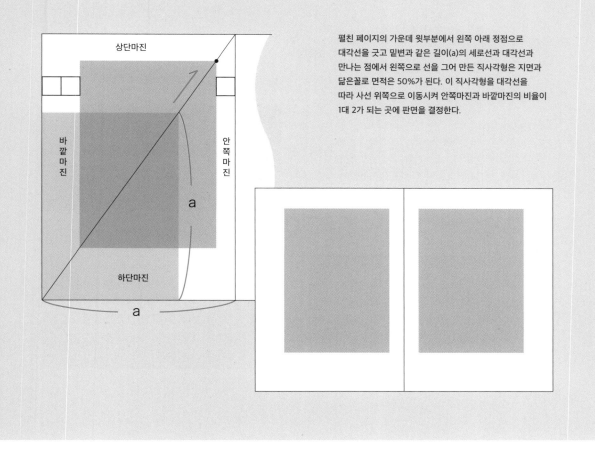

펼친 페이지의 가운데 윗부분에서 왼쪽 아래 정점으로 대각선을 긋고 밑변과 같은 길이(a)의 세로선과 대각선과 만나는 점에서 왼쪽으로 선을 그어 만든 직사각형은 지면과 닮은꼴로 면적은 50%가 된다. 이 직사각형을 대각선을 따라 사선 위쪽으로 이동시켜 안쪽마진과 바깥마진의 비율이 1대 2가 되는 곳에 판면을 결정한다.

● 지면과 판면의 위치

판면 위치의 레이아웃 스타일은 시대마다 다양하다. 위 그림은 판면이 50%인 경우의 계산 방식으로 안정된 느낌을 준다. 오른쪽 그림은 중세 사본의 판면 계산 방식 중 하나로 판면이 조금 더 작다.

그 외에도 다양한 계산 방식이 있으나 원칙적으로 마진은 '안쪽마진<상단마진<바깥마진<하단마진' 순서로 커진다고 이해하면 된다.

또한 제본 형태에 따라 안쪽마진이 달라지므로 보이는 부분도 달라진다. 내용과 문장의 양을 고려해야 하니 앞에서 설명한 방법은 어디까지나 기준으로 두고 직접 최적의 면적과 위치를 정한다.

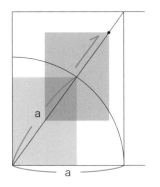

중세 사본에서는 마진이 넓어 그곳에 장식을 그리는 경우가 많았다.

y

This firm, which was purchased by Patric de Ladoucette of Château du Nozet in 1980, is particularly famous for the potential longevity of its sparkling Vouvray.

바우어 보도니 로만Bauer Bodoni Roman

This firm, which was purchased by Patric de Ladoucette of Château du Nozet in 1980, is particularly famous for the potential longevity of its sparkling Vouvray.

바우어 보도니 로만을 그대로 반전

This firm, which was purchased by Patric de Ladoucette of Château du Nozet in 1980, is particularly famous for the potential longevity of its sparkling Vouvray.

개러몬드 프리미어 프로 세미볼드
Garamond Premier Pro Semibold로 변경

This firm, which was purchased by Patric de Ladoucette of Château du Nozet in 1980, is particularly famous for the potential longevity of its sparkling Vouvray.

옵티마 노바 레귤러Optima Nova Regular로 변경

조판과 직접적인 관계는 없지만 '색'도 타이포그래피의 중요한 요소다. 글자 색, 배경 색, 용지 종류의 조합이 조판의 완성도를 크게 좌우한다.

서적 인쇄에서 글자 색은 대부분 검은색이다. 용지 색인 흰색이나 옅은 크림색과 강력하게 대비돼 글자선을 명확하게 확인할 수 있어 가독성이 중요한 장문 인쇄물에 가장 적합하다.

빨간색은 주의를 끄는 색이지만 가독성이 떨어진다. 채도가 높아 긴 문장을 읽으면 피로감이 쌓인다. 하지만 표제나 캐치프레이즈 등 짧은 문장을 강조하고 싶을 때 사용하면 효과적이다. 파란색과 갈색도 긴 문장에는 적합하지 않지만, 감청색이나 짙은 갈색을 쓰면 채도가 떨어지는 만큼 읽기 편하다.

검은색 이외의 색을 쓸 때는 될 수 있으면 한 가지 색으로 정해 1도 인쇄를 한다. 4도 인쇄로 망점을 겹쳐 글자에 색을 입히는 인쇄를 가끔 볼 수 있는데 살짝만 방향이 틀어져도 가독성이 떨어진다. 검은색 1도 인쇄라도 망점판으로 만드는 방법은 피한다.

검은색이나 짙은 색의 바탕색에 글자를 흰색으로 넣으면 얇은 글자선

생명보험이나 신용카드 등의 계약 사항을 매우 작은 글씨에 회색 혹은 망점으로 인쇄한 것을 볼 수 있다. 중요한 정보를 일부러 읽기 어렵게 만들 필요가 있을까?

이 가려질 우려가 있다. 어쩔 수 없이 흰색을 써야 한다면 두꺼운 글꼴을 사용하고 로만체보다는 산세리프체처럼 가로가 두꺼운 서체를 사용하거나, 크기를 살짝 키우거나, 글자를 조금 두껍게 하는 등의 다양한 아이디어가 필요하다.

과한 무늬나 복잡한 그림 위에 들어가는 글자는 흰색을 쓰지 않는다. 디자인적으로 필요하다면 색면을 메우거나 글자 배경을 살짝 어둡게 하는 방법 등 가독성을 높이기 위한 고민이 필요하다.

카탈로그나 팸플릿 등 광택이 있는 용지에 보도니Bodoni처럼 모던페이스 계열 서체를 사용하면 헤어라인세리프가 종이 광택의 영향을 받아 가독성이 떨어진다. 서체 선택은 용지와의 궁합까지 생각해서 결정한다.*

활판인쇄 시대는 마지널 존 (그림선 윤곽에 잉크가 밀려 나온 부분)을 의식해 글자선을 가늘게 설계했지만, 아트지가 등장하면서 선이 가늘면 용지의 번들거림에 의해 글자선이 묻히게 돼 카탈로그 등에서 사용하는 활자는 세리프나 글자선을 두껍게 만들었다. 현재는 오프셋 인쇄가 주류고 디지털폰트에서는 이런 조정이 필요하지 않다.

3-3 ● 조판 매뉴얼

통칭 『시카고 매뉴얼The Chicago Manual of Style』 『옥스퍼드 매뉴얼New Oxford Style Manual』이라고 불리는 영문 조판 설명서를 알고 있는가? 일반적으로 미국식 영어는 시카고 매뉴얼, 영국식 영어는 옥스퍼드 매뉴얼을 참고한다. 얼마 전까지 '영어의 조판 가이드라고 하면 옥스퍼드(룰)'라고 할 정도로 유명했지만, 최근에는 시카고 매뉴얼을 따르는 경우도 많다.

그렇다면 조판 매뉴얼은 어떻게 만들어진 걸까? 예를 들어 옥스퍼드 매뉴얼의 경우, 약 400년의 전통이 있는 옥스퍼드대학교는 교육·연구 기관이다. 연구 성과를 발표하기 위해 대학 출판국은 논문을 책으로 만들어야 했다. 논문을 금속활자로 조판할 때 원고는 모두 손글씨였다. 지금처럼 문장 작법이 정비돼 있지 않았기에 약물을 쓰는 방법, 생략 기호를 쓰는 방법이 전부 달라 조판 현장에서는 많은 혼란을 겪었다. 이때 옥스퍼드대학 출판국이 연구자에게 통일된 표기로 논문을 작성하라고 제안한 게 옥스퍼드 매뉴얼의 시작이다. 매우 합리적이고 우수한 매뉴얼이었기에 수많은 대학과 출판 기관에서도 이 매뉴얼을 사용했다. 마찬가지로 미국에서는 시카고대학출판국의 시카고 매뉴얼이 우수했고 이것도 많은 대학과 출판 기관에서 사용 중이다.

물론 영어 표현은 유사하지만 제한된 범위 안에서 두 개의 매뉴얼에는 차이가 있다. 예를 들어 따옴표(인용부호)의 사용 방식(108쪽), 관습적인 약어 등에 마침표를 넣을 것인지 말 것인지 등이다.

어떤 매뉴얼이든 언제나 같을 순 없다. 언어는 생물이다. 시대와 생활 습관에 따라 언어도 조판도 변한다. 변칙이 있다는 점도 기억하길 바란다. 이런 책은 안내(매뉴얼)이자 지침서이지 규칙이 아니다. 게다가 조판 매뉴얼은 이 두 가지만 존재하는 게 아니다. 대학뿐 아니라 출판사, 잡지사, 신문사, 통신사, 웹에서도 독자적 기준이 마련돼 있다.*

중요한 것은 의뢰인 저자와 자주 소통하고 어느 매뉴얼을 근거로 할 것인가 등의 기준을 정하는 데 있다. 그리고 하나의 작업 안에서는 기준을 통일하는 것이다.

*
영어 잡지 《이코노미스트The Economist》나 《뉴욕타임스The New York Times》의 규칙house rule은 일반 서적으로 판매되고 있다.

타자기의 영향

타자기를 아는가? 워드프로세서와 컴퓨터가 등장하면서 타자기의 역할은 끝이 났고 지금은 쉽게 찾아보기 힘들다. 왜 이 이야기를 하냐면 이 책에서 다루는 문제 중 몇 가지는 타자기를 사용하던 시절의 관습에서 왔기 때문이다.

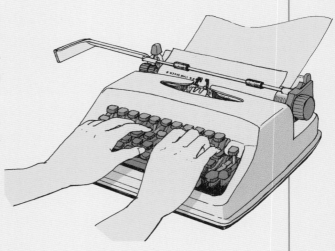

현재 컴퓨터의 워드프로세서는 입력한 문장이 그대로 인쇄원고가 되지만 당시의 타자기는 필기도구에 불과했다. 입력하는 글자 종류에도 한계가 있어 본래 맞는 글자가 아니어도 어쩔 수 없이 사용해야만 했다. 원고를 인쇄물로 제작할 때 나와 같은 조판공 혹은 오퍼레이터가 앞뒤 문맥을 보고 알맞게 선택해서 바꿨다.

이번에는 타자기의 '잘못된' 영향을 정리했다.

● 들여쓰기 다섯 글자 분량의 공백
타자기 교본에 따라서는 여덟 글자를 띄우기도 하는데 단락이 바뀌는 부분을 확실하게 표시하기 위해서였다. 그런데 이 말이 와전된 듯하다. 일반 인쇄물에 함부로 적용해서는 안 된다.

● 수직따옴표
타자기로 칠 수 있는 글자 수가 적었기에 수직따옴표(')(")로 따옴표나 아포스트로피를 대신했다. 악센트를 붙이고 싶을 때는 글자 위에 수직따옴표를 친다. 양음부호(´)나 억음부호(`)로 구별하지 않아도 괜찮다! 우수한 조판공은 앞뒤 문맥을 보고 적절한 악센트를 분별한다.

● 마침표 뒤에 스페이스 두 번 넣기
쉼표 뒤에는 스페이스를 한 번 넣지만 마침표 뒤에는 명확하게 끝났음을 알려주기 위해 두 번 넣는다. 지금도 이 습관이 남아 있는지 해외에서 받은 메일에 가끔 두 번 넣는 사람이 있다.

● 숫자는 한 가지 종류
라이닝숫자만 있고 키보드에 0과 1이 없는 경우도 있다. 0과 1은 대문자 O와 I로 대체했다.

● 하이픈을 두 번 넣어 긴 대시로
하이픈라도 대부분 엔대시로 보일 때가 많다. 두 번 넣으면 엠대시처럼 된다. 중간에 잘린 선이 들어간다.

● 하이픈로 밑줄을
이탤릭을 사용할 수 없었기에 밑줄로 강조 표현을 하고 싶을 때는 고무롤러(종이 전송용 손잡이)를 살짝 돌려 인쇄한 글자 아래에 하이픈을 넣어 밑줄을 완성했다.

여기서 소개한 타자기 특유의 대체 사용법은 원래 한정된 키보드를 사용해 조판공에게 의도를 전달하기 위한 아이디어였다. 이 방법을 그대로 적용해 인쇄물을 만든다면……. 조금은 실망스럽다.

잠깐 쉬어가는 시간

해외의
좋은 영문 조판을
살펴보자

이번에는 잠깐 숨 좀 돌릴 겸 해외의 조판 사례를 살펴보자.
내가 보고 좋다고 생각한 조판을 골랐다. 간단한 볼거리도 덧붙였다.
지금까지 이야기해 온 내용이 사례에 반영돼 있다! 커피 한 잔
마시면서 천천히 즐겨보길 바란다.

(실제 치수는 약 250×385mm)

◎ 고전적인 서적 조판

『Taciti Opera』, 플랑탱Plantin인쇄소, 1648년, 벨기에

옛 서적에는 문장의 시작을 꾸미는 머리글자를 자주 사용했다. 본문 조판에 이탤릭체를 사용해 아름다움이 느껴진다. 이탤릭체를 각주에도 사용했다. 머리글자 뒤에 나오는 단어와 인명 조판에는 스몰캐피털을 사용했다. 또한 대문자 U의 활자가 없었기에 표제 두 번째 줄에는 'AVGVSTI'라고 되어 있다.

* 지금의 조판과 다른 부분이 있는데 쉼표와 콜론, 마침표 앞뒤에 공백을 넣는 게 당시의 스타일이다.
오른쪽 아래의 'ac'는 연결어라고 하며 다음 페이지의 단어가 'ac'로 시작한다는 것을 표시한다.

PRINTING TYPES

THEIR HISTORY, FORMS *& USE*

A Study in Survivals

BY DANIEL BERKELEY UPDIKE

With Illustrations

VOLUME I · SECOND EDITION

»Nunca han tenido, ni tienen las artes otros
enemigos que los ignorantes«

HARVARD UNIVERSITY PRESS

CAMBRIDGE MASSACHUSETTS

1951

◎ 속표지

『Typographische Variationen』, 헤르만 자프

이 책에 실린 아름다운 속표지의 견본이다. 대문자의 글자사이 조절과 이탤릭을 사용한 방식 등 전체적인 균형이 매우 뛰어나다. 두 번째 줄의 '&'는 이탤릭으로 질투가 날 정도로 훌륭한 사용 방식이다.

서체: 스템펠 개러몬드Stempel Garamond

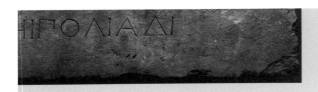

s. the text of an inscription is arranged so that the letters are aligned
ally as well as horizontally. The structure of the letters is as rational
ir disposition, incorporating basic geometrical forms: circle, equi-
l triangle, and half square. But towards the end of the fourth
ry the simple forms acquired decoration in the shape of wedge-
d tips, one of the earliest datable examples of which is the inscrip-
ecording the dedication of the temple of Athene at Priene in Asia
r by Alexander the Great in 334 BC. A new style with separated
, irregular lines and exaggerated serifs completely superseded the
edon style and the old forms. To these features, the Romans in due
e added stressed – thick and thin – strokes, which became the dis-
ve marks of the Imperial inscriptions.
ween the cool precision of the modestly-sized Attic inscriptions and
amboyance and often aggressively domineering scale of the lettering
perial Rome there is a profound change of mood. Although the
nists who revived the ancient letter forms in the fifteenth century
o on geometrical principles, the use of evenly weighted sanserif let-

◎ 내어쓰기의 예

『The Nymph and the Grot』,
제임스 모슬리James Mosley

글줄 끝의 하이픈이 밖으로 나가 있어 시각
적으로 정렬돼 보이는 조판이다. 들여쓰기
의 거리, 낱말사이, 글줄사이 등 다른 부분도
섬세하게 조절됐다. 저자는 런던 세인트브
라이드도서관St Bride Printing Library의 전 관
장으로 저명한 서지학자다.

서체: 밀러Miller

med into the
ere moved
ium b con-
e the charac-
points that

raphic
fairly
derwent
ed to

some
typewrit-
erence in
some-

ts from

Brian

In a few cases the digitized character was printed at large
size and then used as a template for creating variations.
Most of the design work, however, was done by drawing
with a computer; only about 100 out of the 4,000 drawings
were made on paper. The process of drawing with a com-
puter program is difficult to describe without being able to
demonstrate. The points defining the spline outline can be
pulled and pushed by the designer in a fashion which
seems more like sculpture than drawing; this creates new
shapes, or subtly modifies the existing shape. It is possible
to use a letterform as raw material for creating another
form. For example, all the bold characters were created
from the medium characters.
To design the semibold weights, I used a computer pro-
gram that does interpolation. Here interpolation means
"averaging" the light and the bold outlines of a character
to produce an outline of intermediate weight. This is a fair-
ly simple mathematical operation in which the coordinates
of the points which define the splines are averaged. The
process has been used very successfully in designing letter-
forms for some time. By the same means, it is possible to
make very subtle adjustments to the weights of the medi-
um and bold, which is extremely useful in fine tuning the
relationships between the designs.

◎ 왼끝맞추기 조판 예

『Fine Print on Type』,
찰스 비글로Charles Bigelow, 파울 헤이든
듀엔싱Paul Hayden Duensing, 린네 젠트리
Linnea Gentry 엮음

왼끝맞추기지만 하이프네이션을 효과적으
로 사용해 글줄 끝에 차이가 별로 없는 아름
다운 조판이다.

서체: 스톤 세리프Stone Serif

bedrooms. An amateur drawing corresponding with the main elevation of the 1767 'New Design' is further evidence that Adam's contribution was to refine a project conceived by Bute himself.

A major advantage of the 1767 'New Design' was that the main block could be built in stages. A drawing of 1767 by Adam shows how the 'New Additions' could be 'contrived to Answer as part of a Compleat Design with Offices when the Old part of the House is pulled Down'.[1] The northern bay of the garden façade and the whole of the entrance front were omitted, leaving the central corridor with the twin staircases at either end, and the sequence from the Organ Drawing Room to the Libraries on the ground floor, with the corresponding bedrooms above and servants' rooms in the concealed attic over these. The house thus would continue to be entered from the old building.

Refinements continued to be considered.[2] The tetrastyle convex portico of the east front – itself a development from the lateral façades of the quadrangular scheme – was emphasised by outer flanking pillars. The lateral (south) façade was extended at both ends and the central projection of the 1767 'New Design' was replaced by two. Alternative plans for linking these projecting bays, with pairs of columns on the first and ground floors and on the latter alone, did not disguise the rather ungainly character of the design, which was clearly necessitated by Bute's requirements for the Library within. In the definitive scheme the string courses of the façades were enriched and the centre treated with a single pair of columns below an arch framing a Diocletian window.

The decision to build the new Luton in two stages meant that, while work on the first was already in progress, the design for the second – and in the event abandoned – phase could continue to be modified. Bute, who had left for the Continent in August 1768, no doubt contributed to the process,[3] as did his son Charles, whose 'improved' plan of Luton is inscribed 'Begun at Rome; continued during the Journey; Finish'd at Genoa April 1st 1769.'[4] Stuart proposed to alter the arrangements of the wings and to bring forward the rooms behind the entrance façade of the 1767 'New Design', making space for two rectangular internal courts. Adam's engraved plan of 1771,[5] while of course of an altogether different level of sophistication, incorporates elements of Stuart's scheme. Stuart had followed the architect's drawings of 1766 and 1767 in projecting the Hall as a relatively small square room with oval vestibules at either side. A plan of the basement storey in which the area of the proposed Hall is left blank suggests that Bute was for a time uncertain as to his needs. But

plate 56

plate 59

plate 61

1. Mount Stuart.
2. The relevant drawings are at Mount Stuart.
3. A series of small plans (Mount Stuart) of the first phase of the 'New Design' may well have been prepared for Bute's use on his travels.
4. Mount Stuart.
5. Adam, 1775 and 1778, pl. I.

159

◎ 양끝맞추기 조판 예

『John, 3rd Earl of Bute』, 프랜시스 러셀Francis Russell

전체적인 짜임새가 좋고 섬세하게 조절된 조판이다. 조판 처리 확인은 런던타입아카이브London Type Archive(전 타입박물관Type Museum) 관장이자 창립자인 수잔 쇼Susan Shaw가 진행했다. 옥스퍼드대학출판국과 펭귄북스, 페이버앤드페이버Faber & Faber 출판사의 편집자로 서적의 편집과 교정, 조판에 관한 혜안을 두루 갖춘 인물이다.

서체: 단테Dante

◎ 이탤릭

『Printing of To-day』, 올리버 사이먼
Oliver Simon, 율리우스 로덴베르크Julius
Rodenberg

장식처럼 꾸민 이탤릭체 조판으로 낱말사이
가 정확해 시선이 잘리지 않는다. 서체와 그
림의 조화가 훌륭하고 그림에 맞춰 줄바꿈
한 위치도 적절하다.

서체: <u>코흐 커시브</u>Koch Cursive

◎ 언셜

스템펠 사D. Stempel AG의
활자견본장에서

손글씨 서체에서 파생한 언셜체다. 머리글
자 't'는 같은 서체의 이니셜체다. 의도적으
로 글줄머리를 정렬하지 않은 조판은 손글
씨 느낌을 준다.

서체: 아메리칸 언셜American Uncial

Die Gestaltung einer
Schriftprobe unterliegt meistens dem alten
Brauch, eine möglichst vollständige
Übersicht der vorhandenen Schriften zu geben
mittels einer Zeile Versalien, einer Zeile
Gemeine von der kleinsten bis zum grössten
Schriftgrade, denen öfters ein ganzes
Alphabeth zugefügt wird.
In dieser Schriftprobe wurde absichtlich von
diesem vertrauten Wege abgewichen.
Sie werden darin nur Anwendungsbeispiele
finden, aus denen, wie wir hoffen, die Wesenart
von jeder Schrift deutlich hervorgeht.
Wir bleiben selbstverständlich gerne
bereit, Ihnen von den Schriften, über
die Sie sich weiter orientieren möchten,
ausführliche Musterblätter
zu senden.

Schriftgiesserei
Joh. Enschedé en Zonen
Haarlem · Holland

[VII]

Vino proleća, praznik je za srce
po kome već jutrom padala je slana,
za srce kom su se otvorile oči
što u prošlost štoje vazdan okrenute;
kad rujnim cvetom procveta obmana,
kad vidik opet oko njega plane
ko onome ko je još na visu,
kad puknu pred njim puteva bele ruže;
kad otvore se u klancu poljane;
a srcem svojim sav život poveže,
kao duga planinska daleke strane:
Vino proleća, čudno je za onog
kom svetluca u srcu misao seda,
i bol u sećanju kome oštro seva,
ko počinje s tugom da pripoveda
zamišljen ko utihnula brana,
da se radostima prvih ptica poda,
u šiblje misli rumenih da zaraste
kao u vrbe mlada nadošla voda.

◎ 이탤릭

엔스헤데 사Enschedé(왼쪽)와 모노타입 사Monotype(오른쪽)의 서체견본장에서

왼쪽은 모던하고 심플한 활자 시대의 이탤릭체다. 진지하게 고민한 글줄길이의 장단점이 그려낸 가운데맞추기의 균형이 아름답다. 오른쪽은 디지털 서체의 이탤릭체로 스워시 레터와 터미널 레터를 적절히 사용해 캘리그래피의 분위기를 잘 표현했다.
서체: 스펙트럼 이탤릭Spectrum Italic(왼쪽), 아그메나 북 이탤릭Agmena Book Italic(오른쪽)

The roots of modern typography are entwined with those of twentieth-century painting, poetry, and architecture. Photography, technical changes in printing, new reproduction techniques, social changes, and new philosophical attitudes have also helped to erase the frontiers between the graphic arts, poetry, and typography and have encouraged typography to become more visual, less linguistic, and less purely linear.

The new vocabulary of typography and graphic design was forged during a period of less than twenty years. The 'heroic' period of modern typography may be said to have begun with Marinetti's *Figaro* manifesto in 1909 and to have reached its peak during the early 'twenties. By the end of that decade it had entered a new and different phase, one of consolidation rather than of exploration and innovation.

But of course modern typography was not the abrupt invention of one man or even of one group. It emerged in response to new demands and new opportunities thrown up by the nineteenth century. The violence with which modern typography burst upon the early twentieth-century scene reflected the violence with which new concepts in art and design in every field were sweeping away exhausted conventions and challenging those attitudes which had no relevance to a highly industrialized society.

The revolution in typography paid scant regard to the traditions of the printing industry. But we must remember that it took place at a period when the industry itself had largely lost sight of those traditions and that the revolution was carried through by painters, writers, poets, architects, and others who came to printing from outside the industry. These were men bursting with ideas and exhilarated by a new concept of art and society who were determined to make their voices heard effectively. They seized upon printing with fervour because they clearly recognized it for what it properly is – a potent means of conveying ideas and information – and not for what much of it had then become – a kind of decorative art remote from the realities of contemporary society.

◎ 산세리프

『Pioneers of Modern Typography』,
허버트 스펜서Herbert Spencer

산세리프의 왼끝맞추기 조판 사례다. 이탤릭을 사용한 방식, 하이픈과 대시의 사용 방식도 정확하다. 판면을 오른쪽으로 흘린 모던 스타일로 들여쓰기 대신 단락 띄우기를 사용했다.
서체: 모노타입 그로테스크 215 Monotype Grotesque 215

BAUER
BODONI

Die klassizistische Antiqua, die Ende des 18. Jahrhunderts entstand, unterscheidet sich von den Schriften der älteren Art durch den klareren Gegensatz der fetten und der feinen Striche, durch die waagerechte Stellung der Schraffierungen und das sorgfältig ausgewogene Gleichgewicht der Zeichnung. Nach dem Vorbild von Schriften des großen italienischen Buchdruckers Bodoni wurde diese Antiqua geschnitten.

ABCDEFGH
IKLMNOPQ
RSTUVWXZ

abcdefghijklmn
opqrstuvwxyzchck

◎ 모던 로만체

바우어 사Bauer의 서체견본 시트에서

금속활자 중 최고의 보도니Bodoni라 불린 바우어 보도니Bauer Bodoni를 사용, 디자이너와 인쇄 회사에 서체의 우수성을 알리기 위해 만든 견본 시트다. 모던 로만체에 양끝맞추기로 설정했다. 위아래의 조판, 글자선과 이중 괘선의 굵기 조합도 탁월하다.

◎ 2개 국어 병기 표지판

독일, 프랑크푸르트 공항

메인과 서브 두 가지 언어를 비슷한 크기의
로만체와 이탤릭체로 표시했다. 일본의 많
은 표지판처럼 주종적인 느낌이 없다.

서체: 유니버스Univers

◎ 시의 조판

『Hallowed Ground』

해외 사례는 아니지만 19세기 전후 영국의
시인 토머스 캠벨Thomas Campbell의 시를 내
가 조판하고 인쇄한 것이다. 시를 조판할 때
는 글줄 수(이 경우 여섯 줄)가 정해져 있거
나 읊조리는 호흡까지 고려해 글줄 끝에 운
을 맞추는 등 시만의 가독성과 형식미의 조
화가 요구된다.

서체: 퍼페추아Perpetua

HALLOWED GROUND

Thomas Campbell

WHAT'S hallowed ground? Has earth a clod
Its Maker meant not should be trod
By man, the image of his God,
　　Erect and free,
Unscourged by Superstition's rod
　　To bow the knee?

That's hallowed ground—where, mourned and missed,
The lips repose our love has kissed;
But where's their memory's mansion? Is't
　　Yon churchyard's bowers?
No! in ourselves their souls exist,
　　A part of ours.

A kiss can consecrate the ground
Where mated hearts are mutual bound:
The spot where love's first links were wound,
　　That ne'er are riven,
Is hallowed down to earth's profound,
　　And up to heaven!

For time makes all but true love old;
The burning thoughts that then were told
Run molten still in memory's mould,
　　And will not cool,
Until the heart itself be cold
　　In Lethe's pool.

'목차'의 타이포그래피

서적은 물론 카탈로그나 소책자 심지어 웹사이트에도 목차contents가 있다. 나는 속표지나 본문 보기만큼 목차 보기를 좋아한다.

 독자에게 목차는 원하는 항목을 편리하게 찾는 곳으로 쉽게 만드는 게 가장 중요하다. 일부러 눈에 띄게 할 필요는 없지만 우수한 디자이너와 오퍼레이터가 본문 조판과 목차를 함께 디자인하면 대부분 정보를 알기 쉽게 정리한 좋은 목차가 완성된다. 반대로 말해 목차가 잘 만들어져 있으면 본문 조판의 완성도도 뛰어나다. 겨우 목차라고 할 수 있지만, 이 부분에서 세심한 배려와 센스를 엿볼 수 있다.

 일단 표제 항목과 쪽번호를 잇는 선에 주목하자.

 일본인이 엮은 영문 목차에는 영문 가운데에서 쪽번호까지 점선이나 파선이 연결된 것을 자주 볼 수 있다 (그림 1). 아마도 일본어의 줄임표로 항목과 쪽번호를 연결하는 일본어 조판의 감각을 그대로 반영한 것으로 보인다.

 사실 이것은 활판으로 영문 인쇄를 하는 내가 봤을 때 믿을 수 없는 일이다. 옛날 활판에는 점선이 없었기에 마침표를 나열해 항목과 쪽번호를 연결했다. 그래서 지금도 많은 양서에는 목차의 점선이 마침표와 같은 높이에 위치한다. 항목과 쪽번호를 연결하는 선이라고 하면 가는 점선만 생각할 수 있는데 연결은 알기 쉽지만, 선이 두드러져 답답해 보이는 경우가 있다. 아래 사진처럼 큰 점의 간격을 벌린 것, 선이 없거나 항목과 쪽번호를 변칙적으로 가깝게 두는 등 다양한 표현 방법이 있다.

 또한 항목 디자인을 비롯해 쪽번호, 서장 등 본문 시작 전 페이지에 로마 숫자를 사용하기도 한다. 당신도 독자에게 감동을 주는 목차를 만들길 바란다.

그림 1 **IV. Across the Continent** ⋯⋯⋯**134** ?

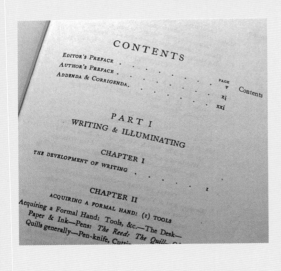

4장

한 단계
성장하는
영문 조판

다카오카 주조의 명함. 전통적인 손글씨
서체 아메리칸 언셜American Uncial을
사용해 현대적인 레이아웃을 표현한 예다.
큰 'K'에는 아메리칸 언셜 이니셜initial을
사용했다.

the Kazui Press Ltd
Juzo Takaoka
Member of British Printing Society
11-1 Nishigokencho Shinjaku-ku
Tokyo 162 Japan
Phone: (03) 3268-1961
Fax: (03) 3268-1962

4-1 ● 영문 조판의 실천 사례

◎ 스테이셔너리를 사용하는 습관과 문화를 알자

지금까지 기본적인 영문의 문장 조판에 관해서 이야기했다. 그런데 영문 조판은 서적이나 카탈로그 속 문장만 말하는 게 아니다. 그래픽 디자인을 사용하는 다양한 분야에서 영문 조판이 필요하다.

이번에는 문장 이외의 영문 조판 사례로 명함과 레터헤드letterhead를 중심으로 이야기한다. 이런 아이템을 스테이셔너리stationery라고 한다. 스테이셔너리라고 하면 일본에서는 문방구, 사무용품, 필기구까지 포함하지만 이 책에서는 개인과 단체를 불문하고 사람과 사람의 만남을 원활하게 만드는 아이템을 다룬다. 라틴알파벳으로 스테이셔너리를 제작할 때는 우선 서양의 습관과 문화를 이해해야 한다. 충분한 이해가 원활한 교류로 이어진다.

이때 핵심은 스테이셔너리의 세계와 그래픽 디자이너가 일을 진행하는 방식이 살짝 다르다는 데 있다. 의뢰인이 먼저 내용과 사용 목적, 사용 방법을 이해해야 한다. 제작 단계에서 스테이셔너리를 사용하는 문화와 습관을 알려야 한다. 단순히 디자인 시안을 제시하는 게 아니라 의뢰인과 함께 만드는 것이 중요하다.

명함

영문 명함을 만든다는 것은 어떤 의미일까? 비즈니스의 글로벌화로 영문 명함의 중요성이 증가했음에도 불구하고 일본어 명함 디자인을 그대로 번역한 명함을 볼 때가 있다. 영문 명함은 단순히 일본어 명함의 '뒷면 부록'이 아니라 국제 무대에서 만나는 상대방의 언어로 비즈니스를 하고 있다는 의사표시다. 단 한 장의 영문 명함으로 신용이 떨어지기도 한다. 자신의 명함, 지금까지 받아왔던 다양한 영문 명함을 다시 한번 살펴보길 바란다. 제작하는 순간부터 비즈니스가 시작된다.

◎ 영문 명함의 종류

명함에는 비즈니스 명함과 개인 명함 두 종류가 있다. 각각 건네는 사람의 입장과 목적에 따라 내용이 달라진다. 용도에 따라 복수의 명함을 갖기도 한다. 여기서 잠깐 문제점을 정리해 보자.

〈비즈니스 명함〉

● 일반적인 비즈니스 명함

비즈니스로 사용한다는 전제의 명함이다. 디자인적으로 다양한 표현이 가능하지만 보여주고 싶은 내용이 많은 탓인지 정보를 과도하게 담은 명함을 볼 수 있다.

우선 필요한 정보만 정리한다. 정말로 핸드폰 번호까지 필요한지, 다른 지점의 주소와 상품명까지 넣을 필요가 있는지 곰곰이 생각해 본다. 사업의 규모를 보여주기 위해 최대한 많은 정보를 넣고 싶은 마음은 이해하지만 심플한 명함만큼 세련된 이미지는 없다.

● 대기업 경영자의 명함

대기업의 경영자는 비서와 개인 집무실이 있다. 과감하게 핸드폰 번호와 메일 주소는 뺀다. 팩스 번호도 필요 없다. 직급이 높을수록 명함에 들어가는 내용이 줄어든다. 연락은 비서끼리 주고받는 데다 그 외에 필요한 정보가 있으면 직접 전달하면 되기 때문이다. 다른 직원과 같은 디자인의 명함을 갖지 말라는 게 아니라 유니폼에서 예복으로 갈아입듯 전통과 격조 있는 디자인 명함을 준비한다.

최근에 비즈니스용으로 이름, 핸드폰 번호, 메일 주소만 들어간 명함 제작을 부탁받은 적이 있는데 핸드폰 번호와 메일 주소만 있으면 갑자기 연락이 끊겼을 때 따로 연락할 방법이 없어 곤란해질 수 있다. 주소를 밝히지 않는 상대방을 비즈니스 파트너로 신뢰할 수 있을까?

● 명함 레이아웃에서 주의해야 할 점

직원 수가 많은 회사 명함 중 가운데에서 조판이 시작하는 레이아웃을 볼 때가 있다. 이름이 길면 모양이 이상해진다. 그렇다고 긴 직함이나 메일 주소의 글자너비를 일률적으로 좁게 해 강제 컨덴스트체로 짜면 읽기 어렵고 잘못 읽을 수도 있다.

　　최근에는 일본어 고딕체에 맞춰 영문에도 산세리프체를 자주 사용한다. 로만체 속에 산세리프체를 전화번호에 사용하거나 특정 부분을 두껍게 쓰기도 한다. 강조하고 싶은 마음은 이해하나 지저분한 광고지 같을 뿐 세련된 느낌이 없다.

　　정보를 정확하게 전달하는 게 중요하다. 애초에 많은 정보를 넣을 수 있다는 것은 기본적으로 디자인에 문제가 있다는 뜻이다.

가운데에서 시작하는 레이아웃

왼쪽으로 붙이면 정보가 늘어나도 여유 있는 레이아웃이 가능하다.

가운데맞추기도 좌우에 여백이 있어 레이아웃하기 쉽다.

〈개인 명함〉
● 사교용 개인 명함
일본에서는 사용하는 경우가 거의 없지만 해외에서는 파티 같은 사적 모임에서 사용하는 명함이다. 비즈니스차 해외에 나가 있을 때 사적으로 초대받은 자리에서는 회사 명함을 건넬 수 없다. 회사원이어도 회사명은 넣지 않는다. 개인적으로 교류할 때만 사용한다.

Mr. and Mrs. Masao Takaoka

MASAO TAKAOKA

왼쪽: 부부의 명함
오른쪽: 개인 명함

● 일반적인 개인 명함
최근에는 기업에서 퇴직한 분도 명함이 필요할 때가 있다. 회사나 직함이 아닌 사적 교류를 위해서다. 이름과 주소만 들어간 명함이어도 좋다. 일본어 면에는 이름과 주소를, 영문 면에는 이름만 넣어도 세련된 느낌이 든다. 필요하다면 영문 면에도 연락처를 넣는다.

또한 비즈니스 외에도 자원봉사 등 사회 진출의 기회가 많아지면서 개인 명함의 수요가 증가하는 추세다. 그런데 명함은 명함을 건넨 상대방이 정보를 이용하는 게 전제다. 경우에 따라 악용될 소지가 있다. 특히 혼자 사는 여성이라면 더욱 조심해야 한다. 프리랜서 디자이너, 라이터, 피아니스트 등 집을 사무실로 쓴다면 자택이라고 쓰지 말고 사무실 이름을 붙이는 것도 하나의 방법이다.

특히 여성이 개인 명함이 필요하다면 이름만 들어간 명함을 추천한다. 서양에서는 필요에 따라 여성의 개인 명함에 전화번호나 이메일 주소를 적어서 건넨다.

YOSHINO TAKAOKA
Graphic Designer

YOSHINO TAKAOKA DESIGN OFFICE
11-1 Nishigokencho Shinjuku-ku Tokyo 162-0812 Japan
Telephone +81 (0)3 3268 1961 Facsimile +81 (0)3 3268 1962
E-mail kazui@gc4.so-net.ne.jp

◎ 알아두면 쓸모 있는 조판 포인트

1. 직함 이야기

직함은 이름 위에 넣나요? 아래에 넣나요? 자주 듣는 질문이다. 일본어 면에서 직함을 이름 위에 적으니 영문 면도 똑같이 해야 한다고 생각하는 경향이 있다. 일본어 면과 영문 면의 위치가 달라도 괜찮다.

지금까지 내가 본 영문 명함에서 직함은 이름 아래가 많고, 직함 아래는 부서명이 그 밑에 회사명이 오는 경우가 많다. 직원 수가 많은 회사의 사원이라도 개인의 이름을 중요하게 생각하기 때문이다.

또한 크기도 회사명보다 이름이 크다(로고 등은 별도). 그런데 의외로 이름 크기 자체는 작은 것이 많다. 당신이 가진 외국인의 명함은 어떤가?

종종 직함을 영어로 어떻게 번역해야 하냐는 질문을 받는다. 사전에 실려 있는 직함이나 일반적인 경험을 바탕으로 대답하지만, 마지막에는 직접 결정하라고 말한다. 직함의 영어 번역에 관해 디자이너가 상담을 요청할 때는 신중해야 한다.

사장을 '프레지던트president'로만 번역할 수 있는 건 아니다. 유럽에서는 '디렉터director'도 자주 사용한다. 전무와 상무의 직역 표현은 없고, 차장은 과장 아래? 부장 위? 여기까지 생각하다 보면 뭐가 뭔지 모르게 된다. 예를 들어 적절하지 않은 단어를 사용하면 교섭하는 자리에서 대표권의 유무가 문제 될 수 있다. 큰 회사라면 영문 정관을 확인해 본다. 무책임한 조언은 금물이다.

회사명은 디자인 요청에 따라 이름과 멀리 떨어뜨려 이름 위쪽에 두거나, 주소 위에 넣기도 한다.

2. 성, 이름? 이름, 성?

예전에는 아무렇지 않게 표기했던 '이름, 성'의 순서도 최근에는 일본어 표기에 맞춰 '성, 이름' 순으로 써야 한다는 의견이 있다.

MASAO TAKAOKA or TAKAOKA MASAO

중국 등에서는 '성, 이름' 순서가 많다고 한다. 사용할 사람이 최종적으로 판단해야 하지만 나에게 상담을 요청할 때는 '이름, 성'을 추천한다. '이름, 성' 표기가 익숙한 외국인은 명함을 받자마자 '이름, 성'으로 인식하는 경우가 많다. 예를 들어 명함을 건네면서 이름과 함께 자신을 소개했어도 기억은 그리 오래가지 않는다. 회사로 돌아가 익숙하지 않은 일본인의 이름을 표기만으로 판별하는 일은 불가능에 가깝다.

Takaoka, Masao

TAKAOKA Masao

Takaoka Masao

애써 만든 영문 명함으로 성과 이름을 거꾸로 외우게 하면 손해 아닐까? 어쩔 수 없이 '성, 이름' 순서로 만들어야 한다면 성 뒤에 쉼표를 붙여 첫 단어가 성이라는 것을 표시할 수는 있지만, 이 방법은 명부처럼 성을 알파벳 순서로 배열하는 방법이므로 명함 표기에 적합한지는 의문이다. 이름 중간에 쉼표 같은 기호가 들어간 것도 마음에 걸리는 부분이다. 성은 모두 대문자, 이름은 대문자 소문자 조합으로 구분하면 확실하게 어느 쪽이 성인지 전달할 수 있다. 하지만 서체에 따라서는 강약이 생길 수도 있다.

또 다른 방법은 왼쪽처럼 스몰캐피털 사용하기다. 대문자만 썼을 때의 강력함은 줄이면서 명확하게 성이라고 전달할 수 있다.

3. 주소 표기는 어떻게?

영문 표기는 누가 읽을까? 동아시아권을 잘 아는 사람이 아닌 이상 영문의 주소 표기를 보고 지역을 바로 떠올리는 사람은 드물다. 즉 영문 주소의 역할은 통째로 베껴 편지의 수신인으로 사용하는 정도이지 않을까. 너무 자세히 적으면 우편집배원이 헷갈릴 수 있다. 만약 표기가 헷갈린다면 가까운 우체국에 물어보는 게 가장 정확하다. 우체국 웹사이트나 포털 사이트 등에서 영문 주소를 검색해 볼 수도 있다.

그중 행정 표기와 우편 표기가 다른 경우도 있으므로 주의해야 한다. 시, 구를 시티city로 번역하면 안 된다. 국외에서 말하는 시티와 국내의 행정 구분이 다른 경우가 있다. 번역하지 말고 그대로 ~시si, ~도do, ~길gil로 표기하는 게 정확하다. 서울시, 경기도, 회동길을 예로 들면 서울시Seoul-si, 경기도Gyeonggi-do, 회동길Hoedong-gil로 쓴다.

번지 표기도 알기 쉽게 표기한다. 순서는 상세 주소, 도로명주소, 행정 구역명, 도시명, 우편번호, 국가명이다.

예를 들어 경기도 파주시 회동길 125-15는,

> 125-15 Hoedong-gil Paju-si Gyeonggi-do 10881 Republic of Korea

위가 일반적인 순서지만,

> 125-15 Hoedong-gil Paju-si Gyeonggi-do 10881 Rep. of Korea

위처럼도 가능하다. 후자가 글자 수가 적은 만큼, 주소가 긴 경우에는 이 방법이 좋다.

빌딩과 맨션 등의 건물명, 호수 번호는 일반적으로 번지 앞에 붙인다. 우편만 주고받는 곳이라면 호수 번호만 넣어도 우편물을 받을 수 있다. 잘 모르겠다면 가까운 우체국에서 확인해 보길 바란다. 아래는 자주 볼 수 있는 예시다.

○○팰리스 같은 맨션 이름을 그대로 영문으로 옮기면 어떤 '궁전' 혹은 '저택'으로 오해할 수 있다. 또한 □□빌딩은 bldg.라고 축약하기도 한다.

Ahngraphics, 125-15, Hoedong-gil	(쉼표를 넣어 구분을 명확하게 한다)
Ahngraphics 125-15 Hoedong-gil	(줄을 바꾸고, 건물명을 따로 쓴다. 줄을 바꿀 때는 쉼표를 넣지 않는다)
125-15 Hoedong-gil	(건물명을 생략한다)

4. 쉼표는 필요할까?

주소를 구분하는 모든 부분에 쉼표를 넣은 우편을 볼 때가 있다. 또한 글줄이 끝나는 곳에 넣기도 한다. 그런데 정말로 필요할까?

> 125-15, Hoedong-gil, Paju-si, Gyeonggi-do,
> 10881, Rep. of Korea

대문자와 소문자가 섞여 있으면 어디에서 단어가 끝이 나는지 알 수 있고 대문자만 있어도 공백을 넣으면 충분히 판독할 수 있다. 무조건 넣기보다는 정말로 필요할 때만 쓰는 게 효과적이다.

5. KOREA? Korea?

둘 다 틀린 건 아니다. KOREA는 우편물을 표기할 때 국가명을 명확하게 알 수 있도록 모두 대문자를 쓴다. 틀린 건 아니지만 대문자와 소문자를 함께 쓴 조판이라면 KOREA가 더욱 눈에 띄지 않을까? 대부분 Korea가 국가 명이라는 사실을 안다. 비즈니스에 지장이 없다면 생략해도 괜찮다.

> 125-15 Hoedong-gil Paju-si Gyeonggi-do 10881 Rep. of KOREA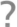

6. 절대로 넣지 말아야 할 우체국 마크

우편번호 앞에 우체국 마크(⒪)를 붙이고 싶어 하는데 이 마크는 한국에서만 통용하는 기호로 영문 조판에서는 사용하지 말아야 한다. 개인적으로 이제는 한국어 면에도 큰 의미가 없다고 생각한다.

7. 하이픈 앞뒤에는 살짝 여백을!

사소한 부분이지만 주소와 전화번호에서 숫자와 하이픈이 가까이 붙으면 균일해 보이지 않는다. 살짝 여백을 조절하는 배려로 가독성을 높인다.

숫자 1의 앞뒤는 다른 숫자보다 여백이 조금 더 있어 하이픈 앞뒤도 그만큼 더 떨어져 보인다. 하이픈 앞뒤에 숫자가 가까이 있다면 1에 맞춰 조절한다(109쪽). 해외에서는 전화번호와 팩스 번호에 하이픈 대신 여백을 넣기도 한다.

또한 해외에서 전화나 팩스 번호를 원한다면 앞자리에 국가 번호를 넣는다(82는 한국의 국가 번호. +나 (0)은 생략 가능).

031-955-7755의 경우,

+82 (0)31-955-7755 82-31-955-7755

8. 무엇이 맞을까?

전화 표시	Telephone Phone phone TEL
팩스 표시	Facsimile Fax fax FAX
휴대전화 표시	Mobile Mobile phone
이메일 표시	E-mail E-Mail e-mail Email email
웹사이트 주소 표시	URL Internet

방법은 다양하다. 어떤 게 틀린 것도 아니다. 디자인적으로 글자 수가 부족할 때는 텔레폰telephone, 팩시밀리facsimile처럼 스펠링 전체를 쓰기도 한다. 어떤 방식이든 표기법을 통일한다. 홈페이지 주소는 갑자기 http나 www로 시작하기도 하고, www를 생략하기도 한다.

또한 주소에는 대문자와 소문자를 써놓고 TEL, FAX만 대문자를 쓰면 그곳에 시선이 쏠린다. 대문자만, 대문자와 소문자를 섞어서, 소문자만처럼 통일하는 게 좋다.

◎ 명함 서체에 관한 이야기

비즈니스 명함은 회사와 사업 내용을 반영한 서체라면 그 외에 특별한 제약은 없다. 전통적인 사교용 명함에는 포멀한 동판 조각 계열 서체가 적합하며 코퍼플레이트 고딕체, 코퍼플레이트 스크립트체 계열이다.

● 지금도 자주 사용하는 코퍼플레이트 고딕체

거리에 활판인쇄 명함 가게가 즐비해 있던 시절 일본 명함에서 가장 많이 사용한 서체는 손글씨에 가까운 해서체에 세로짜기가 일반적이었다.

한편 서양에서는 동판 조각 계열인 코퍼플레이트 고딕체가 전통적인 스테이셔너리 서체로 인기를 끌었다. 이 명함이 일본에 전해지면서 일본의 활자 회사도 경쟁하듯 영문 명함을 찍어낼 때 코퍼플레이트 고딕체를 추천했다. 다양한 라틴알파벳 활자 서체를 갖추고 있지 않던 명함 가게는 정확한 의미도 모른 채 추천받은 대로 제작했다.

지금도 코퍼플레이트 고딕체는 서양에서 선호하는 서체지만 대문자밖에 없어 메일 주소를 표기할 수 없고, 일본의 긴 주소는 가로 공간을 많이 차지해 정보량이 늘어난 요즘은 사용하기 어렵다.

COPPERPLATE
GOTHIC

Palace Script

Nicolas Cochin

PRESIDENT

● 스몰캐피털을 사용한다

일반 서체도 스몰캐피털을 적절하게 사용하면 세련된 분위기를 연출할 수 있다. 스몰캐피털의 조판 요령 포인트는 글자사이 조절이다. 살짝 여유롭게 짜면 고급스러워진다.

또한 코퍼플레이트 고딕체는 대문자로만 구성된 서체지만 크기를 바꿔 스몰캐피털처럼 사용하면 주소 표기에도 사용할 수 있다.

MASAO TAKAOKA

PRESIDENT

THE KAZUI PRESS LIMITED

11-1 NISHIGOKENCHO SHINJUKU-KU TOKYO 162-0812 JAPAN

TEL: 03-3268-1961 FAX: 03-3268-1962

11-1 NISHIGOKENCHO SHINJUKU-KU TOKYO 162-0812 JAPAN

양면 명함을 만들어 한쪽은 자국어, 다른 한쪽은 영어를 넣기도 한다. 자국어와 영문을 함께 넣은 양면 명함은 굳이 따지자면 어느 한쪽이 뒷면이 된다. 해외에서 온 중요한 고객에게 뒷면을 내밀면 어떻게 될까? 가능하다면 영문만 넣은 명함을 따로 만든다.

레터헤드

회사의 설립이나 이전, 리뉴얼할 때 명함과 함께 레터헤드letterhead와 봉투 디자인을 작업한다.

일본에도 편지를 쓰는 문화가 있긴 하지만 레터헤드로 대체하기에는 국제 교류 아이템으로서 부족한 면이 있다. 만드는 방법도 중요하지만, 사용하는 방법까지 제안할 수 있도록 충분히 이해해 두자. 의뢰인에게 자신 있게 추천할 수 있을 것이다.

편지지에는 오랜 역사가 있다. 레터헤드는 디자인이라는 개념과 디자이너가 탄생하기 훨씬 이전부터 존재했다. 구시대 유럽을 무대로 한 영화에는 깃털 펜으로 쓴 편지를 봉투에 넣고 밀랍을 떨어뜨려 봉인한 후 거기에 문장紋章*이나 이니셜을 새긴 반지로 도장을 찍는 장면이 나온다. 이것을 봉랍이라고 하는데 봉투의 형태와 밀접하게 연결돼 있으므로 잘 기억해 두자(153쪽).

오래전 문자를 사용해 정보를 교환할 수 있었던 사람은 높은 지위에 있는 사람들로 국한돼 있었다. 권력자와 거대 상인이 편지로 정보를 교환하던 시절에는 권위를 과시하기 위해 고급 용지에 의장을 꾸며 편지를 부쳤다. 당시 레터헤드는 동판(오목판)인쇄를 사용했다. 동판인쇄는 손이 많이 가는 만큼 고급스러워 보이고, 값비싼 조각 기술이 필요했기에 위조를 방지하는 효과도 있다. 서민들이 편지를 쓰게 되면서 좀 더 쉽고 저렴하게, 라는 수요에서 레터헤드를 활판인쇄로 제작하게 됐지만 전통적인 동판 조각 계열 서체를 선호하게 된 것은 그런 이유 때문이다.

최근까지 서양에서는 전통적인 동판인쇄를 이용한 레터헤드를 자주 볼 수 있었다. 인쇄 방식이 오프셋으로 바뀌고 디자인이 심플해져도 여전히 동판인쇄 시대의 무늬나 서체를 답습하는 경우가 많다. 레터헤드를 디자이너가 담당하게 되면서 상황이 달라졌지만, 전통적인 서체와 레이아웃은 지금도 건재하다.

문장을 각인한 봉랍

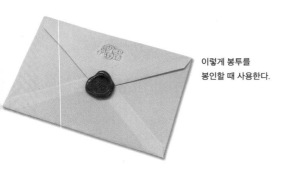

이렇게 봉투를 봉인할 때 사용한다.

동판인쇄로 만든 전통적인 레터헤드

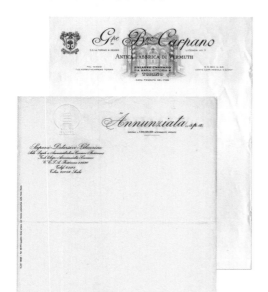

● 레터헤드 크기

한국과 유럽에서는 A4 규격(210×297mm), 미국에서는 미국 표준 용지 (8.5×11in)가 일반적이다.

● 사용 방법

수많은 통신수단이 발달해도 해외 기업은 스테이셔너리를 제대로 갖춘다. 가령 눈앞에 있는 빌딩이어도 첫 대면 방문 예약은 편지로 한다. 이후에는 전화, 팩스, 이메일로 주고받아도 되지만 첫 번째 연락은 편지로 시작한다. 또한 정식 레터헤드는 계약서로도 사용한다.

● 레터헤드 용지 선택

본드지라고 불리는 워터마크(식별 무늬)*가 들어간 편지지를 이용한다. 본드지는 예전에 증권이나 계약서, 증명서에 사용한 고품질의 종이로 격식을 갖춘 통신 용지가 필요해지자 비즈니스에서도 사용하기 시작했다. 워터마크가 없는 용지를 사용하는 게 위반은 아니지만 추천하지 않는다. 신용을 중시하고 전통을 따른다면 워터마크를 넣는다.

봉투도 같은 상표로 맞춘다. 레터헤드만 만들고 일반 사무용 봉투를 사용하는 행위는 매너에 어긋난다. 기성품의 편지지와 같은 상표가 있다면 그것을 사용하고, 없다면 편지지보다 살짝 두껍고 같은 색상의 봉투 용지로 만든다(봉투 용지에는 워터마크를 넣지 않는 경우도 있다).

같은 용지로 짤막한 인사말용 카드(152쪽)를 함께 만들어 용지와 인쇄 대금을 절약하기도 한다.

최근에는 자주 볼 수 없지만 가볍고 실용적인 어니언스킨지*도 사용한다. 우편제도(특히 항공우편)는 중량에 따라 가격이 달라지는데 매수가 늘어나면 그만큼 비용이 증가해 얇고 비치지 않는 어니언스킨지 레터헤드를 만들어 사용했다.

문구 용지로 이름 뒤에 '레이드Laid' '벨럼Vellum' '우브Wove'가 들어간 종이가 있다. 이것은 질감의 차이를 나타내는 것이다. 네모난 발 무늬가 들어간 '레이드'는 오래전 손으로 종이를 뜨던 시절의 흔적이다. '벨럼'은 송아지 가죽으로 만든 종이의 질감을 본떠 만들었다. '우브'는 직물의 올과 올 사이라는 의미로 종이를 만들 때 금속의 미세한 그물망이 느껴지게 만든다.

*
워터마크가 들어간 용지는 제지 업체가 회사명, 제품명, '면 100%' 같은 소재의 함유량 등이 드러나도록 품질을 보증한다. 그 외에 개인이 만든 최고의 워터마크는 개인의 문장紋章과 회사명이 들어간 것으로 그만큼 비용과 수고가 든다. 지금은 국제적인 대기업이나 호텔 체인에서 볼 수 있다.

*
어니언스킨onion skin은 양파 껍질이라는 의미로, 어니언스킨지는 말린 양파 껍질처럼 얇고 하얀 주름이 있는 종이를 말한다.

● 세컨드 시트 만드는 방법과 사용 방법

레터헤드라는 말은 알아도 세컨드 시트Second sheet는 모르는 사람이 많다. 레터헤드는 퍼스트 시트First sheet라고도 하며 첫 번째 장에만 사용한다. 두 번째 이후부터는 세 번째, 네 번째 모두 세컨드 시트를 쓴다.

첫 번째 장으로 끝낼 자신이 있다면 괜찮지만 퍼스트 시트를 두세 장 포개어 보내는 것은 예의에 어긋난다. 레터헤드 디자인을 의뢰받았다면 의뢰인에게 반드시 세컨드 시트까지 제작하라고 권해야 한다. 국제적으로 신뢰를 얻기 위한 필수 아이템이라는 점을 강조하면서 말이다.

정해진 디자인은 없지만 퍼스트 시트 디자인의 형식 일부를 답습하며 주소와 전화번호를 제외하고 회사명과 로고만 들어간 디자인이 많다. 회사명과 로고를 남기는 이유는 편지가 섞여도 어느 회사의 것인지 한눈에 알아보게 하기 위해서다.

● 인사말 카드(증정, 헌정) 만드는 방법과 사용 방법

한국에서는 거의 사용하지 않지만 있으면 편리한 인사말 카드다. A4용지 전체에 쓸 분량은 아니고 정식 문서도 아니면서 메모라고 하기에는 모호할 때, 예를 들어 자료를 반납할 때 건네는 인사말 한마디 정도나 책이나 물건을 증정할 때 첨부하는 한마디처럼 폭넓게 사용할 수 있다.

디자인은 퍼스트 시트나 세컨드 시트와 같아도 되고 완전히 달라도 되지만 이왕이면 통일한 디자인을 추천한다. '감사의 마음을 담아with compliments'라는 글자를 어딘가에 넣는다.*

정해져 있는 크기는 없지만 봉투에 담기 좋은 크기가 좋다. 예를 들어 A4용지 3분의 1(210×99mm)이면 봉투에 바로 넣을 수 있어 편리하다.

*

다른 예
With the compliments of the author
With compliments from Juzo Takaoka
With my/our compliments
등도 사용한다.

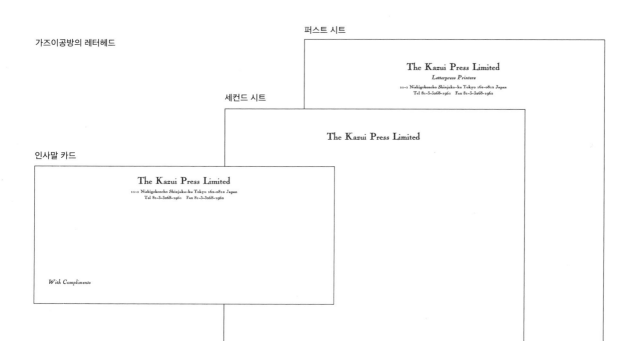

가즈이공방의 레터헤드

퍼스트 시트

세컨드 시트

인사말 카드

● 봉투 만드는 방법과 사용 방법

비즈니스용 봉투에 기재된 내용은 퍼스트 시트와 같은 내용이어도 된다. 회사명과 주소는 필수지만 그 외의 정보(전화번호나 홈페이지 주소)가 필요한지는 의뢰인에게 물어본다.

　개인용 봉투에서 주소 기재는 필수이며 자기 이름을 넣지 않으면 가족이 함께 사용할 수 있다. 물론 사용할 때는 직접 이름을 쓴다. 전화번호 이외의 개인정보는 퍼스트 시트를 보면 알 수 있으므로 생략해도 된다.

　비즈니스 봉투의 형태는 날개 부분이 직사각형인 재킷형이 일반적이다. 봉투 날개가 삼각형인 엽서형도 있는데 이 형태가 전통적이고 공식적인 느낌이다.

　최근에는 자주 볼 수 없지만 사각형 주변에 빨간색과 파란색 무늬가 들어간 국제우편용 봉투를 사용하면 신선하게 느껴질지 모른다.

재킷형 봉투

　예전에는 직접 편지를 접거나 판매되는 봉투가 없어 큰 종이에 싸서 네 귀퉁이를 가운데로 모아 봉랍했다. 다른 사람이 열어보는 것을 방지하기 위한 목적으로 봉랍이 뜯어져 있으면 심부름꾼이 배달 중에 봉투를 열어 내용을 읽었거나 바꿔치기한 것을 알 수 있었다. 지금은 봉랍의 관습이 대부분 사라졌고 엽서형 봉투의 형태만 남았다. 이 형태가 전통적이라고 불리는 이유이기도 하다.

엽서형 봉투
펼치면 다이아몬드 형태가 된다.

　재킷형 봉투가 일반화된 이유는 종이를 경제적으로 사용할 수 있기 때문인데 예산이 넉넉하거나 기성 제품을 사용하지 않아도 된다면 전통 방식의 엽서형 봉투를 추천한다.

● 디자인에서 유의할 것, 조판 기술보다 중요한 것

디자이너가 디자인하는 아이템 중 레터헤드는 유일하게 완성되지 않은 형태를 만든다. 주역은 어디까지나 이후에 쓰일 문장이다. 레터헤드는 마음을 담은 말을 전달하는 그릇이자 고급스러운 용지와 아름답게 절제된 디자인으로 받는 사람의 마음을 행복하게 만드는 역할을 한다.

　글자를 찍는 곳까지 침범한 디자인은 글을 써야 할 공간을 압박한다. 또한 이름과 주소를 상단에 넣을 경우, 글이 없을 때는 위쪽에 적당한 여백이 있어야 균형 있게 보이지만 글을 가득 채우고 나면 윗부분이 어색하게 비어 보인다. 살짝 올라간 것처럼 보이는 정도가 편지를 썼을 때 적당한 균형을 이룬다. 레터헤드는 디자인했을 때가 아니라 편지를 쓰고 상대가 읽었을 때 완성된다.

초대장과 증서의 세계

일본에는 초대장과 증서(상장 및 인증서) 디자인만 의뢰하는 경우가 거의 없지만 다른 아이템 의뢰와 함께 맡겨질 때도 있다. 카탈로그나 포스터 디자인을 제작해 본 경험이 있지만 초대장이나 증서는 해본 적이 없어 불안을 안은 채 되는대로 디자인하고 있지 않은가? 영문의 초대장과 증서에는 일본과 다른 전통과 관습이 존재한다. 디자인에 들어가기 전에 먼저 이해할 필요가 있다.

지금부터 초대장과 증서의 세계로 안내한다.

◎ 초대장 조판

최근에는 해외 기업의 진출과 지점 설립으로 리셉션이나 파티 초대장을 일본에서 제작하는 경우가 늘어나고 있다. 스타일로 보면 한 장의 용지에 일본어와 영문을 함께 쓰거나 영문 초대장에 일문 초대장을 끼워 넣기도 하고 이와 반대로 일문 초대장에 영문 초대장을 끼워 넣기도 한다.

초대장의 목적은 날짜와 장소를 정확하게 전달하는 게 가장 중요하지만, 초대장을 봤을 때 정장을 입고 우아하게 참석할 파티의 모습을 떠올리게 만들어야 한다. 조판도 중요하지만 초대장 전체의 연출도 중요하다.

초대장은 파티의 취지에 따라 크게 포멀, 세미포멀, 인포멀 세 가지로 분류한다.

● 포멀

정식 파티(비즈니스 포함)나 결혼식 청첩장은 전통적인 조판 형식과 서체를 선택한다.

전통적인 조판 형식은 가운데맞추기다. 줄바꿈 위치도 통상적으로 바꾸는 게 아니라 to, of, and, at 등 한 단어를 한 줄로 만드는 등 글줄길이에 강약을 줘 전체적인 균형을 아름답게 연출한다.

기재 표현은 예전에는 영국식 혹은 미국식처럼 전통적인 문장과 레이아웃의 특징이었으나 지금은 자유로운 형식도 볼 수 있다. 그렇다고 모든 전통이 사라진 건 아니다. 의뢰인의 의도에 맞춰 자유롭게 표현해도 되지만 전통을 아는 상태에서 틀을 깨는 것과 모르는 상태에서 깨는 것에는 엄청난 차이가 있다. 각각의 특징을 간략하게 파악해 두자.

글자의 크기를 글줄별로 중요도에 따라 강약을 붙이는 것이 영국식이고 큰 차이를 두지 않는 것이 미국식이다. 시간 표기도 다르다. 영국식은

Mr. and Mrs. A. J. Lawrence
request the pleasure of the company of

at the marriage of their daughter

Mary Ann Lawrence
to
Mr. John William Robinson

at St. Mary's Church
12, Azabu Minato-ku Tokyo
on Saturday, 27th January 1973
at 1:00 p.m.

Reception at
The Oak Room
Imperial Hotel R.S.V.P.
Tokyo 246-8042

'7:00', 미국식은 Seven o'clock이 가장 일반적이다. 위 그림처럼 날짜를 서수사(1st, 2nd, 3rd, 4th……)로 표시하는 게 공문서와 초대장의 스타일이다. 일반 문장에서도 볼 수 있는데 보통 숫자만 표기하는 경우가 많다. 외교 의례protocol에는 정식 초대장의 날짜와 시간을 생략하지 말고 전체 스펠링으로 써야 한다고 말하는 책도 있지만 다양한 스타일이 존재하므로 주최자에게 확인한다.

'평상복'을 어떻게 번역해야 하냐는 질문을 자주 받는데 '비즈니스 정장 business suit'보다는 '인포멀informal'이 좋다고 한다.

R.S.V.P는 '답장해 주세요répondez s'il vous plaît'라는 프랑스어의 줄임말이다. 스크립트체 조판에서 예외적으로 대문자 표기를 허용한다. R.s.v.p.도 드물게 볼 수 있는데 클래식한 표기다.

7:00 영국식

Seven o'clock 미국식

복장은 보통 남성에게만 지정한다. 여성은 파티에 참석할 복장이 정해져 있다는 인식이 깔려 있고, 주최자가 여성에게 복장을 지정하는 것은 예의에 어긋난다고 생각하기 때문이다.

Palace Script

Diane Script

CHEVALIER

Nicolas Cochin

Roman Shaded

𝔚𝔢𝔡𝔡𝔦𝔫𝔤 𝔗𝔢𝔵𝔱

Perpetua Italic

초대장 디자인은 독창성보다 전통과 형식을 우선하는 경우가 많으므로 문장 표기에 대해 의뢰인과 충분한 대화를 나누는 게 중요하다. 정확한 지식이 필요하다면 외교 의례 관련 서적을 참고한다.

사용 서체는 가독성이 떨어지지만 팰리스 스크립트Palace Script, 다이앤 스크립트Diane Script 등 우아한 동판 조각 계열 서체나 손글씨로 쓴 듯한 스크립트체 계열이 좋다.

스크립트체 중에는 대문자 조판이 불가능한 서체가 있다. UNESCO, NHK 등 약어를 대문자로 넣어야 하는 문장에는 슈발리에Chevalier, 니콜라 코생Nicolas Cochin, 로만 셰이드Roman Shaded 등을 사용한다. 결혼식용으로는 웨딩 텍스트Wedding Text 등이 있다.

또한 퍼페추아 이탤릭Perpetua Italic 등 이탤릭체를 이용해 손글씨 느낌으로 만들기도 한다.

Mr. and Mrs. Roger Heywood Parkington
request the honour of your presence
at the marriage of their daughter
Denise Marie
to
Mr. Alfred B. Richardson

로만 셰이드를 사용한 초대장 예(부분)

● 세미포멀

기업의 신제품 발표 파티에서 다소 편안한 느낌을 주면서도 고급스러움을 연출하고 싶을 때 사용하는 전통적인 서체와 조판은 포멀과 같다. 스크립트 계열 서체를 왼끝맞추기로 사용하기도 한다. 사용 서체는 팬시 스크립트체로 베른하르트 쇤슈리프트Bernhard Schönschrift, 라이노스크립트Linoscript, 미스트랄Mistral, 코퍼플레이트 고딕Copperplate Gothic 등을 생각할 수 있다.

Bernhard

Schönschrift

Linoscript

Mistral

COPPERPLATE
GOTHIC

Park Avenue

Bernhard Modern

Locarno Italic

Bauer Bodoni

● 인포멀

대담한 레이아웃이나 서체를 사용해도 되지만 어떤 경우든 사람을 초대할 수 있는 품격을 담아야 한다. 사용 서체는 파크 에비뉴Park Avenue, 번하드 모던Bernhard Modern, 로카르노 이탤릭Locarno Italic이나 과감하게 보도니Bodoni도 좋을지 모른다.

● 초대장 사용에 대해서

규격 봉투에 넣는 카드 혹은 2단 카드가 일반적이지만 여유가 있어 봉투와
같은 카드 용지를 사용하면 세련돼 보인다. 편지지의 네 귀퉁이를 접으면
더욱 공손한 느낌이 든다.

　　봉투는 재킷형이 아닌 날개가 삼각형인 엽서형을 추천한다(153쪽). 기
업 파티에서는 재킷형도 사용하지만 고급스러움을 연출하거나 사적인 초
대라면 엽서형 봉투가 더욱 공식적인 분위기를 풍긴다. 뒤편에 회사명과
주소를 넣으면 비즈니스 느낌이 강해지니 고급스러움을 주고 싶거나 개인
용 초대일 때는 엽서형에 인쇄한다.

　　낱장 카드나 2단 카드에 로고, 회사명, 이니셜의 색도 인쇄, 형압, 금박
누름 등으로 가공해 놓으면 초대장뿐 아니라 답례 카드로도 사용할 수 있
으므로 넉넉하게 준비해 놓는다.

　　결혼식 청첩장은 규격보다 작은 무지 봉투나 이니셜이 들어간 봉투에
넣은 다음 우편용 규격 봉투에 다시 넣어 보내면 더욱 정중한 느낌을 준다.
이중 봉투라고 한다. 우편용 규격 봉투에는 전통적으로 신부 부모의 주소
를 인쇄하지만 최근에는 신랑·신부, 파티 초대자, 주최자를 발신자로 넣기
도 한다. 인쇄할 색은 '은색'이 기본이지만 '회색'도 사용한다.

일본에는 모서리에 금테를 두른 켄트지를
초대장으로 자주 사용한다(금테가 없는
것도 있다). 켄트지 규격 봉투도 있어
매수가 적고 따로 제작하기 어려울 때는
영문 초대장으로 사용한다.

일본에서 '회색'은 장례식 등에서 사용하는
색이지만 장소가 달라지면 물건도
달라진다.

회색으로 인쇄한 초대장과 봉투

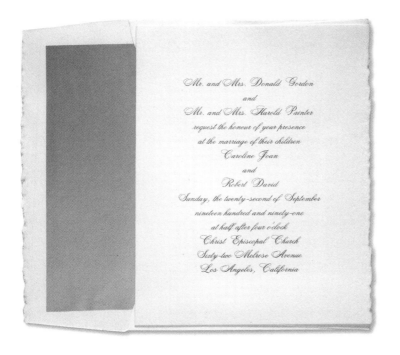

◎ 졸업장, 증서

졸업장은 상장, 면허장, 학위에 따라오는 졸업 증명서고 증서는 감사장, 증명서, 증서, 학위가 따라오지 않는 수업 증명서로 분류한다.

졸업장, 증서라고 하면 낯설게 느껴질 수 있지만 최근에는 문화센터나 세미나에서 발급하는 수료증, 인증서를 일본 전통 방식의 증서가 아닌 서양식 졸업장과 증서로 만들고 싶다는 의뢰가 늘어나는 추세다.

디자인에 대해 구체적으로 이야기하기 전에 일본과 서양의 졸업장과 증서의 차이를 소개한다.

● 졸업장은 디자인 품평회?

학창 시절 졸업 증서나 상장을 받은 경험이 있을 것이다. 액자에 넣어 방에 장식해 두는 사람도 있지만 대부분은 봉투에 담아 책장에 꽂지 않을까?

서유럽에서는 열심히 노력해서 받은 졸업장을 책상 주변이나 벽에 걸어둔다. 영화나 TV에서 가족사진이나 대학 운동부 시절 사진을 함께 걸어놓은 장면을 자주 볼 수 있다.

그 결과 수상 내용과 관계없이 졸업장 디자인 품평회처럼 보인다. 별거 아닌 상이지만 디자인이 화려하거나 반대로 열심히 노력해서 받은 수료증이 볼품없어 보이기도 한다. 상을 수여하는 쪽도 최대한 화려하게 보이도록 디자인과 제작에 신경 써야 한다.

● 졸업장 디자인

"졸업장에는 규격이 있나요?"라는 질문을 자주 받는다. 일본의 상장처럼 규격이 있는 것은 아니다. 디자인도, 용지도, 종류도, 크기도 각양각색이다. 가장자리가 있는 용지를 선호하지만 일본에는 영문 상장에 맞는 용지 종류가 적어서 아쉽다.

디자인 특징은 위에서부터 차례로 단체나 기업의 로고와 문장, 단체명, 회사명, 상의 이름, 수상자명, 수상 이유, 수상 일자, 수여하는 곳의 대표자 사인(손글씨)과 그 아래에 직함을 넣는 게 일반적이다. 조판 스타일도 초대장과 같은 이유에서 가운데맞추기가 많다.

대표자의 손글씨 사인 밑에는 실선 혹은 원형 점선을 넣는다. 반드시 넣어야 하는 건 아니지만 사인할 때 기준선이 된다. 달필이어서 알아보지 못할 수도 있기에 이름과 직함을 함께 인쇄한다. 수여하는 곳의 서명인이 두 명 이상일 때는 좌우로 나누거나 상하로 배치한다. 이름과 직함의 공간을 생각해 살짝 아래로 배치하면 손글씨로 사인했을 때 균형이 잘 잡힌다.

졸업장에 자주 사용하는 서체는 상의 성질, 수여하는 기업, 단체에 따

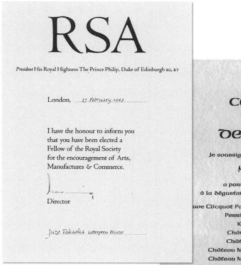

라 다르지만 동판 조각 계열 외 손글씨 느낌의
서체를 사용한다. 서양에서도 손글씨로 쓰는 것
을 전통이라고 생각한다. 참고로 노벨상은 모두
손글씨다.

● 프린터 출력은 피하자
조판과 관련된 내용은 아니지만 지금까지 의뢰인에게 조언했던 내용을 소
개한다.

증서는 상의 성격에 따라 다르지만 대부분 부수가 작다. 그런 이유로
최근에는 프린터로 출력한 증서를 자주 볼 수 있다. 프린트 출력의 정밀도
가 높아졌지만, 알 만한 사람은 다 안다. 가능한 한 인쇄를 추천한다. 색 빠
짐, 토너 벗겨짐, 번짐 등의 문제도 있지만 결국 성의의 문제다. 쉽게 만들
면 어딘가 모르게 가벼워 보인다.

한 번에 다 사용하지 못한다면 몇 년 치를 한꺼번에 제작해 두면 단가
가 저렴해진다. 로고나 공통 문장은 인쇄 가공해 두었다가 나중에 수상자
이름과 날짜만 인쇄하는 방식으로 경비를 절감할 수 있다.

4-2 ● 디자인의 각 분야를 향해

이번에는 다양한 디자인 분야에서 '영문 조판' 지식의 도움을 받는 사례를 소개한다. 지금부터 이야기할 분야의 전문가는 아니지만 영문 조판의 매너라는 시점에서 내가 느낀 점들이다.

◎ 로고 타입

ISHKAWA ?

일본에는 A의 가로선을 생략하듯 요소를 생략하는 사례를 자주 볼 수 있다. 그 외에도 로고의 느낌을 강렬하게 주고 싶은 이유에서인지 이웃하는 세로 획을 생략하거나 결합한다. 아무 생각 없이 붙였다가 잘못 읽게 되진 않을까? 결합이 최선일까? 본래의 문자가 정확하게 전달되지 않으면 의미가 없다. 해외에서도 비슷한 예를 볼 수 있는데 디자인이 훌륭한 로고를 자세히 살펴보면 생략한 부분과 다른 문자와의 균형이 매우 뛰어나고, 해당 부분만 어색하게 비어 보이지 않게 열심히 고민한 흔적이 느껴진다(아래 사진). 생략이나 결합이 나쁘다는 게 아니라 전체적인 균형이 중요하다.

또한 명함을 인쇄할 때 로고를 작게 넣기도 한다. 좋은 디자인의 로고도 축소하면 퀄리티가 떨어진다. 도안 속에 얇은 글자나 선은 축소하면 깨져서 판독하기 어렵다. 크기와 사용하는 색상 수에 따라 시안을 여러 개 준비해야 한다. 작은 로고에 복잡한 모양이나 색을 쓰면 인쇄했을 때 잘 보이지 않는다.

빅토리아&앨버트박물관Victoria & Albert Museum의 로고마크

◎ 광고물과 패키지의 영문 조판

상품 이미지를 어필하는 광고나 패키지 디자인에서는 무엇보다 고객의 시선을 사로잡는 게 중요하다. 그래서 서적 조판의 관습에 얽매이지 않는 자유로운 발상과 대담한 사용법이 필요하다. 이 책에서 지금까지 소개한 서체 역사와 조판에 관한 이야기는 광고와 패키지 디자인에도 참고할 부분이 많을 것이다.

예를 들어 동판 조각 계열 서체, 스몰캐피털, 올드스타일숫자에 관한 지식이 있으면 고급스러움과 전통적인 느낌을 표현해야 할 때 디자인의 선택지가 폭넓게 늘어난다. 서체의 지식과 사용 방법을 알면 더 많은 가능성이 열린다.

패키지 디자인에서 상품 로고 아래에 영문으로 들어간 문장을 자주 본다. 강렬한 인상을 주고 싶었던 것인지 여러 줄에 걸쳐 대문자를 넣거나 두꺼운 이탤릭체로 작업한 디자인을 볼 수 있다. 쉽게 읽히는지 생각해 보자. 읽는 사람이 있다는 사실을 잊어버려서는 안 된다. 디자인 배경에 패턴처럼 라틴알파벳 문장을 넣기도 한다. 이미지를 중시한 디자인일 수 있지만 문자는 무늬가 아니다. 만약 그 무늬가 일본어라면 더욱 어수선한 느낌을 준다. 문장으로 짠다면 읽기 쉬운 레이아웃으로 만들어야 한다.

포스터도 마찬가지다. 장문의 설명이 들어간다면 서적의 문장 조판을 떠올린다.

◎ 표지판 응용

건축물이나 전시회장에 있는 표지판에서도 라틴알파벳을 볼 수 있다. 일본어와 영문을 함께 표기하기도 하지만 영문 단독 표기도 늘어나는 추세다. 그중 한정된 공간에 모든 내용을 넣기 위해 컨덴스트체를 사용하거나 극단적으로 작은 크기를 사용하는데, 읽는 사람을 생각한 것인지 의문이 든다.

표지판의 본래 목적과 건물의 분위기, 기능성을 조합해 쉽게 읽을 수 있는 영문 조판을 만든다.

표지판에 사용할 서체는 목적과 이미지에 맞는 서체를 선택하는데 그중에서 글자가족이 많고 퀄리티가 높은 서체를 선택한다. 최근 디지털 서체에는 스몰캐피털과 올드스타일숫자 등을 갖춘 서체가 늘어나고 있다. 잘 활용하면 표지판의 정보 순서를 조판 스타일로 나눌 수 있다.

이번에는 내가 생각하는 영문 사용법의 예를 소개한다. 건물의 규모, 사용 장소, 중요도, 용도 등에 따라 조판 스타일을 바꾼다. 1번이 중요도가 가장 높은 장소고 2번, 3번 순서로 중요도가 떨어진다.

1. 모두 대문자: 메인 회사명과 건물명 등.
2. 첫 글자는 대문자, 나머지는 스몰캐피털: 회사에서는 임원실이나 강당, 병설 박물관이나 레스토랑 등 메인과 다른 종류의 병설 시설 등.
3. 모두 스몰캐피털: 회사라면 영업 본부처럼 큰 단위의 부서, 박물관이나 레스토랑 내부를 안내할 때 특별히 중요한 곳.
4. 첫 글자는 대문자, 나머지는 소문자: 회사라면 영업부 등의 일반 부서, 박물관이나 고급 레스토랑 내부의 일반 안내 등.
5. 모두 소문자: 창고나 서고처럼 대외적 중요도가 낮고 눈에 띌 필요가 없는 장소 등.

스몰캐피털을 사용한 런던의 안내표지판

숫자를 정확하게 판독해야 하는 곳에는 라이닝숫자, 세련된 분위기나 고급스러움을 연출하고 싶은 곳에는 올드스타일숫자를 사용하는 것처럼 나눠서 사용해도 좋다. 미술관 같은 곳에서는 품격을 느낄 수 있는 로마 숫자를 사용하면 더욱 효과적이다.

◎ 웹 디자인

웹 디자이너로부터 웹에 적합한 서체와 좋은 조판 사례에 관한 질문을 받을 때가 있다.

매일 향상되는 웹 기술의 진보와 이것을 확인하는 OS, 브라우저, 모니터 등 환경의 차이에 따라 활자 매체처럼 조판을 확정할 수 없기에 통일된 조판 노하우를 알려주기 어렵다. 하지만 큰 흐름으로 봤을 때 서적 조판의 규칙과 관습이 웹에서도 실현 가능한 방향으로 향한다. 이후 어떤 기술혁신이 일어날지는 단정할 수 없지만, 서적 조판에 의한 양질의 조판 지식과 실천은 앞으로 더욱 필요해질 것이다.

◎ 상품에 응용

예전에 수출용 기기에 들어가는 문자 조판 프로젝트에 참여할 기회가 있어 영문 조판에 대해 조언한 적이 있다. 조작 지시 문자라고 하며 사무기기나 가전의 조작 패널 등에서 사용하는 간소한 문구로 조작을 보조하는 표시다. 플라스틱 소재에 실크 인쇄하는 경우가 많다.

독특한 조건과 제한이 있지만 이곳에서도 역시 영문 조판의 지식은 빠뜨릴 수 없다. 최고 수준의 하드웨어 성능과 디자인을 자랑해도 기능을 표시한 조판의 가독성이 떨어지면 품질을 의심받게 된다. 서체를 선정할 때는 제품뿐 아니라 포장 용기, 패키지, 카탈로그 등을 포함해 기업 전용 서체(164쪽)까지 발전시키면 브랜드파워 향상으로 이어갈 수 있다.

● 조작 지시용 글꼴에 필요한 것

크기는 작고, 단어는 한두 개, 글줄도 많아 봐야 두 줄 정도다. 한정된 공간을 사용하기에 문자를 변형하는 경우가 많고 글줄사이도 빽빽하다.

오조작을 방지하기 위해 명확한 표시가 필요하며 글자의 높은 시인성을 요구한다. 글꼴을 선택할 때 주의해야 할 점은 기능적으로 확실한 골격과 시인성, 가독성을 두루 갖춘 글꼴에 컨덴스트체 등의 글자가족이 있는지 확인한다.

크기가 작아 가로선이 끊어져 보일 수 있는 로만체보다 선폭이 일정한 산세리프체를 선택한다. 작아도 깨지지 않고 읽기 편하게 글자사이가 넉넉하며 요소에 크게 관여하지 않는 서체(오른쪽 그림)를 선택한다. 일반적으로 엑스하이트가 높아야 시인성이 높아지지만 두 줄 이상에서는 오히려 글줄사이가 좁아 보일 수 있으므로 어떤 짜임새가 많은지를 확인한 후 판단한다.

제품 조판에는 딱히 통일된 조판 매뉴얼이 없다. 하지만 최근 유니버설 디자인의 중요성이 인식되면서 어느 때보다 제품 문자 조판에 관심이 쏠린다. 한편 인쇄 기술과 디지털폰트의 질이 향상되면서 보기 쉬우면서도 오조작을 일으키지 않는 글꼴을 선택해 조판할 수 있게 됐다. 앞으로는 타이포그래퍼와 제품 디자이너의 이해와 협조가 필수적이다.

3 헬베티카
Helvetica

3 프루티거
Frutiger

프루티거가 덜 말려 있다.

◎ 기업 전용 서체에 대해서

인쇄물은 과묵한 대사silent ambassador라는 별명으로도 불린다. 기업을 대표하는 대사가 초라한 양복(글꼴)을 지저분하게 입고(조판) 있으면 제아무리 뛰어난 제품을 수출한다 해도 신뢰를 얻기 힘들다.

전사적 차원의 통일감을 갖추기 위해 디지털폰트의 라이선스를 일괄적으로 관리하는 시스템을 기업 전용 서체corporate type라고 한다.

기업의 로고마크는 '얼굴', 인쇄물 속 글은 '목소리'다. 고객은 '얼굴'과 '목소리'로 기업의 자세를 읽는다. 해외에서는 통일된 '목소리'로 정확하게 말하는 것을 매우 중요하게 생각한다.

지금까지 일본에서 기업 전용 서체를 사용하는 곳은 광고 디자인 부분에 한정돼 있었다. 서양에서 일반적으로 사용하는 기업 전용 서체와는 근본적인 발상이 다르다.

'기업 전용 서체 도입'이란 명함, 청구서, 카탈로그, 회사 안내, 제품 설명서, 패키지 등 기업이 만드는 모든 인쇄물과 웹사이트를 우수한 글꼴과 아름다운 조판으로 제작하는 것이다.*

일본에서 만든 해외용 카탈로그나 회사 안내서를 보면 사진과 인쇄는 깔끔하지만 글꼴 선택과 조판에는 세심한 배려가 없어 보인다. 기업에 어울리지 않은 글꼴과 지금까지 이 책에서 언급했던 이상한 조판으로 만든 인쇄물을 본 해외 고객은 어떤 생각을 할까? 한 권의 회사 안내와 카탈로그가 회사의 정당한 가치를 전달하지 못해 마이너스 평가를 받는다면 큰 손실이다.

일본에서는 산토리주식회사サントリー株式会社가 독일의 라이노타입 사 (현 모노타입 사)에 의뢰해 일본어 글꼴을 포함한 기업 전용 서체를 도입했다. 당시에 나는 라이노타입 사의 동아시아 고문으로 프로젝트에 참여했다. 또한 한국에서 아모레퍼시픽의 의뢰로 제작된 아리따 글꼴은 AG 타이포그라피연구소 소장 안상수의 디렉팅으로 16년 동안 프로젝트가 진행되었다. 한글 전용 글자가족뿐 아니라 라틴알파벳 전용 글자가족, 한자 전용 글자가족을 포함해 총 다섯 글자가족으로 완성되었다. 글로벌화로 인해 이런 사례는 앞으로도 꾸준히 늘어날 것이다. 기업의 이미지를 전달하는 데 기업 전용 서체는 매우 효과적인 수단이다. 좋은 양복을 깔끔하게 차려입고 당당하게 '과묵한 대사'를 건네보자.

*
기업 전용 서체의 목표는 문서에 통일감을 주는 것이지 상품 로고, 패키지 디자인, 광고물의 글꼴을 제한하는 게 아니다.

C&lc의 lc는 무엇일까?

일반적으로 대문자를 캐피털 레터capital letter, 소문자를 스몰 레터small letter라고 한다. 하지만 디자인이나 조판을 업으로 하는 사람들은 소문자를 로어케이스라고 말한다. 대문자와 소문자가 섞인 글을 C&lc라고 표기하는데 lc는 'lower case'의 줄임말이다. 그렇다면 로어케이스는 무엇일까?

금속활자의 영문 조판에서는 활자 케이스를 오른쪽 그림처럼 두 개 사용하는데 상단 케이스를 어퍼케이스, 아래 케이스를 로어케이스라고 한다. 주로 위에 대문자를 넣고 아래에 소문자를 넣는다고 해서 소문자를 로어케이스라고 부른다. 로어케이스란 금속활자 케이스 이름에서 온 것이다.

활자 케이스에는 여러 가지 종류가 있는데 한 개만 사용하는 경우도 있으며, 배열도 언어나 업무 내용에 따라 다양하다. 여기에서는 일반적인 문장 조판용 케이스의 예로 설명한다. 문자마다 케이스의 크기가 다른 이유는 사용 빈도에 따라 활자의 양이 정해지기 때문이다. 배열도 키보드와 크게 다르다.

그 외에도 케이스 위치의 이름인 어퍼케이스(대문자)와 로어케이스(소문자)를 조합해 U&lc라고도 한다. 아래 사진은 타이포그래피 잡지인데, 잡지 이름의 U&lc가 여기에서 온 것이다.

어퍼케이스의 일반적인 레이아웃 예

로어케이스

C&lc나 U&lc는 지금도 사용하는 말이다. 활판으로 조판하는 일은 대부분 사라졌지만, 이곳에도 활판 시대 용어가 남아 있다.

4-3 ● 영문과 국문의 차이와 조화를 위한 배려

영문과 국문의 섞어 짜기에 관해

한국에서는 영문 글꼴(라틴알파벳, 로마자)과 국문 글꼴(한글)의 섞어 짜기 방법과 관련해 아래와 같은 연구가 있다.

"한문과 로마자는 조형성이 다르다. 한문의 경우 한글 창제 당시부터 밀접한 관련이 있던 문자였고, 현재 익숙하게 사용되는 본문용 글자체의 형식도 두 문자 모두 네모틀 완성형으로 시각적 형태와 문자 구성 방식이 비슷한 덕에 섞어 짜기 하기가 수월하다. 이와 달리 로마자는 한글과 섞어 짜기를 시도한 지 약 100년 정도밖에 되지 않았고, 섞어 짜기를 위한 두 문자의 글자체 형태에 대해서 관심을 두기 시작한 것은 30년이 채 되지 않는다. 게다가 로마자는 역사적 탄생 배경과 시각적 구조가 한글과 다른 탓에 섞어 짜기 했을 때 타이포그래피의 형태적 통일성을 유지하기 어렵다."[*]

[*] 김의래, 이지원, 「한글과 로마자의 섞어 짜기를 위한 로마자 형태 연구」, 「글짜씨 11」, 한국타이포그라피학회, 2015, 57쪽.

영문과 국문의 혼식에 관해서는 세로짜기, 가로짜기를 구분해서 생각해야 하지만 이곳에서는 가로짜기로 한정해서 이야기한다.

◎ 섞어 짜기의 목적과 문제점

국제화가 진행되면서 본문을 한국어만으로 표현하기 어려워졌다. 기호, 단체명, 약칭, 양서의 원문 인용 등 영문과 국문을 함께 쓸 수밖에 없다. 본문 조판에서 섞어 짜기가 지향해야 할 방향은 가능한 한 한국어 조판 속에 영문을 녹이는 데 있다.

문제점은 다음과 같다.
- 국문과 같은 크기로 영문을 조합하면 영문이 작게 보인다.
- 국문과 영문의 글자선 두께와 글자 색의 비율을 맞추기 어렵다.
- 영문의 베이스라인이 국문보다 높아 문장을 읽는 시선의 흐름이 자연스럽지 않다.

이런 것들이 영문과 국문이 섞인 조판에서 느껴지는 어색함이다.

안녕하세요한글 Abcdefghijklmn

같은 포인트 크기의 국문과 영문 문장. 왼쪽: AG 최정호체. 오른쪽: 어도비 젠슨

◎ 지금까지의 영문과 국문 섞어 짜기

금속활자 시대에 일본에서는 일문과 영문의 베이스라인이 달라서 생기는 어색한 시선의 흐름을 보정하기 위해 일본어 활자 아래나 라틴알파벳 활자 위에 얇은 금속판을 넣어 베이스라인의 차이를 줄이거나 라틴알파벳 활자의 크기를 키워 어색함을 보정했다. 하지만 어떤 방법을 쓰건 많은 수고와 시간이 걸렸고 심지어 본문용 조판에는 적용하지 못했다. 혼식에 사용하는 라틴알파벳 활자는 인쇄소가 보유한 몇 가지 재고 중에서 적당히 선택했고, 또 그렇게 만든 라틴알파벳 활자도 질이 좋지 않아 '영문만 넣으면 됐지'라는 인식이 파다했다. 또한 기호용이긴 해도 한 글자가 전각의 중심에 있는 라틴알파벳 활자를 만들기도 했으나 문장은 물론이고 단어조차 짤 수 없었다.

세로쓰기 문화와 함께 라틴 구두점을 한글과 함께 사용하게 되면서 한글 서체의 라틴알파벳 디자인도 발전해 나갔다. 라틴알파벳은 구조상 한글보다 작아 보이기에, 한글 서체와 같은 글자 크기로 영문 서체를 사용할 경우 한글과 라틴알파벳의 균형이 맞지 않는다. 활판인쇄나 사진식자 시대에는 이렇게 크기에 불균형이 있는 대로 조판할 수밖에 없었다. 제목이나 강조로 짧게 사용되는 라틴알파벳의 경우에는 수작업으로 베이스라인을 조정하기도 했다. 일본의 경우 사진식자의 구조적 제약으로 인해 영문의 디센더를 짧게 만들었고 국문과 같은 높이로 맞춰야 했기에 소문자 g, p, q, y 형태로 찌그러졌다.

<p style="text-align:center; font-size:2em;">gpqy gpqy</p>

왼쪽: 일문 사진식자 서체에 포함된 영문의 예
오른쪽: 어도비 개러몬드

디지털 시대로 넘어오면서 라틴알파벳을 포함한 한글 서체를 개발하기 시작했다. 그러나 라틴알파벳 구조와 글자꼴에 대한 이해가 부족한 상태로 한글과 디자인이 전혀 맞지 않거나 라틴알파벳의 퀄리티가 충분하지 못한 경우도 잦았다. 최근에 이르러서는 라틴알파벳 본래의 글자꼴을 존중하며 동시에 한글의 디자인과 잘 어울리도록 균형과 형태를 맞춘 바이스크립트bi-script 서체도 많아졌다.

◎ 현대의 영문과 국문 섞어 짜기

지금은 디지털폰트 시대다. 국문 서체는 같은 명조체여도 표정과 두께가 다양하게 변형됐고 영문 서체도 저렴한 가격의 다양한 서체를 보유할 수 있다. 마음만 먹으면 컴퓨터 조판 소프트웨어를 사용해 손쉽게 영문을 교체하거나 크기를 조절하고 베이스라인 설정 변경도 가능하다.

● 디지털폰트의 문제점

한글 서체에 포함된 영문 중에도 아래 글꼴처럼 영문 단독으로 사용해도 괜찮은 서체도 있다.

NOTO SANS
abcdefg123

본고딕Noto Sans 글꼴의 영문

사진식자 문자도 그렇지만 한 글자 혹은 몇 글자만 쓰면 국문 서체에 포함된 영문 서체는 품이 넓고, 베이스라인이 낮아 한글과 잘 어울린다. 하지만 몇 단어 혹은 몇 줄에 걸쳐 넣으면 영문과 어색해진다.

이때 기존의 영문 서체를 사용하면 영문으로는 성립하지만, 국문과 영문이 섞여 있는 문장을 염두에 두지 않은 해외의 타입 디자이너가 만든 영문 서체를 사용하면 한 글자 혹은 몇 글자만 넣었을 때 문제가 발생한다. 크기 조절과 베이스라인 조절이 필요하다.

영문과 국문이 섞여 있을 때는 기호적 사용에 중점을 두고 국문 서체에 포함된 영문 서체를 사용할 것인지, 문장 조판을 염두에 두고 국문 서체 분위기에 어울리는 영문 전용 서체를 사용할지 결정해야 한다. 한 글자에서 몇 글자 정도는 국문 서체에 포함된 영문 서체로 짜고 몇 단어 혹은 몇 줄에 달하는 영문은 같은 계열의 영문 전용 서체로 짜는 방법도 있다.

● 컴퓨터로 영문과 국문 섞어 짜기 문장을 조판할 때 주의해야 할 점

영문과 국문의 구체적인 서체명을 언급하고, 크기와 베이스라인 조절값까지 알려주는 조판 해설서도 있다. 하지만 문장 내용과 조판의 조건이 다르면 결과도 달라진다. 디자이너가 해당 작업에 맞춰 서체를 선택하고 조절해야 한다. 그런 이유로 이 책에서는 구체적인 서체명과 수치는 표시하지 않았다.

서체 선택이나 조절만큼 중요한 게 공백 설정이다. 영문 단어와 국문 사이는 영문의 낱말사이와 비슷하게 띄우고 전체적인 균형을 보며 조절한다. 'A씨'나 '2010년' 등은 낱말사이를 하지 않는 게 자연스럽다.

대문자와 소문자를 함께 섞어 짜는 것을 cap & low라고 한다.

위: 영문과 국문은 적합한 공백이 다르다. 영문용 공백으로 국문을 짜면 가독성이 떨어진다.

컴퓨터로 영문과 국문의 혼식 문장을 조판할 때 특히 문제가 되는 부분이 커닝과 트래킹 설정이다. 커닝과 트래킹을 일률적으로 적용한 국문 조판에 영문을 넣으면 영문 영역까지 함께 넓어지거나 좁아지므로 주의해야 한다.

◎ 라틴알파벳과 한글을 병기할 때의 영문 조판

병기竝記란 왼쪽에 자국어를, 오른쪽에 원어문을 넣는 것을 말한다.

국문은 양끝맞추기를 하는 경우가 많아서 라틴알파벳 조판도 양끝맞추기로 하거나 라틴알파벳의 크기나 글줄사이를 한글에 맞추는 경향이 있다. 언뜻 보기에 괜찮은 것 같아도 라틴알파벳만 놓고 보면 한글보다 작아 글줄사이가 벌어진 느낌이 든다. 서체에 따라 다르지만 일반적으로 한글보다 한 치수 크게 키워야 비슷해진다. 글줄길이도 한글과 동일하게 넣으면 한 줄에 들어가는 단어 수가 많아져 가독성이 떨어진다(117쪽).

국문과 원문의 레이아웃이 같아야 안정돼 보일 것 같지만, 원문을 읽는 사람은 외국인이며 그들은 원문 조판만 읽는다. 라틴알파벳과 국문의 대조적 아름다움에 균형을 맞춰, 읽기 쉽고 내용을 정확하게 전달하는 조판을 목표로 하길 바란다.

◎ 섞어 짜기 문자의 현재와 미래

한글과 함께 여러 아시아권의 문자, 예를 들어 일본어나 태국어 혹은 아라비아 문자와의 섞어 짜기도 점차 늘어날 것이다. 영문 조판 속에 한글을 어떻게 넣을 것인지 생각해야 할 시기가 왔다.

───── 원 포인트 어드바이스 ─────

머릿속을 영문으로 바꾸자!

이 책의 취지는 좋은 영문 조판을 만들 때 무엇이 문제고 무엇이 필요한지 깨닫게 만드는 데 있기에 조판 소프트웨어의 사용 방법은 설명하지 않았다. 활판과 달리 최근의 조판 소프트웨어에는 편리한 기능이 탑재되어 있으며 구체적인 조작 방법은 소프트웨어 매뉴얼을 확인하면 된다.

하나만 이야기하자면 머릿속을 영문으로 바꿔 조판 소프트웨어를 다뤄야 한다는 것이다. 대부분 조판을 시작하기 전에 작업 형태에 맞춰 소프트웨어를 설정한다. 아마도 해외용 작업을 전문으로 하는 사람 외에는 자국어 환경 설정으로 작업할 것이다. 어쩌다 한 번 영문 작업을 할 때 환경 설정을 바꾸지 않고 글꼴만 바꿔 작업하지 않는가? 의외로 놓치기 쉬운 부분이 언어 설정과 조판 형식을 영문으로 바꾸는 것이다. 인디자인으로 예를 들면 언어는 '영어(미국)', 컴포저는 'Adobe 단락 컴포저'로 변경해야 한다. 글꼴만 영문으로 바꾸고 설정은 한국어로 두면 낱말사이 조절이나 하이프네이션 등 영문만의 독특한 기능이 원활히 작동하지 않아 제대로 된 영문 조판이 어려울 수 있다.

영문과 국문 섞어 짜기 설명에서 라틴알파벳을 한국어로 짤 것인지, 영문으로 짤 것인지 전환이 필요하다고 이야기했다. 영문 조판일 때는 먼저 머릿속을 영문으로 바꾼다. 그리고 소프트웨어 설정도 다시 한번 확인한다.

한국어판에서 영어판을 만들 때 주의해야 할 점

이번에는 이미 만들어져 있는 한국어판을 이용해 라틴알파벳판, 특히 영어판을 만들 때 주의해야 할 점을 소개한다. 평소 영문 인쇄물을 제작할 때 체크 항목으로 참고하면 좋다.

더욱 국제화가 진행되면서 한국어판을 바탕으로 영문판을 만드는 수요가 증가했다. 관광 안내, 회사 안내, 상품 카탈로그, 공공 기관 팸플릿, 한국 기업의 웹사이트에서도 외국어 페이지를 볼 수 있다.

그런데 아쉽게도 대부분은 한국어판 레이아웃에 번역문을 넣기만 한 외국어판이다. 문장만 교체한 레이아웃에는 한계가 있고 실제 외국인이 봤을 때 알아보지 못하는 사례도 많다.

한국을 찾아온 관광객이나 해외 고객에 맞춰 한국어판과 통일된 포맷으로 영문판을 만드는 것 자체가 잘못된 것은 아니다. 사진과 일러스트레이션을 충분히 이용할 수 있기 때문이다. 단 한국어판의 레이아웃을 고집하기보다는 서체 선택부터 글자가족, 웨이트, 강조 표현, 약물의 표기법까지 충분히 고려해야 한다. 의뢰인과 디자이너도 머릿속을 영문으로 바꿔서 생각해 보자.

◎ 레이아웃도 영문판에 맞춰

한국어판 카탈로그나 회사 안내를 일러스트레이션과 표, 전체 페이지 수 등을 변경하지 않고 영문판으로 제작하는 일을 의뢰받은 적이 있다. 의뢰인은 그림과 분위기를 바꾸지 않고 언어만 바꾸면 된다고 생각한 것이다. 또한 의뢰받은 디자이너도 번역문을 한국어판 레이아웃에 적당히 넣기만 하면 된다고 생각하는 경우가 있다.

비용을 들이지 않고 영문판을 만들고 싶은 마음은 이해하지만 열심히 만든 자료로 외국인에게 나쁜 인상을 줄 필요가 있을까? 한국어판에서 크게 문제 되지 않는 조판도 영문으로 바꾸면 이상해지거나 앞뒤가 맞지 않는 경우가 생긴다.

당신이 외국인 디자이너고 자국어인 영문으로 인쇄물을 만들려고 한다면 어떻게 할까? 한국어판에 맞춘 레이아웃이 아니라 영문으로 보기 편한 레이아웃을 만들 것이다. 의뢰인에게 사진과 일러스트레이션를 받아 새롭게 디자인한다는 마음으로 제작하길 바란다. 전부 한국어판에 맞출 필요는 없다.

중요한 건 '누구에게 무엇을 어떻게 전하고 싶은가'다. 한국의 문화와

사업에 관심이 있어 사이트를 찾아온 외국인에게 어딘가 이상하고, 알아보기 어려운 콘텐츠를 제공해 나쁜 평가를 받는다면 아쉽지 않을까?

● 조판 형식의 결정

한국어 조판은 한 글자가 전각이므로 자연스럽게 양끝맞추기가 된다. 영문판으로 작업할 때도 별다른 의심 없이 양끝맞추기를 선택하는 경우가 많다. 영문의 양끝맞추기가 나쁜 건 아니지만 왼끝맞추기가 좋은 때도 있다(68쪽). 한국어판이 양끝맞추기이니까 영문판도 양끝맞추기로 해야 한다는 고정관념을 버린다.

◎ 표기법도 영문 번역으로

원칙은 영문 전용 글꼴을 사용하고 영문 글꼴 안의 글리프로 조판하는 게 전제다. 지금부터는 서체와 표기법에 대해서 차례로 이야기한다.

● 서체 선택

한국어판 분위기에 맞춘 글꼴을 선택해도 괜찮다. 하지만 한국어 서체에 포함된 영문 서체나 무료 글꼴을 사용해 작업할 때는 신중해야 한다. 한국어 서체에 포함된 영문 서체로 외국어판을 작성하면 한국어용 기호와 약물이 뒤섞일 때가 있다. 또한 한국어와 균형을 맞추기 위해 디자인된 영문 서체로 문장을 엮으면 디센더가 좁아지거나 글자사이의 균형이 나빠져 가독성이 떨어진다. 최대한 쉽게, 이탤릭이나 웨이트의 종류 등 글자가족이 풍성한 영문 전용 글꼴을 선택한다.

● 컨덴스트체는 최소한으로

똑같은 레이아웃에 한국어를 외국어로 교체하면 정해진 레이아웃 안에 내용을 다 넣지 못할 때가 있다. 어떻게든 채워 넣으려고 글자크기를 줄이거나 글꼴의 좌우를 줄이기도 하는데 그중에는 컨덴스트체를 더욱 줄여서 넣기도 한다. 컨덴스트체 사용이 나쁜 건 아니지만 최소한으로 사용해야 하며 사전에 사용할 글자 수에 맞춰 레이아웃을 짠다.

● 강조하는 방법

한국어판에서 강조한 문장과 단어(볼드, 고딕, 밑줄, 낫표로 묶기, 배경이나 글자 색 바꿈)를 영문에서는 어떻게 표현하면 좋을까? 한국어판의 강조 표현을 영문 조판에 적용하지 않으면 읽기 힘들 뿐 아니라 정확한 의도를 전달할 수 없다.

일반적으로 문장 속에 강조하고 싶은 단어가 있으면 그 부분을 이탤릭체로 한다(90쪽). 또한 카탈로그의 표제어처럼 더욱 강조하고 싶을 때는 볼드체를 사용하기도 한다.

"LETTERPRESS" ?

강조를 위해 따옴표를 남발하는 경우가 있다. 더욱이 '멍청한 따옴표'(108쪽)를 사용하기도 한다. 세로짜기로 조판할 때 자주 쓰이는 낫표「」『』를 따옴표로 바꾼 것이다. 영어에서 따옴표는 직접 인용 외에 일반적이지 않은 의미로 사용하거나 비꼬는 등 특별한 의도를 나타내기 위해 사용하는 부호로 강조에서는 사용하지 않는다. 강조할 때는 앞에서 설명한 대로 이탤릭체를 사용하며, 이탤릭체를 사용하더라도 정말로 중요하고 강조하고 싶을 때만 사용하는 게 효과적이다.

typography ?

또한 한국어판에 밑줄이 그어져 있다고 해서 영문에서도 밑줄을 그으면 어떻게 될까? 영문에서는 손글씨나 타자기로 강조 부분에 밑줄을 그어 조판자에게 이탤릭체로 변경해 달라고 지시하는 경우가 있기에 혼동을 줄 수 있다. 손글씨나 타자기 문서의 재현이나 수식 등의 특수한 경우를 제외하고 밑줄은 사용하지 않는다.

typeset ?

한국에서는 글자 배경에 무늬를 넣거나 배경 색을 채워 글자를 흰색으로 강조하기도 한다. 영문 글자는 한국어와 달리 어센더와 디센더가 있어 사각형 배경 속에 넣기 힘들다.

앞에서 이야기한 대로 영문에서는 일반적이지 않은 강조 표현이나 과도한 강조는 최대한 자제한다.

● 대문자 표기

강조할 의도는 없었지만 의도치 않게 강조하게 되는 예로 회사명, 단체명, 인명의 대문자 표기가 있다(인명에서 성만 대문자로 표기하는 예도 자주 볼 수 있다). 서양인 눈에 필연성 없이 대문자로만 짠 부분은 '큰 목소리로 고함을 치고 있어 품격 없게' 보인다(87쪽). 일부러 과장한 것이면 몰라도 회사와 자신을 알리고자 한다면 품격 있게 전달하는 게 좋다.

또한 UNESCO, AD, BC 등의 약어나 고유명사, 제목 등을 대문자로 표기하는데 문장에는 대문자와 소문자에 어울리는 스몰캐피털을 사용하도록 하자(94쪽).

● 한국어판에 있는 문장부호 취급

영문 조판 속에 한국어 글꼴 전용 문장부호가 섞여 있지 않은지 확인한다. 특히 괄호(), 별표*, 퍼센트 기호%, 플러스마이너스 기호+- 같은 수식 기호는 전각 문장부호와 혼동하기 쉽다. 마이너스가 하이픈이 되어 있는 경우도 많다. 한국어 전용 글꼴 마크 ⊕ ☎ ✍ √ ★ 등의 사용도 피하자.

또한 한국어판에서 소제목 등이 〔〕《》【】로 둘러싸여 있는데 대체할 영문의 문장부호가 없다고 해서 대괄호[]로 바꾸면 안 된다. 일반적으로 영문에서 대괄호는 저자와 편집자가 주석(보조 설명, 오자 및 탈자 지적 등)으로 넣는다. 한국어의 거북등괄호〔〕나 렌즈괄호〖〗【】와 완전히 같은 의미는 아니다.

한국어에서 시간이나 기간의 경과를 나타내는 물결표~도 영문에서는 엔대시를 사용한다(109, 174쪽). 서양에서 물결표는 수학에서 사용하거나, 윗물결표 틸드tilde ~ 는 특수한 발음을 표시하는 데 사용하는 기호로 역시 의미가 다르다.

● 글머리 기호 표기

한국어판에는 글머리 기호 항목 앞에 괄호 숫자 ①②③이나 (1)(2)(3)를 자주 사용한다. 하지만 이 기호를 그대로 영문판에 사용하면 어떻게 될까? 큰 도형 기호 ◎나 ● 표시도 해외에서는 보기 힘들다. 평범하게 1. 2. 3.이나 A. B. C., a. b. c.로 표시하면 어떨까?

아래 그림처럼 불릿bullet•이나 대시를 사용해 항목을 명확하게 표시하기도 한다. 가끔 하이픈을 사용하기도 하지만 사무적인 느낌을 줘서 인쇄물에는 적합하지 않다.

Production workflow

The technical stages of the traditional production p
forms the material from typescript to printed worl
speaking (and not always in this order):

• development editing

• copy-editing

• design

• typesetting

• proofreading

• correction (the last two stages may be repeated (
'revised proofs')

suisse ou qui séjournent depuis 5 ans
(permis d'établissement ou de domicil
une Suissesse ou un Suisse.
Sont admis les travaux individuels aus
travaux collectifs.
Ne sont pas admis à participer les des
 — ont déjà participé sept fois au Co
 design et/ou au Concours fédéra
 — ont déjà obtenu un prix à trois rep
 — ont dépassé leur 40e année,
 — soumettent la même année un tra
 fédéral d'art.

● 각주 표기

각주를 넣을 때 한국어판의 주 기호 전각 ※이나 *를 그대로 사용할 때가
있다. 서양에서는 숫자를 123으로 달거나 별표를 * ** ***처럼 늘려가는 방
법이 가장 일반적이다. 별표에 이어 칼표†, 부분 기호§ 등을 * † ‡ § 순으로
달고 두 번째는 ** †† ‡‡ §§처럼 늘려가는 방법도 있다.

● 쪽번호 표기

쪽번호를 표시할 때 열다섯 번째 페이지는 'p. 15', 연속하는 페이지는 'pp.
15-18'처럼 숫자를 엔대시로 연결한다.

> P15 → p. 15
> P15 ~ 16 → pp. 15-16 또는* pp. 15, 16
> p.10, p.15 ~ p.18 → pp. 10, 15-18

*
서적의 색인에서 같은 단락이나
같은 구절에 항목이 있는 경우에는
pp.15-16, 단락이나 구절이 따로 있다면
pp.15, 16으로 구별해서 표기하는
방법도 있다.

연속하는 페이지에서 자릿수가 클 때는 'pp. 1179-82'처럼 아래 자릿수만
표시하기도 한다.* 예를 들어 전체 페이지가 200쪽이면 전체 페이지 수는
'200pp.'라고 표기한다. p.는 페이지page, pp.는 페이지pages의 줄임말로 보
통 대문자가 아닌 소문자를 쓰며 마침표 뒤에는 여백을 넣는다.

*
같은 페이지라도 pp. 177-9,
pp. 177-79, pp. 177-179처럼 다양한
표기 방법이 있다. 같은 작업 안에서는
표기 방식을 정해 통일한다.

● 날짜 표기

포스터나 카탈로그에서 물결표 등을 그대로 영문에 넣은 엉터리 사례를
볼 수 있다. 기간의 경과는 엔대시를 사용한다.* 여기에서는 극히 일부만
소개했고 요일의 약칭, 마침표와 쉼표를 넣거나 넣지 않는 등 국가나 편집
방침에 따라 달라진다. 어떤 경우든 표기 방법은 통일성이 필요하다.

> 예 2019년 4월 1일(월요일) ~ 2020년 7월 21일(화요일)
> Monday, April 1, 2019 - Tuesday, July 21, 2020
> Monday 1 April 2019 - Tuesday 21 July 2020

● 공백 미세 조절

원칙적으로 낱말사이 공백을 넣지 않는 붙여 짜기도 바짝 붙은 것처럼 보
이는 곳은 미세하게 수정한다(109쪽). 수식 기호 +-= 등의 양쪽이나 숫자,
ml, kg 단위 사이에는 공백을 넣는다(97쪽). 번호(no.)나 페이지(p.)처럼 생
략을 나타내는 마침표 뒤에도 공백을 넣지만, 과도하게 떨어져 있으면 살
짝 좁히기도 한다.

요일이나 숫자 사이에 들어가는
엔대시 앞뒤에는 원칙적으로 공백을
넣지 않지만 이 부분만 바짝 붙어 있어
하나의 덩어리처럼 보인다. 적당한 조정이
필요하다.

단 전각 콜론(:)이나 세미콜론(;)의 앞뒤가 떼어져 보인다고 해서 반
각 콜론(:)이나 세미콜론(;) 앞뒤에도 공백을 넣으면 안 된다. 영어의 경우
앞은 붙이고 뒤만 떼어 쓴다(108쪽). 프랑스어의 경우에는, 콜론, 세미콜론
앞뒤에 공백을 넣는다(마침표, 쉼표 앞은 영어처럼 붙인다).

● 대시 두 개는 엠대시로
한국어판에 하이픈이나 대시를 두 번 사용한다고 해서 영어판에도 똑같
이 두 개를 넣거나 엠대시의 폭을 넓혀서는 안 된다. 엠대시 하나면 충분하
다.* 한국에서는 제목과 부제목을 대시 두 개로 잇는 경우가 많은데 영문에
서는 주로 콜론을 이용한다. 대시 두 개로 연결한 도서명 등을 영문으로 번
역할 때는 엠대시를 넣거나 가능하면 콜론으로 바꾼다.

*
원고의 탈자, 탈락 등을 표시할 때나 참고
문헌에서 동일한 저자명을 생략할 때는
대시 두 개나 세 개를 사용한다.

● 일러스트레이션 속 한국어
외국인 입장에서 일러스트레이션 등 도판에 그림으로 남아 있는 한국어도
이해하기 어렵다. 레이아웃과 도판을 유용할 때 놓치기 쉬운 부분으로 반
드시 확인한다.

● 웹사이트의 영문 조판
기업과 단체에 영문 웹사이트는 매우 중요하다. 전 세계인이 한국 기업의
사이트를 방문한다. 그렇다면 양질의 영문 사이트를 제공하는가? 한국어
사이트를 고쳐서 쓰지는 않는가?
　　얼마 전까지만 해도 글꼴도 원하는 대로 선택하지 못했지만, 지금은
다양한 웹폰트 중에서 원하는 글꼴을 선택할 수 있고 조판도 미세하게 설
정할 수 있는 시대가 됐다. 웹사이트에서도 기업 전용 서체(164쪽)를 사용
하면 좋지만 불가능하다면 회사 안내 등 자사 영문 인쇄물 같은 글꼴을 사
용해 브랜딩 향상을 이어간다.
　　문장을 읽는 것은 인쇄물도 웹도 동일하다. 국제적인 비즈니스를 위해
영문 웹사이트를 만들 때는 제작 업체의 영문 조판 지식이 중요하다. 편집,
디자인 외에 이런 항목을 확인하는 자세를 갖춰두면 도움이 된다.

번역가 T씨의 고민

인쇄업에 몸을 담은 사람의 습성일까? 의뢰인으로부터 받은 영문의 원본은 손대지 않는 게 불문율이었다. 명확한 철자 실수나 수직따옴표 등은 '수정'해서 조판하지만 전부 대문자로 쓰인 이름을 보고 "나는 이렇게 써왔어."라며 참견해서는 안 된다. 물론 적극적으로 의견을 수용하는 의뢰인에게 "이 부분은 이탤릭으로 하는 게 좋아요." "본문에 나오는 회사명과 이름은 대문자와 소문자로 표기하는 게 어떨까요?"라고 제안할 수 있지만 기본적으로 의뢰인이 번역한 영문 원고대로 조판하는 게 상식이다. 업무의 흐름으로 봐도 조판자에게 '번역가'는 의뢰인 뒤에 있는 사람으로 직접 이야기할 기회가 없다.

그러던 어느 날 타입 디렉터 고바야시 아키라小林章 씨의 소개로 T씨를 알게 됐다. 전문 번역가인 T씨는 기업 의뢰로 영문과 일문을 번역한다. T씨를 만나 이야기를 나누며 내가 갖고 있던 번역가의 이미지가 바뀌었다. 보통 번역가는 의뢰받은 원문(일본어, 영어 등)을 번역하고 납품 후에 문장을 어떻게 조판해 인쇄했는지 크게 신경 쓰지 않는다고 생각했다. 하지만 T씨는 모든 과정을 신경 쓰는 듯했다. 실제로 완성된 인쇄물을 확인하지 못하는 경우가 대부분이고 별도로 지정한 내용이 있음에도 불구하고 원래 있어야 할 조판 매너가 지켜지지 않은 채 인쇄된 사실을 나중에 알아도 어떤 말도 할 수 없다고 했다. 인쇄 전 단계에서 확인하는 과정이 있으면 수정을 제안할 수는 있지만 제안하더라도 그 내용이 받아들여지지 않는 경우도 있다고 했다.

물론 번역가의 일은 번역뿐이다. 이후 결과물의 책임은 번역가에게 있지 않다. 명확하게 조판자(디자이너)와 편집자에게 책임이 있고, 최종적으로 의뢰인의 책임이다. 하지만 조판자와 디자이너에게 영문 조판의 지식이나 경험이 없으면 번역가의 텍스트 데이터를 그대로 입력해 인쇄한다.

또한 단순히 언어를 번역하는 게 아니라 문화와 배경까지 조사해 읽은 사람에게 정확히 전달하려 해도 의뢰인이 문장을 바꾸는 경우도 있다. 실제로 이 언어를 사용하는 사람이 잘못됐다는 생각이 드는 영문이 되면 의뢰인에게도 손해다.

아래는 분별력 있는 번역가가 아쉬워하는 부분이다.

· 일본어 서체에 포함된 영문 서체로 영어를 짠다.
· 레이아웃에 넣기 위해 글자를 욱여넣거나 (강제 컨덴스트체를 걸어서) 띄워 글자사이나 낱말사이가 제멋대로다.
· 고유명사를 전부 대문자로 쓰고 따옴표를 넣는다. 보통 고유명사 표기(각 단어의 앞 글자만 대문자)에도 따옴표를 넣는다.
· 원문의 낫표를 따옴표로 쓴다.
· 본문의 회사명과 이름을 전부 대문자로 쓴다.
· 공백이 필요한 곳에 넣지 않는다. 반대로 필요하지 않은 곳에 공백을 넣는다.
· 글줄길이가 길어서 읽기 어렵다.
· 들여쓰기가 없고 단락 사이의 단락 띄우기가 없어 단락 구분이 어렵다.
· 일본어 기호(참고표, 원 숫자, 물결표, 가운뎃점 등)를 사용한다.
· 표제도 강조하고 싶어 밑줄을 넣는다. 또한 볼드를 넣거나 색상을 바꾸기도 한다.
· ☆■⇒ 등 다양한 기호를 붙인다.

어떻게 느껴지는가? 제4장에서 다룬 내용과 공통된 부분이 많다. 조판자와 번역가의 입장은 다르지만, 품은 고민은 비슷하다.

앞으로 의뢰인, 번역가, 조판자가 한 팀을 이뤄 읽기 쉽고 이해하기 쉬운 영문이 확산하길 기대한다.

5장

나와
타이포그래피

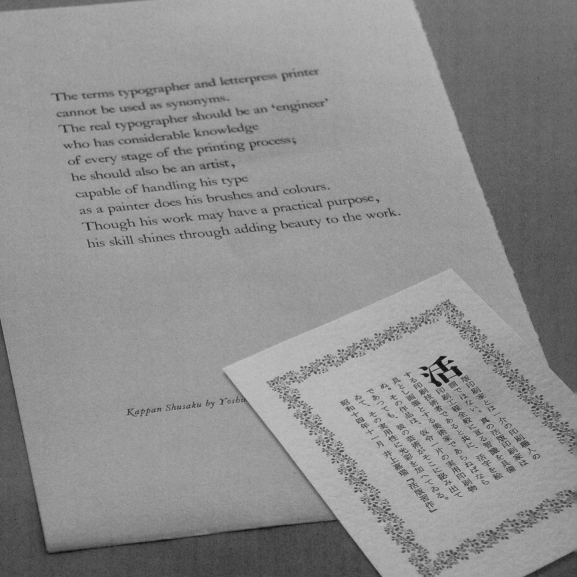

The terms typographer and letterpress printer
cannot be used as synonyms.
The real typographer should be an 'engineer'
who has considerable knowledge
of every stage of the printing process;
he should also be an artist,
capable of handling his type
as a painter does his brushes and colours.
Though his work may have a practical purpose,
his skill shines through adding beauty to the work.

Kappan Shusaku by Yoshi

가즈이공방의 창업자 이노우에 요시미쓰井上嘉瑞 씨의
문장을 인쇄한 포스트카드. 활판인쇄가에게 보내는
말로 '활판인쇄가' 부분을 타이포그래피로 바꿔도 좋다.

지금까지 이 책을 읽고 어떤 생각이 드는가? 당신이 안은 의문이 해소됐는가? 처음에 이야기했던 '배려'의 의미를 알게 됐는가? 1 더하기 1은 2의 매뉴얼 책을 기대했다면 어딘가 부족하게 느껴졌을지도 모른다.

해를 거듭할수록 내가 있는 곳으로 여러 답을 원하는 사람들이 찾아온다. 그중에는 '타이포그래피의 비법'을 알려달라는 사람도 있다. 구체적인 질문을 제외하면 대부분 공부법을 묻는다. 나에게 공부법을 말할 자격이 있는지 모르겠다. 하지만 남들보다 좋은 스승 곁에서 영문 조판의 경험을 쌓아온 건 맞다. 이번에는 지금까지 내가 경험했던 실패와 중요하다고 생각하는 것을 이야기한다. 타이포그래피를 배우는 사람에게 힌트가 되길 바란다. 이 책을 집필한 이유이기도 하다.

◎ 타이포그래피의 시작: 되돌아보니 공부하고 있었다

대학(법학부) 졸업 후 인쇄, 문자와는 전혀 상관없는 회사에서 4년간 일했고 27세에 아버지가 경영하는 활판인쇄 회사 가즈이공방에 들어왔다. 인쇄에 딱히 흥미가 있었던 것도 아니고 타이포그래피라는 말도 몰랐다. 전에 다니던 회사도 나쁘지 않았지만 뭐랄까 회사의 부품이 된 느낌에 씁쓸한 기분이 들었다.

당시 집 근처에 있었던 아버지의 인쇄소에는 밤마다 학생과 디자이너들이 즐겁게 드나들었다. 작은 명함 가게에서 일하는 아버지 곁으로 미대 졸업 후 대기업에 다니는 젊은 디자이너들이 찾아왔다. 그런 아버지가 즐거워 보이고 부러워 보였을지도 모른다. 그때 나는 내가 지금 회사를 그만둬도 별문제 없겠지만 아버지가 없어지면 이 사람들은 곤란해지겠구나, 라는 생각이 들었다. 사실 단순히 재미있을 것 같다는 생각도 이 일을 하게 된 계기 중 하나다.

아버지 회사에 입사해서 곧바로 고도의 타이포그래피 교육을 받은 건 아니다. 배달, 정리 등 잡일부터 시작했다. '글자 되돌리기'라고 아는가? 한 차례 조판하고 인쇄한 금속활자를 서체와 크기별로 활자케이스에 되돌려 놓는 작업을 말한다. 디지털폰트에서는 있을 수 없는 일이고 어린아이도 할 수 있는 단순 작업이지만 지금 생각해 보면 좋은 경험이었다. 이 작업을 통해 가즈이공방에 있는 활자 서체의 특징과 하나의 글꼴에 왜 여러 가지 글자가 있고 어떻게 사용하는지 이해할 수 있었다.

활자케이스 옆에는 서체명이 쓰여 있다. 개러몬드는 지역 이름? 헬베티카는 사람 이름이었던가? 왜 같은 서체인데 로마Roma(로만)라는 도시명과 이탈리아Italia(이탤릭)라는 국가명이 붙었고, 한쪽은 기울어져 있을

까? 왜 런던London이나 프랑스France는 없을까? 의문이 생길 때마다 아버지에게 물었다. 처음에는 "개러몬드는 가라몽이라는 옛날 사람의 이름이야." 정도로 답해주셨다. 나도 그 대답에 충분히 납득했다. 아니, 그 이상을 알려 줘도 이해하지 못했을 것이다.

아버지 책상 바로 옆에 내 작업대가 있어 인쇄 관련 회의나 손님과 나누는 대화를 모두 들을 수 있었다. 하지만 정작 대화 중에 나오는 단어를 이해하지 못했다. '산세리프?' '바우하우스Bauhaus?' '스몰캐피털?' 법학부에서는 알려주지 않는 말이었다. 손님이 돌아가고 나면 단어의 뜻을 물었다. 일하는 중이었기에 아버지의 대답은 늘 단편적이었다. 그 외에는 쉬는 시간에 책을 읽거나 조판을 천천히 살펴봤다. 아, 여기에도 '산세리프'라고 적혀 있구나. 산세리프는 이런 서체구나. 입사 1년 차의 지식수준은 이 정도였다.

당신이 만약 당시의 나와 비슷한 나이에 지식이 없다고 생각한다면 초조해할 필요 없다. 당시의 나는 지금 이 책을 읽는 당신보다 지식수준이 낮았으니 말이다.

◎ 라틴알파벳 조판을 시작하다

아연 인테르는 조판에서 행간을
정하는 얇은 판의 속칭으로
10.5 포인트는 8분의 1.

1년이 지난 무렵 드디어 간단한 조판 일을 맡았다. 디자이너가 아닌 일반 고객의 주문이었다. 의뢰받은 원고와 규칙을 바탕으로 조판한 후 아버지에게 보여드렸다. 몇 가지 수정 사항을 지적받았는데 나의 첫 번째 조판, 글자사이, 낱말사이, 글줄사이는 흔적도 찾아볼 수 없을 만큼 바꿔야 했다. 고쳐도 또 수정해야 할 곳이 생겼다. 여러 번 반복한 끝에 겨우 오케이 사인을 받았다. 아버지의 지시대로 수정하고 나니 확실히 좋아졌다. 그런 과정을 몇 년간 반복하면서 자연스럽게 감각을 익혔다. 처음에는 열 개였던 수정 사항이 여섯 개로, 세 개로 줄어들었고 대대적으로 고쳐야 했던 글줄사이의 아연 인테르*는 세 장으로, 마침내 한 장까지 줄면서 간신히 처음 조판한 상태에서 오케이 사인을 받았다.

그렇게 되기까지 10여 년이 걸렸다. 미대에서 공부한 것도 아니고 센스가 없었기 때문일지도 모른다. 하지만 그 10년이 헛된 시간은 아니었다. 천재면 몰라도 평범한 사람에게는 숙련의 시간이 필요하다. 그러는 사이 내가 조판한 개수는 2,000개를 훌쩍 넘었다. 명함이라는 작은 우주에 똑같은 건 하나도 없고, 모든 변화에 대응하는 힘을 기르기 위해서는 역시 시간이 필요하다. 포트폴리오의 개수가 아니라 작업 하나하나에 대하는 자세가 중요하다.

◎ 지식과 역사를 배우는 즐거움과 마음가짐

그쯤 되자 단편적이었던 지식이 한 그루의 나무처럼 조금씩 이어지기 시작했다.

서체에 관한 지식과 역사를 체계적으로 배운 기억은 없다. 서체가 탄생한 시대와 나라별 특징, 사용 방법, 만든 인물 등 흥미가 생기거나 일하면서 필요한 것들을 하나씩 묻거나 찾아가며 익혔다. 한 가지 역사를 알게 되면 그 전후의 시대에는 어떻게 했을까? 영국에서 이런 식으로 사용하면 미국에서는 어떻게 사용할까? 이런 의문이 차례로 떠올랐다. 조금씩 이어나가다 보니 저번에 그 이야기가 이렇게 이어지는구나 깨닫게 됐다. 곁가지에도 영양소가 전달되듯 지식의 곁가지가 펼쳐져 열매를 맺기 시작했다.

도쿠가와 이에야스德川家康와 사이고 다카모리西鄕隆盛는 등장하는 시대와 장소가 다르지만 일본사를 알면 연결된다. 이처럼 클로드 가라몽은 16세기 프랑스인이지만 어떻게 지금까지 수많은 회사에서 개러몬드 서체를 판매할 수 있을까에 관한 질문도 이해할 수 있다. 전체를 연결하면 여러 가지 의미가 보인다. 숫자가 두 종류인 이유도 로만체의 변천이 인쇄 기술과 밀접하게 이어진 것도 일본에서 바우하우스가 인기를 끄는 이유도 말이다. 추리소설의 수수께끼를 푸는 듯 재미있다.

역사를 알면 재미뿐 아니라 일본에만 있는 이상한 소문에 휘둘리지 않는다. 얕은 지식을 가진 사람이 "개러몬드는 프랑스에서 만든 서체라서 이탈리아 음식점에서는 사용할 수 없어."라는 말을 해도, 전 세계의 활자주조소와 현재의 디지털폰트 제조사가 개러몬드체를 만든다는 사실을 안다면 전 세계 어디서든 사용할 수 있다고 다시 알려주거나 "푸투라체는 나치와 관련돼 있어."처럼 일본에만 퍼져 있는 잘못된 소문을 들어도 역사를 제대로 안다면 잘못된 이야기라는 사실을 바로 알 수 있다. 조금만 찾아보면, 상식적으로 생각하면 알 수 있는 사실을 곧이곧대로 믿는다. 나를 포함해 규칙을 좋아하고, 믿고 싶어 하며, 하나로 묶고 싶어 하는 일본인 특유의 체질 때문일까?

그렇다면 어떻게 해야 휘둘리지 않을 수 있을까? 사실 해외에서 공부하는 방법이 가장 빠르지만 현실적으로 어렵다. 해외에 있는 일본인에게 물어본다, 일본에 있는 외국인에게 물어본다, 해외에서 인쇄된 사례를 찾아본다. 추천하지는 않지만 일단 인터넷으로 검색하는 방법도 있다.

나는 일본어 번역서는 믿을 수 있는 번역가의 책 말고는 읽지 않는 편이다. 보통 원서를 읽기 어려워 일본어로 번역된 책을 찾는데 오역, 특히 활판 경험이 없는 사람의 번역은 이상한 경우가 많다. 사전을 찾아가며 원서를 읽는 게 가장 정확하다. 일본어판은 참고할 정도로만 읽는다. 또한 이 책

에서 의심스러운 부분이 있다면 확실히 파헤쳐 보길 바란다! (잘못된 곳이 있다면 나중에 알려주길 바란다!)

◎ 내 생각대로 만들어보기

앞에서 아버지와 함께 조판을 수정했던 이야기는 디자이너가 아닌 의뢰인의 조판을 맡았을 때의 일이다. 원칙적으로 디자이너가 지정한 내용은 지시대로 따라야 하며, 조판 후 디자이너에게 보여주고 별다른 수정 사항이 없으면 그대로 인쇄해 납품한다. 일이 끝난 다음 내 생각대로 글줄사이나 전체적인 틀을 바꿔본다. 의뢰인의 요청대로 만든 조판이 좋을 때도 있지만 내가 바꾼 조판이 좋을 때도 있다. 일과는 별개로 자신이 생각한 대로 조판을 짜보면 어떨까? 지금은 컴퓨터로 쉽게 작업할 수 있는 시대다. 실력을 키우는 데 큰 도움이 될 것이다.

회사 일뿐 아니라 거리에는 다양한 교재가 있다. 가족들은 나를 '글자병 환자'라고 부르는데 모든 글자에 반응하기 때문이다. TV 광고, 간판, 티셔츠 무늬, CD 타이틀……. 미술관에 가면 카탈로그나 전시 소개 글에, 미술 작품보다 옆에 걸려 있는 작품 설명에 몰두하고, 영화를 보러 가면 영화의 제목이나 종영 자막을 주시한다. '나라면 이렇게 했을 텐데'라고 끊임없이 생각하며 언제 어디에서나 공부한다.

◎ 지식과 기술보다 중요한 것?

나는 38세에 사장이 됐다. 의뢰인과의 상담도 내가 직접 하게 됐다. 완벽하진 않아도 어느 정도 지식이 쌓였고 기술적인 자신감도 있었다. 요청 사항에 맞춰 서체를 고르고 지시대로 완성하면 의뢰인도 만족했다.

하지만 뭔가 부족했다…….

◎ 누구를 위한 타이포그래피?

지금도 전문 디자이너가 의뢰하는 일은 요청 사항대로 작업하는 게 원칙이다. 의견을 물으면 대답하긴 하지만 인쇄자로서의 영역을 지켜야 한다고 생각하기 때문이다. 한편 디자이너가 아닌 의뢰인도 많다. 그런데 견본장에서 서체를 골라 원고대로 인쇄하는 방식에 한계를 느꼈다. 의뢰인이 생각한 이미지나 분위기로 서체와 레이아웃을 결정하는 방법이 과연 실사용자에게 도움이 될까? 그 무렵부터 조금씩 방침을 바꿔 원고 내용도 조금씩

간섭하기 시작했다. 사용자가 누구인가? 언제 사용하는가? 정말로 이 내용이 필요한가? 무엇을 전달하고 싶은가? 이 내용(서체, 레이아웃)이 정확한가? 모든 의뢰인에게 물어보는 건 아니지만 그중에는 첫 의뢰라 긴장하는 사람도 있다. 처음에는 정리하지 않은 원고를 가지고 오는 경우가 많다. 따지는 게 아니라 의뢰인의 의도를 끌어내다 보면 정말로 전하고 싶은 말이 선명해지고 원고 내용까지 정리된다.

나는 디자이너가 아니기에 디자인 안을 제시하지 않는다. 내가 의뢰인의 명함을 사용할 일도, 레터헤드를 사용해 편지를 보낼 일도 없기 때문이다. 답은 의뢰인에게 있다. 의뢰인이 누구에게 무엇을 전달할 것인가를 명백히 밝혔을 때 서체와 레이아웃(조판 형식)을 결정한다. 그렇게 하기 위해서는 이 책에서 소개한 서체 역사와 조판 형식의 특징, 규칙을 알아야 한다. 사장의 경영 방침을 회사 안내를 통해 전달할 때, 보는 사람을 향한 배려가 있다면 단순히 텍스트 프레임에 입력만 하면 된다는 사고방식의 타이포그래피는 없을 것이다. 대문자로만 짠 문장, 눈에 거슬리는 숫자는 시선의 흐름을 방해한다. 이탤릭과 약물을 잘못 넣으면 외국인의 눈에는 문장 내용보다 그 부분에 시선이 간다.

표제나 본문의 조판 형식, 서체는 내용에 맞는가? 이 책의 목적은 그것을 해결하는 데 있다. 조판 매너는 정해져 있지 않지만 저자의 생각을 독자에게 원활하고 정확하게 전달하기 위한 약속이다. 레터헤드의 주역이 편지를 받는 사람에게 전하는 마음의 글이라면 조연인 레터헤드의 디자인은 자연스럽게 결정된다. 고급 종이에 깔끔하게 인쇄된 레터헤드는 보내는 이의 진심이 담긴 문장의 품격을 높인다. 나는 그 편지를 받은 사람의 기분이 좋아지길 바란다.

◎ 타이포그래피란 무엇인가?

어려운 말을 써가며 정의할 필요는 없다. 또 고상하고 시작하기 어려운 것도 아니다. 일반인은 타이포그래피라는 말 자체를 모른 채 책을 읽고 카탈로그를 본다. '읽기 편하네'라든가 '이해하기 쉽게 쓰인 카탈로그구나'라고 생각한다. 그런 조판이 좋은 타이포그래피의 역할이다. 내가 생각하는 타이포그래피의 정의는 "인쇄용 서체를 사용해 읽기 쉽고, 가능한 한 아름답게 문장을 나열한 것"이다. 그 안에 독자를 향한 배려가 담겨 있다면! 내가 이 책을 집필하기로 결심한 것은 그런 도움을 주고 싶었기 때문이다.

사전에 실린 타이포그래피typography의 첫 번째 정의는 '활판인쇄술'이다. 그렇다면 타이포그래퍼typographer는 '활판인쇄술사'로 나를 말하는 걸까?

1937년 1월호에 실렸다. 오른쪽 페이지에
실린 사진 기사 속 쇼와 12년 12월
昭和十二年十二月은 쇼와 11년 12월의
오타다.

◎ 가즈이공방의 타이포그래피 교육

가즈이공방은 아버지의 스승이었던 이노우에 요시미쓰 씨의 개인 프레스에서 시작됐다. 1937년 「촌스러운 일본의 영문 인쇄田舍臭い日本の欧文印刷」라는 논문을 《인쇄잡지印刷雜誌》 전문지에 기고*할 정도로 박식했던 이노우에 씨는 아버지에게 지식과 함께 자기 생각을 전수했다. 아버지가 나에게 그랬듯 서두르지 않고 천천히 갓난아이 이유식 먹이듯 알려주었다고 한다. 나는 그의 생각과 배려를 말로는 알았지만 정말로 이해하게 된 건 그리 오래되지 않았다.

외국의 습관과 생활 속에서 태어난 타이포그래피. 그것을 이해하지 못하면 지식은 자기 자랑에 불과할 뿐이다. 이에 관한 대답은 조상들이 많이 남겨됐다. 헌책방에서 외국어 책이나 잡지를 사서 보기만 해도 공부가 된다. 타이포그래피 책을 읽는 것도 중요하지만 해외의 거리를 걸어본다. 그게 어렵다면 외국영화를 보거나 해외여행을 다녀온 지인이 머물렀던 호텔의 편지지 세트 등을 가져와 달라고 부탁한다. 모든 것이 교재가 된다.

아버지가 물려받은 가즈이공방이 라틴알파벳 타이포그래피와 깊은 관련이 있는 회사였던 것은 나에게 큰 행운이었다. 친아들이라는 특권이 있었기에 지금의 내가 있다. 직접 아버지에게 물어볼 수 있었고, 답이 실려 있는 책이 늘 가까이에 있었으며 때로는 해외에 계신 아버지 친구들이 스승이 되어주셨다. 하지만 지식과 경험에 관한 이야기는 들을 수 있어도 이후에는 내가 직접 헤쳐나가야 했다. 나처럼 우연히 뛰어든 길이어도 절실하게 원한다면 길은 반드시 열린다.

田舎臭い日本の欧文印刷

レイアウトはめちゃ＼〳〵だし、異種體
活字は混用するし、古書體を驅逐しない

＝＝オリムピックまでには大改善せよ＝＝

昭和十二年十二月廿三日

ロンドンにて

井　上　嘉　瑞

東京　郡山學兄
侍史

筆者井上氏は、日本郵船會社倫敦支店員で
あるが、大の印刷趣味家である。商賣柄でア
マチュアといへず、進んだ印刷需要家なので
ある。此所に書かれたことは一尤も至極で
あるが、斯樣に僅かな欧文印刷需要家では、
ても理想に近い設備が出來ないといふ事實、
偶へ設備しても猶興味の趣味を無茶苦茶で
苦心の甲斐が無いといふ、從つて登達しない
經濟原則を十分認識せねばならぬ。併し井上
氏の欧文活字に對する知識が正鵠的で深奥で
あるから、言はれて居ることは日本の印刷
だけのことを言つてくれる人もなく、言へる
人も昔無とは言はれなくも、極めて稀れであ
る。記者は「音感想」を附記するの止むを得ざ
るを感ずる〈郡山生〉。

拜啓　其の後すつかり御無沙汰致しまして申
譯ございません。御變りも無く御活動の御樣子
しまして、毎月入手致します印刷難誌を通じて拜見致
しまして欣快に存じて居ります。
丁度今日は一寸ひまになりましたので、こん
な時を利用して御無汰沙のお詫びをしなければ
この次文何時書ける分らないと思ひましたの
で、急に思ひ立ちまして筆を執りました譯で
す。

「田舎臭い」の一語に盡きます。
當地に來てから返つて來る各種の欧
文印刷物に接するにつけ、いよ＼〳〵この感を深
く致しました。
一九四〇年、東京でオリンピック大會が開催
される事になりましたから、東京市は種々の欧
觀光局其の他諸々のホテル、商店等は種々の欧
文印刷物を世界中に頒布して、宣傳に大童とな
る事と思ひますが、今迄の樣な「田舎臭い」印
刷物を撒かれたのでは宣傳どころか、日本の品
位にか～はると考へられます。

日本の品位を下げるもの

こんな問題こそ「印刷難誌」が先導となつて
吾が國活字製造業者及び印刷業者に警告すると
共に、その指導の任に當らるべきではないかと
愚考する次第です。
本邦製の欧文印刷物が「田舎臭い」垢拔けの
しない印象を與へるのは、事ら使用活字書體と
レイアウトの描劣に在ると考へます。製版及び印
刷技術そのものは、欧米一流國に比肩出來る程
進步してゐる事は充分認められますが、それだけが
印刷の總てでない處がこの問題の發點と思ひま
す。

レイアウトの問題も Typographical lay-
out を專攻し研究してゐる樣な「特殊技術家」或
美術家」のゐない日本の現狀では、結局註
生活出來ない樣な日本一の現狀では、結局註
文者の指圖に從ふより仕方がないのですから、
パンフレット、案内書等凡ての欧文印刷物を扱
文者の指圖に從ふより仕方がないのですから、
印刷業者としては一寸手が出せないかも知れま

이 책에는 나를 제외하고 두 명의 저자가 더 있다. 가즈이공방의 창업자 이노우에 요시미쓰 씨와 그의 유일한 제자였던 나의 아버지 다카오카 주조다. 두 사람이 없었다면 이 책은 존재하지 않았을 것이다. 이노우에 씨는 내가 태어나기 2년 전에 타계하셨기에 실제로 만난 적은 없다. 하지만 그의 정신은 이노우에 씨가 쓴 책과 아버지의 말을 통해 내 마음속에 살아 있다. 두 분에게서 누구를 위해, 무엇을 위해 조판이 존재하는지 생각하다 보면 스스로 답을 찾을 수 있다는 점과 지식은 목적이 아닌 답을 끌어내기 위한 수단이라는 점을 배웠다.

이 책의 주제인 '타이포그래피는 배려'라는 말은 사실 이 두 사람이 한 말이 아니다. 아버지가 부재중일 때 찾아온 어떤 젊은 손님이 어머니에게 이렇게 질문했다. "타이포그래피가 뭔가요?" 타이포그래피에 관한 지식이 없던 어머니는 고민 끝에 "저는 잘 모르지만 읽는 사람을 향한 배려라고 생각해요."라고 대답했다고 한다. 며칠 후 그 사람이 아버지에게 "이제야 이해했어요."라고 이야기했을 때 처음으로 '배려'라는 말을 들었다. 나는 이노우에 요시미쓰 씨와 아버지, 그리고 이런 어머니 곁에서 자랐다. 디자인에 문외한이었던 내가 지금까지 이 일을 할 수 있었던 이유는 이분들이 있었기 때문이다.

20대 후반부터 30-40대는 활판인쇄에 몰두했다. 활판인쇄는 시대에 뒤떨어져 사라져 가는 기술이다. 그래도 문자 조판의 원점이 활판에 있다. 배스커빌과 보도니를 비롯해 라틴알파벳 조판의 기초를 닦은 수많은 사람과 유명·무명 인쇄공들의 인쇄물로부터 많은 것을 배웠다. 나는 인쇄물을 통해 200년, 300년 전의 조판공과 대화할 수 있다. 판면을 보면 어떤 공간을 넣었는지, 어떻게 짰는지 조판하는 대선배의 손길이 눈에 선하고 완성된 활자조판을 상상할 수 있다. 얼마나 많은 도움이 됐는지 헤아릴 수 없을 정도다.

이번에는 내가 물려받은 것을 컴퓨터로 조판하는 당신에게 전할 수 있기를 바란다.

● 증보 개정판에 대하여
초판은 2010년 비주쓰슈쯔판샤美術出版社에서 간행됐다. 재고가 없어질 무렵 출판사 사정으로 중판이 어려워졌고 한동안 서점에서 볼 수 없었다. 출판사를 바꿔 간행하자는 이야기가 나온 지 벌써 4년의 세월이 흘렀다.

출판이 늦어진 이유 중 하나는 아버지의 병간호와 죽음이 있었다(2017년 9월 15일 사망, 향년 96세). 돌아가시기 2주 전까지 정신이 맑고 또렷해 병문안을 온 사람들에게 강의하거나 조언해 주셨다. 부유하지도 유명하지도 않았지만 돌아가시기 직전까지 '현역'에 있었다는 사실은 아들로서 자랑스러운 동시에 부러운 인생이다.

증보 개정에 앞서 현재 상황을 반영해 내용을 검토한 후 몇 가지 항목을 추가했다. 추가 항목의 대부분은 내가 실시하는 세미나에 참가한 분들이나 함께 일하는 분들로부터 실제 일본인이 느끼는 의문에서 탄생했다. 추가 항목 외에도 해외 타이포그래피 책에는 실려 있지 않은 항목이 많다. 이 책의 가장 큰 특징일지도 모른다.

증보 개정판은 초판 편집에도 신세를 졌던 우유쇼린烏有書林의 우에다 히로시上田宙 씨의 헌신적이고 진득한 편집으로 출판할 수 있었다. 번역가 T씨로 등장한 다시로 마리田代眞理 씨에게는 세세한 조언과 제안을 받았다. 해외에서는 아버지 때부터 신세를 진, 형제와도 같은 디자이너 고노 에이치河野英一 씨, 세계에서 활약하는 타입 디렉터 고바야시 아키라 씨에게도 초판 때처럼 도움을 받았다. 독일에 거주하는 디자이너 무기쿠라 쇼코麥倉聖子 씨로부터는 실제 조판자 시점의 조언을 많이 받았다. 북 디자인은 지난번과 마찬가지로 믿음직한 그래픽 디자이너 다테노 류이치立野竜一 씨에게 부탁했다.

또한 초판을 출간할 때 비주쓰슈쯔판샤에 신세를 졌던 편집자 미야고 유코宮後優子 씨, 띠지를 흔쾌히 맡아주셨던 디자이너 가사이 가오루葛西薫 씨는 세상에 이 책을 알릴 수 있는 계기를 만들어줬다. 다시 한번 감사의 말을 전한다.

그 밖에도 초판과 증보 개정판을 위해 많은 도움을 주셨던 분들, 귀중한 조언과 자료를 빌려주셨던 분들, 세미나 참가자분들에게도 깊은 감사를 전한다. 그중 일부의 이름만 실었다. 마지막으로 초판 때와 마찬가지로 묵묵히 응원해 준 아내 시즈코鎭子와 네 명의 딸에게 감사를 전한다.

2019년, 새로운 연호가 시작된
레이와 원년令和元年 5월

가즈이공방에서 다카오카 마사오

참고 문헌

Jaspert, Berry & Johnson, *The Encyclopaedia of Type Faces*, 4th edition. Blandford Press, 1970.

Mac McGrew, *American Metal Typefaces of the Twentieth Century*. Oak Knoll Books, 1993.

John Lewis, *Printed Ephemera*. W. S. Cowell, 1962.

Geoffrey Ashall Glaister, *Glaister's Glossary of the Book*. George Allen & Unwin, 1979.

Geoffrey Dowding, *An Introduction to the History of Printing Types*. Wace & Company, 1961.

Geoffrey Dowding, *Finer Points in the Spacing & Arrangement of Type, revised edition*. Hartley & Marks, 1995.

Gustav Barthel, *Konnte Adam Schreiben?*. M. DuMont Schauberg, 1972.

Kenneth Day (ed.), *Book Typography 1815–1965*. Ernest Benn, 1966.

Hugh Williamson, *Methods of Book Design*. Oxford University Press, 1956.

David Thomas, *Type for Print*. J. Whitaker & Sons, 1947.

Francis Meynell & Herbert Simon, *Fleuron Anthology*. Ernest Benn Limited/University of Toronto Press, 1973.

Manfred Siemoneit, *Typographisches Gestalten*. Polygraph Verlag, 1989.

Leslie G. Luker, *Beginners Guide to Design in Printing*. Adana, 1965.

Herbert Spencer & Jacquey Visick, *Making Words Work*. W H Smith Group, 1993.

Oliver Simon, *Introduction to Typography*. Faber and Faber, 1969.

Hermann Zapf, *Hermann Zapf & His Design Philosophy*. Society of Typographic Arts, 1987.

Robert Bringhurst, *The Elements of Typographic Style*, 3rd edition. Hartley & Marks, 2004.

James Felici, *The Complete Manual of Typography*. Adobe Press, 2003.

Fred Smeijers, *Counterpunch*. Hyphen Press, 1996.

Tom Perkins, *The Art of Letter Carving in Stone*. The Crowood Press, 2007.

Type for Books: A Designer's Manual. The Bodley Head, 1976.

R. M. Ritter, *The Oxford Guide to Style*. Oxford University Press, 2002.

The Chicago Manual of Style, 15th edition. The University of Chicago Press, 2003.

原啓志『印刷用紙とのつきあい方』印刷学会出版部, 1997年.

小林章『欧文書体 その背景と使い方』美術出版社, 2005年.

小林章『欧文書体2 定番書体と演出法』美術出版社, 2008年.

欧文印刷研究会 編『欧文活字とタイポグラフィ』印刷学会出版部, 1966年.

S. H. スタインバーグ / 高野彰 訳『西洋印刷文化史 グーテンベルクから500年』日本図書館協会, 1985年.

高野彰『洋書の話』丸善, 1991年.

A. エズデイル / R. ストークス 改訂 / 高野彰 訳『西洋の書物 エズデイルの書誌学概説』雄松堂書店, 1972年.

今井直一『書物と活字』印刷学会出版部, 1966年.

高岡重蔵『欧文活字』新装版, 烏有書林, 2010年.

井上嘉瑞『井上嘉瑞と活版印刷』著述編&作品編, 印刷学会出版部, 2005年.

高岡重蔵, 高岡昌生 他 監修『「印刷雑誌」とその時代 実況・印刷の近現代史』印刷学会出版部, 2007年.

高岡昌生 他 共著『印刷博物誌』凸版印刷, 2001年.

井上嘉瑞, 志茂太郎『ローマ字印刷研究』大日本印刷ICC 本部, 2000年.

ロビン・ウィリアムズ / 吉川典秀 訳『ノンデザイナーズ・タイプブック』毎日コミュニケーションズ, 2004年.

寺西千代子『国際ビジネスのためのプロトコール 改訂版』有斐閣, 2000年.

亀井俊介, 川本皓嗣 編『アメリカ名詩選』岩波書店, 1993年.

サイラス・ハイスミス / 田代眞理 訳 / 小林章 監修『欧文タイポグラフィの基本』グラフィック社, 2014年.

ヨースト・ホフリ / 山崎秀貴 訳 / 麥倉聖子 監修『ディテール・イン・タイポグラフィ
読みやすい欧文組版のための基礎知識と考え方』Book & Design, 2017年.

인용 도판

22쪽 아래: Stanley Morison & Kenneth Day, *The Typographic Book 1450–1935*. Ernest Benn, 1963.

23쪽 위: Emil Ruder, *Typography: A Manual of Design*. Authur Niggli, 1988.

25쪽 아래「Black」: Nicolete Gray, *Nineteenth Century Ornamented Typefaces*. Faber and Faber, 1976.

그 외 2점: John Lewis , *Printed Ephemera*. W. S. Cowell, 1962.

91쪽 오른쪽 위: John Gould & A. Rutgers, *Birds of Asia*. Methuen & Co, 1969.

오른쪽 아래: Sebastian Carter, *Twentieth Century Type Designers*. Lund Humphries, 1995.

92쪽 왼쪽 위: John Lewis, *Printed Ephemera*. W. S. Cowell, 1962.

95쪽 왼쪽 위: Nicolete Gray, *A History of Lettering*. David R. Godine, 1986.

오른쪽 아래: Alice Koeth & Jerry Kelly, *Artist & Alphabet*. David R. Godine, 2000.

그 외 2점: Charles R. Loving, Stephen Roger Moriarty & Morna O'Neill, *A Gift of Light*. University of Notre Dame Press, 2002.

96쪽 오른쪽 위: Alfred Fairbank, *A Book of Scripts*. Penguin Books, 1949.

오른쪽 아래: ハイデルベルグ社の会社案内.

99쪽 오른쪽 아래, 98쪽 오른쪽 위:
Archives for Printing, Paper and Kindred Trades. Buch- und Druckgewerbe Verlag, April 1958.

103쪽 오른쪽 아래: 井上嘉瑞, 志茂太郎『ローマ字印刷研究』アオイ書房, 1941年9月.

106쪽 왼쪽 아래: *Waitrose Food Illustrated*. John Brown, December 2009.

107쪽 그림 3: Gerrit Noordzij, *Letterletter*. Hartley & Marks, 2000.

그림 4: Ellic Howe, *The London Bookbinders 1780–1806*. Merrion Press & Desmond Zwemmer, 1988.

그림 5: *Manière de Voir*. No. 108. Le Monde Diplomatique, December 2009–January 2010.

그림 6:「Variante」の書体見本シート, Klingspor 活字鋳造所.

111쪽 위: Stanley Morison, *Letter Forms*. Hartley & Marks, 1997.

115쪽 오른쪽 가운데: George Bickham, *The Universal Penman*. Dover Publications, 1954.

126쪽 왼쪽 위: *New Oxford Style Manual*, 3rd edition. Oxford University Press, 2016.

왼쪽 아래: *The Chicago Manual of Style*, 17th edition. The University of Chicago Press, 2017.

138쪽 왼쪽 아래: Edward Johnston, *Writing & Illuminating, & Lettering*, revised edition. Sir Isaac Pitman & Sons, 1944.

오른쪽 아래: *Die Schönsten Deutschen Bücher 1996*, Stiftung Buchkunst, 1996.

173쪽 왼쪽 아래: *New Oxford Style Manual*, 3rd edition. Oxford University Press, 2016.

오른쪽 아래: Office Fédéral de la Culture, *Bourses Fédérales de Design 2007*. Birkhäuser, 2007.

174쪽 왼쪽 위: Francis Russell, *John, 3rd Earl of Bute: Patron & Collector*. Merrion Press, 2004.

185쪽 『印刷雑誌』印刷雑誌社, 1937年1月.